मातृत्वाबद्दलच्या शंकाकुशंका

D9900037

स्त्रीवादाचे सैद्धान्तीकरण
मालिका संपादकः मैत्रेयी कृष्णराज

मातृत्वाबद्दलच्या शंकाकुशंका

यशोधरा बागची

Los Angeles | London | New Delhi
Singapore | Washington DC | Melbourne

First Published in 2017 in English by
SAGE Publications India Pvt Ltd and Stree as *Interrogating Motherhood*

This edition published in 2018 by

SAGE Publications India Pvt Ltd
B1/I-1 Mohan Cooperative Industrial Area
Mathura Road, New Delhi 110 044, India
www.sagepub.in

STREE
16 Southern Avenue
Kolkata 700 026
www.stree-samyabooks.com

SAGE Publications Inc
2455 Teller Road
Thousand Oaks, California 91320, USA

SAGE Publications Ltd
1 Oliver's Yard, 55 City Road
London EC1Y 1SP, United Kingdom

SAGE Publications Asia-Pacific Pte Ltd
3 Church Street
#10-04 Samsung Hub
Singapore 049483

Published by SAGE Publications India Pvt Ltd, Translation Project Coordinated by TranslationPanacea, Pune.

ISBN: 978-93-528-0424-5 (PB)

Translator: Dr. Vijaya Deo, M.A. Ph.D.(Linguistics); M.A. (Marathi-Comparative Literature).
SAGE Team: Mahesh Sachane, Siddharth Khandekar

हे पुस्तक
यशोधरा बागची (१७ ऑगस्ट १९३७–९ जानेवारी २०१५)
यांच्या निधनाच्या थोडे आधी पूर्ण झाले.

Thank you for choosing a SAGE product!
If you have any comment, observation or feedback,
I would like to personally hear from you.

Please write to me at **contactceo@sagepub.in**

Vivek Mehra, Managing Director and CEO, SAGE India.

अनुक्रमणिका

मालिका संपादकांचे मनोगत

भारतातील स्त्रीवादाची सैद्धान्तिक मांडणी

'स्त्री' (Stree) ने या मालिकेत तीन विवेचक पुस्तके अगोदरच प्रकाशित केलेली आहेत. व्ही. गीता यांचे 'जेंडर', उमा चक्रवर्ती यांचे 'जेंडरिंग कास्ट: श्रू अ फेमिनिस्ट लेन्स' आणि व्ही. गीता यांचे 'पॅट्रिआर्की'. आता आम्ही यशोधरा बागची यांचे 'मातृत्वाबद्दल शंकाकुशंका' हे लेखन वाचकांसमोर आणत आहोत. त्यांनी आपले हस्तलिखित आमच्याकडे सोपवले आणि नंतर अचानकच त्यांचे जानेवारी २०१५ मध्ये निधन झाले. तेव्हा या पुस्तकाला मूर्तरूप देण्यासाठी आवश्यक त्या सर्व व्यवहारात त्यांच्या कुटुंबीयांची आम्हाला मदत झाली. त्यांच्या या सहकार्याबद्दल मालिका संपादक आणि प्रकाशक त्यांचे ऋणी आहेत. 'मातृत्वाबद्दल शंकाकुशंका' हा बरंचसं उपलब्ध साहित्य आणि अनेक वाद-चर्चा यांना सामावून घेणारा एक व्यापक निबंध आहे, तो या संकल्पनेची भारतीय कोंदणात चपखल मांडणी करतो. हे लेखन मातृत्वाच्या इतिहासाचा मागोवा घेतं, तसंच मातृत्व या संकल्पनेचं भारतीय स्त्री चळवळीशी, स्त्री अभ्यासाशी, प्रमुख स्त्रीवादी प्रश्नांशी आणि समकालीन मुद्द्यांशी कसं नातं आहे याचा शोध घेतं. यशोधरा बागची यांना अधिक आयुष्य लाभतं तर कदाचित त्यांनी स्त्रीजीवनाच्या केंद्रस्थानी असलेल्या या विषयाबद्दल आपल्याला अधिक मर्मदृष्टी बहाल केल्या असत्या, पण दुर्दैवानं तसं व्हायचं नव्हतं.

या मालिकेचा उद्देश विद्याक्षेत्रातील अभ्यासक तसेच सर्वसामान्य वाचक या दोहोंसाठी परिचयपर पुस्तके उपलब्ध करून देणे हा आहे. स्त्री अभ्यासाच्या नामवंत अभ्यासक कार्यकर्त्यांनी लिहिलेली ही पुस्तके संकल्पना आणि सिद्धान्तांचा सोप्या पद्धतीने उलगडा करू पाहतात आणि त्यांना भारतीय संदर्भात आश्वस्तपणे वसवतात. भारताच्या दृष्टीने विशेष प्रस्तुत असलेली बाब म्हणजे कुटुंबाची—निकटचे आणि विस्तारित—दोहोंची निष्ठेवर असलेली पकड, भांडवलशाहीकडे स्थित्यंतर होणारी अर्थव्यवस्था, वर्ग आणि जातींची उतरंड असलेला श्रेणीबद्ध समाज आणि धर्म, भाषा, वांशिकता व अन्य भेदांवरून चाललेले नित्याचे संघर्ष या गोष्टी होत. अभ्यासकांनी या लेखनात प्रमाण स्त्रीवादी सिद्धान्त काहीसे सुधारून आणि आणखी बारकाव्यानिशी मांडत अतिशय अभिनव आणि कल्पक पद्धतीने वापरलेले आहेत.

त्यातून आपल्याला एक तौलनिक दृष्टिकोन मिळतो. म्हणूनच या मालिकेचं एक अत्यंत महत्त्वाचं उद्दिष्ट म्हणजे तिसऱ्या जगातील स्त्रीवाद आणि स्त्रीवादी सैद्धान्तीकरण यांना सामाजिक वास्तव समजून घेण्याच्या विशाल दृष्टीने एकत्र आणणं हे होय.

या मालिकेला सुरुवात झाल्यानंतरच्या काळात, आतापर्यंत भारतात कधी उघडपणे चर्चेला न आलेले लैंगिकतेसारखे नवे विषय समोर येऊन ठेपले आहेत. त्यांचा स्त्रियांच्या बाबतीतल्या सर्वव्यापी हिंसाचाराशी असलेला संबंध, पितृसत्ताक पद्धतीची वैचारिक आणि प्रत्यक्ष भौतिक पकड उघडउघड दाखवतो. स्त्रीवाद्यांनी कायदादुरुस्तीचा आणि कायद्याची अंमलबजावणी करणाऱ्या संस्थांचा आश्रय घेतला. हे सर्व करूनही खरे डोळे उघडले ते प्रसारमाध्यमांमुळे. जात, घराणं, सोयरिकीचे व्यवहार यात भक्कम पाळंमुळं रोवलेल्या भारतातल्या पितृसत्तेमागच्या विचारसरणीच्या बळावर इथे स्त्री लैंगिकतेला काबूत ठेवलं जातं. 'प्रतिष्ठा' किंवा सूड किंवा जातवैमनस्य यांच्या नावाखाली स्त्रियांवर अत्याचार होतात. स्त्रीभ्रूणहत्येचं तंत्रज्ञान सर्रास वापरलं जातं. मुलगाच हवा हा सांस्कृतिक आग्रह सभ्य समाजात इतका खोलवर रुजलेला आहे की जे कुटुंबनियोजन मुक्तीचं साधन बनायला हवं होतं ते गुलामगिरीचं हत्यार बनलेलं आहे. मातृत्व खोलवर रुजून बसलंय ते या सांस्कृतिक पसंतीत. बहुतांश समाजाच्या दृष्टीने स्त्रीची लैंगिकता म्हणजे फक्त प्रजोत्पादनाचं साधन, त्यातही पसंती मुलग्यांना. यशोधरा बागची म्हणतात त्याप्रमाणे स्त्रीला जो काही थोडाफार कर्तेपणा मिळतो तो आई म्हणून.

यशोधरा बागची यांचं मातृत्वावरचं हे पुस्तक म्हणजे अनेकपदरी आशयसूत्र असलेल्या या विषयावरचं महत्त्वपूर्ण योगदान आहे. त्यांचं मर्मग्राही विश्लेषण लिंगभावाच्या भिंगातून मातृत्वाकडे पाहतं. मनुष्यजातीतील स्त्रीचं 'मातृत्व' हे अटळ लक्षण आहे. या मातृत्वाच्या मान्य कल्पनांवरील स्त्रीवादी प्रतिक्रियांचा आधार त्या घेतात. पुरुष हा 'स्त्रीमध्ये असलेल्या बीजाला फलित करणाऱ्या शुक्राणूंचा पुरवठा करणारा' या जैविक भूमिका विभागणीवर लिंगभावाची सामाजिक रचना होते; आणि पुरुषाच्या अव्वलपणाचा बडिवार आणि परिणामतः स्त्रीचं दुय्यमत्व यांवर उभी केली जाते. स्त्री जीववैज्ञानिकांनी अलीकडच्या संशोधनात असं दाखवून दिलं आहे की गर्भाशय हे एक अचेतन अधिष्ठान नसतं, तर शुक्राणूंचा हल्ला स्वीकारायची किंवा नाकारायची क्षमता त्यात असते.

समाजसंरचनेत रुजलेल्या मातृत्वाचा आनंद आणि त्याउलट, मातृत्वाची वेदना यांवर बागचींनी घेतलेला कौतुकास्पद पवित्रा हे त्यांचं योगदान आहे. त्या अगदी सुरुवातीलाच म्हणतात तसं, 'मातृत्वाचं स्त्रीवादी आकलन हे भारतानं जागतिक भांडवलशाही प्रणालीत शिरकाव केल्या क्षणापासून भारतीय समाजाच्या विकासात केंद्रस्थानी आहे या ठाम मतातून हे पुस्तक निर्माण झालेलं आहे.' ही फक्त एक

चुणूक आहे, वाचकांसाठी पुढील प्रकरणांमधून त्याचा विस्तार होईलच. लेखिका हेही अधोरेखित करते की भांडवलशाहीच्या आघातामुळे मातृत्वाची चलाखीने हाताळणी होणं आणि त्याचं विक्रयवस्तूकरण होणं याला चालना मिळाली.

मातृत्वाच्या सामाजिक रचनेतलं एक कोडं म्हणजे त्याचं परस्परविरोधी चित्रण: एकीकडे पूज्यभाव आणि दुसरीकडे, खन्याखुन्या हाडामांसाच्या मातांना पोषक परिस्थिती न मिळणं. वास्तविक ती मिळाली तर त्यांच्या समर्पित सेवेची परिणती मनुष्यप्राण्याचं पुनर्सर्जन होण्यात होईल. जगज्जननी ही फक्त देवीच्या मंदिरात, काव्यात आणि कलेत असते. आईचेही प्रकार आहेत: उदरात गर्भ वाढवणाऱ्या, अपत्याला जन्म देणाऱ्या स्त्रिया किंवा आपलं जैविक अपत्य असो किंवा नसो, त्याचं संगोपन करणाऱ्या स्त्रिया. म्हणजे, जन्मदात्री म्हणून, मुलांना वाढवणारी म्हणून, किंवा गर्भफलन होण्यासाठी रजोगोल (Ovum) देणारी म्हणून स्त्रीला 'माता' हे बिरुद मिळू शकतं. जन्मदात्री आई, जैविक आई आणि दत्तकाद्वारे आई अशा या माता आहेत. या संकल्पना अर्थातच समावेशक नाहीत कारण सामाजिक, सांस्कृतिक आणि धार्मिक संभावितांमध्ये या भूमिकांच्या व्याख्या कशा करतात यावर बरंच काही अवलंबून आहे. बरीचशी माहिती आपल्याला उच्चजातीतील हिंदू धर्मग्रंथ आणि ब्राह्मणांचे लेखन यातून मिळते. या ब्राह्मणवर्गाकडे ज्ञानाचा आणि पवित्र धार्मिक कर्मकांडांचा इतरांना नाकारलेला ठेवा असल्यामुळे धार्मिक विधींमध्ये त्यांचे श्रेष्ठत्व होते. बऱ्याच हिंदू धर्मविधींमध्ये कुंभाची योजना केलेली आढळते: (तांब्याचा किंवा पितळेचा) हा कुंभ गर्भाशयाचं आणि नवसर्जनाच्या शक्तीचं प्रतीक मानला जातो. मातेसाठी मात्र हा अनुभव फक्त भावनिक-मानसिक गुंतवणुकीचा नसतो, तर स्वतःच्या रक्तानं वारेतून गर्भाचं पोषण आणि अपत्यजन्मानंतर त्याला स्तनपान देणं यामुळे गरोदरपण हा एक तीव्र शारीर अनुभव असतो.

पितृसत्ताक व्यवस्थेत स्त्रियांना उघडउघड दुय्यम स्थान असूनही मातृत्व म्हणजे सर्व प्रकारची तरतूद करणारी कर्ती असंही म्हटलं जातंच. मुलग्यांची आई म्हणून मातेला हे कर्तेपण मिळालं असं म्हणता येईल. एके ठिकाणी बागची मर्यादित कर्तेपणाकडे निर्देश करतात. लैंगिक संबंधांना नकार देऊन एखादी विवाहिता गर्भधारणा होणं नाकारू शकते; एखादी कोणाच्या नकळत गर्भपात करून घेऊ शकते. बाईच्या जीविताला धोका असेल तर भारतात आता कायद्यानं गर्भपाताला परवानगी आहे. पण बरेचदा त्याचा वापर स्त्रीभ्रूणाचा गर्भपात करण्यासाठी होतो, कारण आधी म्हटल्याप्रमाणे पुत्रप्राप्तीची इच्छा; आणि बरेचदा असं होतं की हा निर्णय ती गर्भवती घेऊ शकत नाही. गर्भपाताच्या कायदेशीर हक्कामागची प्रेरणा ही स्त्रियांविषयाच्या आस्थेत नसून लोकसंख्यानियमनाच्या कार्यक्रमात आहे.

पितृसत्ता टिकवणं हे खरं मातृत्वाचं योगदान: प्रजोत्पादनावर ताबा, लैंगिकता आणि लैंगिक श्रमविभागणी या तिहेरी आयुधांद्वारे पुरुषांचं वर्चस्व. पाश्चात्य

जगातील आणि भारतातील स्त्रीवादी चर्चा-वादविवादांचा मागोवा घेत यशोधरा बागची मातृत्वाच्या अनेक पैलूंचा सविस्तर धांडोळा घेतात. आपलं हे लेखन बंगाली आणि इंग्रजी भाषेतील सामग्रीपुरते मर्यादित आहे याबद्दल बागची खेद व्यक्त करतात, पण त्यांच्या संशोधनग्रंथाचं महत्त्व आणि व्याप्ती अजिबात कमी होत नाही. हा विषय विशाल वाचकवर्गापर्यंत पोचण्यात काही अडचण येत नाही. त्या म्हणतात की स्त्रिया पितृसत्तेला शरण जातात. त्या का शरण जातात? स्त्रियांच्या कुटुंबातल्या दुय्यम स्थानाकडे लेखिका निर्देश करते. मातृत्व आणि अपत्यसंगोपन यात आधाराची गरज असते. कुटुंबाकडून हा आर्थिक आणि सामाजिक आधार हवा म्हणून त्या बदल्यात ती नवमाता तिच्या स्थानाचा स्वीकार करते, तरच तो तिला मिळू शकतो. भारतातल्या बऱ्याच भागात प्रसूतीसाठी स्त्री आपल्या माहेरी जाते. त्यात तिची नीट काळजी घेतली जाईल याची हमी असते. मात्र, बाळंतपणासाठी ती सासरीच असेल तर तिला आपली गरज मोकळेपणाने मांडता येत नाही. वडील/ जोडीदार यानं या नवप्रसूत स्त्रीचा त्याग करणं कष्टकरी-कामकरी वर्गात सर्रास आढळतं. पुरुष जबाबदारीपासून पळ काढू शकतो पण आपल्या मुलांची जबाबदारी टाकून देणाऱ्या स्त्रिया विरळच. गेल ऑमवेट (१९८४) यांनी महाराष्ट्रातल्या अशा जवळपास सर्व जिल्ह्यातल्या परित्यक्तांचं सर्वेक्षण केलं होतं.

स्त्रियांना दिल्या जाणाऱ्या वागणुकीबद्दल हिंदू समाज वासाहतिक राज्यकर्त्यांच्या टीकेला पात्र ठरला. परकीय सत्तेविरुद्धच्या संघर्षात भारतीय स्वातंत्र्य चळवळ ही एकमेवाद्वितीय म्हणावी लागेल कारण 'स्त्री प्रश्ना'नं स्वदेशी चळवळीला चालना दिली. एकोणिसाव्या शतकातल्या सामाजिक सुधारणा चळवळीला प्रेरणा मिळाली ती इंग्रजी शिक्षण घेतलेल्या उच्चवर्णीय भारतीयांमुळे. त्यांचा उदारमतवादी विचारांशी परिचय झालेला होता. या चळवळीचा कळस म्हणजे १८३२ मध्ये सतीबंदी झाली आणि १८५६ मध्ये उच्चवर्णीयांमध्ये विधवाविवाहाला संमती देणारा कायदा आला. यशोधरा बागची हिरिरीने मांडतात की, वासाहतिक प्रजा म्हणून मातृत्वाचं सामाजिक महत्त्व खाजगी आणि सार्वजनिक या दोन डगरींवर, तसंच व्यवस्था, विशिष्ट संस्कृती यांमध्ये हेलकावतं आणि कुटुंबाला राज्याशी जोडून घेतं. मातृत्वामुळे निर्माण होणाऱ्या प्रश्नांचा आवाका असा सारांशरूपाने सांगता येईल.

जागतिकीकरण झालेल्या भांडवलशाही जगातल्या, बाजार केंद्रस्थानी ठेवून झालेल्या, प्रजोत्पादनावरील संशोधनाने उत्पादन आणि पुनरुत्पादनाचा युक्तिवाद उत्पादनाच्या मुख्य प्रवाहात सोडला आहे.

समाजवादाच्या आगमनानंतर असं गृहीत धरलं की सर्व महिला रोजगार मिळवतील आणि घर चालवणं तसंच कुटुंबाची काळजी घेणं ही सार्वजनिक जबाबदारी राहील. पण हे कधीच प्रत्यक्षात आलं नाही. बायका 'दुहेरी पाळ्या'

करतच राहिल्या. इथे मार्क्सवादावरच्या एका समाजवादी-स्त्रीवादी टीकाग्रंथाची आठवण प्रकर्षाने होते. *त्यात म्हटलं आहे की मार्क्सवादाचा सगळा भर प्रजोत्पादनसंबंधांना झाकोळून टाकत, उत्पादनसंबंधांवर होता. 'जैविक आणि सामाजिक या दोन्ही दृष्टींनी ज्यात माणसांचं उत्पादन होतं ते प्रजोत्पादन असा त्याचा आम्हाला अभिप्रेत असलेला अर्थ आहे. लिंगभाव श्रेणीबद्धता रचली जाते ती सामाजिक क्षेत्रात पितृसत्तेत माणसांच्या उत्पादनाची साधनं, म्हणजेच नवीन मनुष्यप्राण्यांना या जगात आणणं ही वस्तूंच्या निर्मितीसाधनांपेक्षा वेगळी असतात'* (कृष्णराज २०१२: १०७).

स्त्रीचा 'आई' म्हणून दर्जा ठरतो तो ती 'मुलग्यांची आई' असण्यावर हेही बागची यांनी समोर आणलं आहे. मुलगी आणि आई त्यांच्यातल्या दृढ भावबंधाबद्दल त्या म्हणतात की प्रामुख्याने पितृकेंद्री (Patrilocal) आणि पितृवांशिक हिंदू कुटुंबांमध्ये मुलगी लग्नानंतर आपल्या नवऱ्याच्या घरी जाते आणि त्यानंतर आपल्या माहेरी तिला कमी हक्क असतात, शिवाय तिथे तिला पाहुणी म्हणून वागवलं जातं. नवीन कायद्यानुसार मुलीला तिच्या वडिलांच्या मालमत्तेत कायदेशीर हक्क असला तरी तिला त्याचा फायदा होत नाही. मनोवैज्ञानिक-मनोविश्लेषक सुधीर ककर (१९८०) यांनी म्हटलेलं आहेच की आई आणि मुलगा यांच्यातला बंध अधिक बळकट असतो कारण तिची घरातली सत्ता तिला तिच्या मुलामार्फत प्राप्त झालेली असते. ककर पुढे म्हणतात की त्यामुळे सासू आणि सून यांच्यात संघर्ष निर्माण होतो कारण दोघीही मुलगा आणि नवरा यांच्याशी बंध जोडण्याच्या प्रयत्नात असतात. अशा परिस्थितीत आईला सुनेपासून धोका वाटतो.

प्रश्न असा पडतो की याला काही अपवाद आहेत की नाहीत? आयांना निर्विवाद सत्ता आणि अधिकार होता तरी का? पितृसत्ताकाच्या विरुद्ध अर्थाने मातृसत्ता अशी होती का? (ऑमवेट १९८४). ऑमवेट या संदर्भात पाटील (१९८२) यांच्याशी मतभेद व्यक्त करतात. पाटील यांनी असा मुद्दा मांडला आहे की कुदळ-खुरप्याने शेती करणारे आर्यपूर्व आदिवासी समाज आणि हडप्पा संस्कृती या मातृसत्ताक होत्या, त्यात उत्पादनसाधनांवर स्त्रियांचा ताबा होता, त्यामुळे त्यांना समाजात शासनसत्ता होती. पुढे गाईगुरांचे कळप राखणे आणि नांगराने केलेली शेती यांचा विकास झाला, या गोष्टींवर पुरुषांचं नियंत्रण होतं. त्यानंतर प्राचीन मातृसत्ताक प्रणालीचा पाडाव झाला इतकंच नाही तर तिचे मातृवांशिक टोळ्यांच्या रूपाने असलेले अवशेषसुद्धा पुसले गेले, त्यांची जागा पितृवांशिक टोळ्यांनी घेतली. सध्या अस्तित्वात असलेले मातृवांशिक समाज हे प्राचीन मातृसत्तेचे अवशेष आहेत असा दावा करणं ही निव्वळ परिकल्पना किंवा गृहीतक आहे. अगदी खंदे मार्क्सवादी-स्त्रीवादी मानववंशशास्त्रज्ञदेखील त्याआधी, स्त्रीवर्चस्व असलेला नव्हे तर अधिक समतावादी समाज असल्याचा सिद्धान्त मांडतात (लीकॉक १९८१). ऑमवेट

म्हणतात की मार्क्सवादी परंपरेमध्ये काही महत्त्वाच्या बाबी विचारात घ्यायला हव्या होत्या, त्यांच्याकडे दुर्लक्ष झालेलं आहे. असं होण्याचं एक कारण म्हणजे मार्क्सवादाने अर्थकारणावर अतिरिक्त भर देऊन केलेलं विवरण आणि मातृसत्ताक समाज म्हणजेच आदिवासी समाज असं समजणं. सगळे आदिवासी समाज मातृसत्ताक नव्हते, बरेचसे पितृसत्ताकच होते हे आपल्याला माहीत आहेच.

एखाद्या क्षेत्रात सत्ता असली तरी म्हणून ती सर्वच क्षेत्रांमध्ये लागू होते, असं नाही. अगदी पारंपरिक पितृसत्ताक समाजांमध्येसुद्धा, स्त्रियांचं अधिकारक्षेत्र म्हणून गणल्या जाणाऱ्या क्षेत्रात स्त्रियांना काही प्रमाणात स्वातंत्र्य असतं. अर्थात कुटुंबातील आणि समाजातील वडिलधाऱ्या पुरुषांच्या धुरिणत्वाखाली आणि देखरेखीखालीच हा कारभार चालतो. भारतात हिंदू समाजामध्ये बायकाबायकांमधले परस्परसंबंध हा कुंपणाच्या आतलाच मर्यादित अवकाश असतो. मुलीचं लग्न होऊन ती आई झाली तरी तिला अधिकाराचं स्थान हे वार्धक्यातच प्राप्त होतं, तेही मालमत्तेची मालकी कोणाकडे यावर अवलंबून असतं. बागचींच्या परिप्रेक्ष्यातला जो आया-मुली यांच्यातला आदर्शवत भावबंध आहे, त्यालाही कदाचित विशिष्ट संदर्भचौकट आहे. अपत्यसंगोपनात आया मुलग्यांना झुकतं माप देतात हे ज्ञात आहेच. दुसरं असंही असू शकतं की मुलीसाठी असलेला उमाळा हा मुलगी पुढे सासरी जाणार आहे या भावनेतून आलेला असतो.

शार्लट पर्किन्स गिलमन यांनी अमेरिकन स्त्रीवादी साहित्यात स्त्रीकेंद्री, माताकेंद्री जगाचा पुरस्कार केलेला आहे. उत्तर अमेरिकेतील सुरुवातीच्या काळातील स्त्रीवाद्यांच्या दृष्टीने मातृसत्ताक आणि पितृसत्ताक प्रणाली या प्रतिबिंबासारख्या साध्यासरळ नव्हत्या. त्यांच्या दृष्टीने पितृसत्ताक प्रणालीचं रूप इतरांवर सत्ता, अधिकार असं होतं तर मातृसत्ताक पद्धतीत आंतरिक सामर्थ्य अभिप्रेत होतं. महात्मा गांधींच्या कल्पनेशी हा विचार खूपच मिळता जुळता होता. त्यांच्या दृष्टीने आत्मसमर्पण हा खरा स्त्रीचा स्थायिभाव आणि म्हणून स्वातंत्र्यसंग्रामात त्याचं दर्शन घडवण्यासाठी अगदी आदर्श. 'माता आणि मातृत्व हा शक्तीचा विशेष स्रोत आहे' या मेरी ओब्रायनच्या मताची बागची चर्चा करतात. लिंगभेदासंबंधाची पूर्ण उलटापालट करायची होती ती जहाल स्त्रीवाद्यांना. इतरांना वाटत होतं की मातृत्व ही बेडी आहे आणि स्त्रियांनी मातृत्व नाकारावं. आता एकविसाव्या शतकात, सुशिक्षित स्त्रियांनी जबाबदारीविरहित, मुक्त राहण्यासाठी मातृत्व नाकारणं ही गोष्ट ग्राह्य मानली गेली आहे. पण, बाळाला कुशीत घ्यावं आणि ते आपल्यावर कसं पूर्ण विसंबून आहे या भावनेनं गहिवरून जावं या 'वेदना आणि आनंदा'ला रामराम ठोकावा आणि हा 'संन्यास' घ्यावा याला मात्र नाखुशी दिसते, हे चमत्कारिक वाटतं. किंबहुना, मानवजात टिकून राहण्यासाठी, तान्हा बाळचं संरक्षण करावं ही तीव्र जैविक प्रवृत्ती कदाचित आपल्यात खोलवर रुजलेली असेल. एकंदरीत, मातृत्व हे दुधारी शस्त्र

आहे असं दिसतं. एका अलीकडच्या संशोधनात बेलिअप्पा (२०१३) यांना असं दिसून आलं की माहिती तंत्रज्ञानासारख्या अर्थक्षेत्रातल्या अत्यंत प्रगत क्षेत्रात काम करणाऱ्या स्त्रियांनी बाह्यात्कारी व्यक्तिस्वातंत्र्याची संस्कृती अंगी बाणवलेली असली तरी, आई म्हणून समाजाने घालून दिलेल्या जबाबदारीची कल्पना त्या झटकून टाकू शकत नाहीत. बालसंगोपनाची कामगिरी त्यांच्या नात्यातली व्यक्ती करत असली तरी त्यांच्या मनाला अपराधाची टोचणी असते आणि आपल्या नोकरीतल्या बांधीलकीला त्या दुय्यम महत्त्व देतात. पुन्हा फिरून आपण त्याच तर्कापर्यंत येतो—माता म्हणून असलेल्या *सामाजिक अपेक्षांचं* ओझं त्यांनी घेतलेलं आहे.

मातृसत्ता हे स्त्रीवाद्यांचं निव्वळ स्मरणरंजन आहे का? मातृवंशपरंपरेत स्त्रियांना माता आणि मुली म्हणून अधिक सकारात्मक अवकाश मिळतो. वंशपरंपरा आणि मालमत्ता या दोन्हींचं संक्रमण आईकडून मुलीकडे जातं हा मातृवंशपरंपरा याचा अर्थ आहे. कोणत्याही व्यक्तीच्या वंशपरंपरेचा मागोवा तिची आई आणि आईचे पूर्वज यांच्याद्वारे घेणं ही पद्धत म्हणजे मातृवंशपरंपरा. मुलीचं लग्न झाल्यावरही तिच्या आईचं घर तेच तिचं घर राहतं. या पद्धतीला मातृकेंद्रित कुटुंब म्हणतात, यात वडिलांची भूमिका कमी महत्त्वाची असते. जरी फक्त ३० ते ३५ टक्के समूह मातृवंशपरंपरा असलेले आहेत असं म्हटलं जात असलं तरी या पद्धतीचे अवशेष चेरोकी, कॉक्टॉ, गिट्सान, हरदा, होपी, इरोक्यू, लेनापे, नवागा आणि तिंगित यासारख्या अमेरिकन-इंडियन टोळ्यांमध्ये आहेत. इतर परिसर पश्चिम सुमात्रा, इंडोनेशिया, नायजेरिया आणि मलेशिया या ठिकाणी आहेत.

त्या मानाने चांगले माहीत असलेले आणि अभ्यास झालेले समाज म्हणजे मेघालयातले गारो, जैंतिया आणि खासी हे होत (मुखिम २०१३): स्त्रिया आणि पुरुष मिळून एखाद्या दाट किंवा विरळ जंगलातल्या छोट्याशा भागातली झाडी-वनस्पती छाटून आणि जाळून त्या जागेत लागवड करतात. एक ते तीन वर्षं मशागत करून मग तो भूभाग सोडून दुसऱ्या भूसंपादनाला निघतात. जमिनीचं वाढतं खाजगीकरण आणि बाजारपेठ अर्थव्यवस्थेचा प्रसार यांमुळे, ज्या बायका परंपरागत भूधारक होत्या त्या विस्थापित झाल्या; त्यात भर म्हणजे पुरुष सपाटीच्या प्रदेशात स्थलांतरित व्हायला लागले. मग पुरुषांच्या हाती आलेल्या पैशामुळे पुरुषवर्चस्वाने पाय रोवले (केळकर आणि वांगचुक २०१३). तत्त्वतः जरी मातृवंशपरंपरेतली आणि मातृकेंद्रित कुटुंब स्त्रीच्या हाती सत्ता सोपवताना दिसत असलं तरी त्या भागात स्त्रीशेतीने गरिबी हटत नाही आणि स्त्रियांचं सबलीकरणही झालेलं नाही. याला कारणे अनेक: बदलेल्या बाजारपेठ अर्थव्यवस्थेत नवीन तंत्रज्ञान, सुधारित वाहतूक साधनं, अन्य सोयी आणि बाजारपेठेत शिरकाव या उत्पादनक्षमता स्रोतांचा पूर्ण प्रभाव ही होत. त्यामुळे कामाचा भार प्रचंड वाढला आहे. मातृत्व आणि संगोपन यांना इथे

बरीच किंमत द्यावी लागते; तर बरेचसे पुरुष आळशी. निव्वळ मालमत्तेच्या हक्काने लिंगसमभाव प्रस्थापित होत नाही. कोण काय करतो आणि जमिनीखेरीज अन्य स्रोतांमध्ये शिरकाव कोणाचा यावर बरंच काही अवलंबून असं. आज खासींमध्ये भूमिहीनांचं प्रमाण खूप वाढतंय.

मातृवंशपरंपरा असलेले समाज नैर्ऋत्येला (केरळ आणि लक्षद्वीप बेटे) आणि ईशान्येला मेघालयात आहेत. पण भांडवलशाहीचा वाढता रेटा आणि बाजारपेठ अर्थव्यवस्थेचा शिरकाव यांच्यामुळे या दोन्ही ठिकाणी ही पद्धत फारच दुर्बल, सत्त्वहीन झालेली आहे. केरळमध्ये नायर समाजात आई आपल्या मुलींबरोबर तिच्या ज्या पिढीजात घरात राहते त्या घराला 'तरवाड' म्हणतात. प्रमुख पुरुष— जमिनीची मालकी असलेल्या बाईचा भाऊ—व्यवस्थापनाचं काम बघे. त्याची स्वतःची बायको तिच्या आईच्या घरी राहत असे आणि तिला भेटण्यापुरता हा तिथे जाई. कालांतराने बराचसा देश ब्रिटिश वसाहतीखाली आल्यावर पुरुष वेगळे व्यवसाय करू लागले, त्यामुळे त्यांना स्वतःचं स्वतंत्र उत्पन्न मिळवायची संधी मिळाली. यापूर्वी ते फक्त बहिणींच्या मालमत्तेचे व्यवस्थापक होते. काही काळाने पुरुष या पांपरिक तरवाड पद्धतीपासून मोकळे झाले. शेवटी ही पद्धत मलबार प्रांतात कशीबशी तगून राहिली. हा अपवाद वगळता जवळपास नाहीशीच झाली. लक्षद्वीप बेटांवर मातृवंशपरंपरापद्धत मुस्लिम रहिवाश्यांमध्ये नाही म्हणायला, राहिली आहे (दुबे १९९१). कूर्ग हा कर्नाटकचा भाग. इथले बहुतेक सगळे पुरुष लढवय्ये. तिथे, तुळुनाडूमध्ये मातृकेंद्रित कुटुंबव्यवस्था होती.

पितृत्व आणि मातृत्व यांच्यामध्ये डोळ्यात भरण्यासारखी विषमता आहे, इतक्या त्या असमान आहेत. बागची म्हणतात त्याप्रमाणे मातृत्वाच्या वेदना आणि आनंद हा फक्त स्त्रियांचा असतो. अपत्यजन्मामुळे एक आंतरिक आनंद अनुभवता येतो पण मातृत्वावर सामाजिक मूल्याची मोहोर उमटल्यामुळे, जी विवाहिता अपत्यहीन असेल तिला कुटुंब आणि समाज यांनी नाकारल्याचं दुःख झेलावं लागतंच. शिवाय तिलाही एक अपूर्णत्वाची भावना जाणवून ती स्वतःला अपयशी समजते. मूल होण्यासाठी किती नवससायास केले जातात, देवळांचे उंबरठे झिजवले जातात ते आपल्याला माहीत आहेच. दत्तक घेण्याचा पर्याय सहसा आनंदानं स्वीकारला जात नाही. कारण त्या दांपत्याला आपली जैविक संतती हवी असते. बरेचदा पुरुष, पहिल्या बायकोपासून मूलबाळ झालं नाही तर दुसरं लग्न करतात. इथे कायम असंच गृहीत धरलं जातं की ती स्त्री वंध्या आहे. पुरुषवंध्यत्वाचा उच्चारही होत नाही.

प्रजोत्पादनाचं तंत्रज्ञान उदयाला आल्यामुळे, जर एखाद्या स्त्रीला मूल होऊ शकत नसेल किंवा एखाद्या पुरुषाची शुक्राणूसंख्या कमी असेल तर कृत्रिम गर्भधारणेद्वारा मातृत्व प्राप्त होऊ शकतं. आपल्या समाजातल्या 'मुलगा हवा' या मानसिकतेपायी या

तंत्रज्ञानाचाही गैरवापर होत आहे. पितृवंशसातत्य, मालमत्ता हस्तांतरण, विधी, संस्कार यांच्या गरजा यासाठी 'मुलगा हवा' हा आग्रह असतो. या तंत्रज्ञानाचा वापर गर्भलिंग तपासणीसाठी करून, भ्रूण स्त्रीलिंगी असेल तर गर्भपात केला जातो. पुन्हा तेच सांगायचं म्हणजे, मातृत्व स्वीकारायचं ते फक्त मुलग्यांच्या आईचं! प्रजोत्पादनाच्या तंत्रज्ञानातून सरोगसीचाही उदय झाला: एका बाईच्या फलित बीजांडापासून दुसऱ्या बाईने गर्भधारण करणे. या सरोगेट मातेचं गर्भाशय भाड्यानं घेतलं जाऊ शकतं. कारण जिच्या फलित बीजाचं रोपण तिच्या गर्भाशयात केलंय, ती स्वतः गर्भ पूर्ण दिवस धारण करायला अक्षम असते किंवा तिला ते करायचं नसतं. सरोगेट स्त्रीला तिच्या त्रासाची भरपाई म्हणून पैसे दिले जातात. आणि बरेचदा गरीब स्त्रिया पैसा मिळवायचा मार्ग म्हणून हा मार्ग स्वीकारतात. किती रक्कम देणं होती या मुद्द्यावरून बऱ्याच कायदेशीर लढाया झालेल्या आहेत. एका अगदी अलीकडच्या केसमध्ये तर असं झालं की सरोगेट मातेनं गर्भपात करून घ्यायचं ठरवलं. प्रजोत्पादन तंत्रज्ञानातल्या अशा झपाट्याच्या प्रगतीमुळे जैविक मातृत्वाचं कार्य जनुकीय माता—जी बीजांडे पुरवते—आणि गर्भाशय देऊ करणारी स्त्री यांच्यात विभागलं गेलेलं आहे. आज 'बँके'त गोठवलेली बीज आणि शुक्राणू असतात. त्यांचा वापर दात्यांखेरीज अन्य स्त्रिया करू शकतात किंवा हे देणारी स्त्रीच स्वतःसाठी काही काळानंतर ते वापरू शकते. शुक्राणूदातादेखील त्या बाईचा पती असेल असं नाही तर वेगळाच एखादा अनामिक दाता असू शकतो. पुनरुत्पादनाच्या प्रक्रियेचं, असं खंडीकरण आणि ओघानं येणारं विक्रयवस्तूकरण झालेलं आहे. समलिंगी नातेसंबंधांमध्ये—लेस्बियन किंवा गे सहचर—या व्यक्तींना अपत्य हवे असेल तर प्रजोत्पादनतंत्राचा आश्रय घेऊन किंवा दत्तकप्रक्रियेतून ही इच्छा पूर्ण केली जाते. अविवाहित माता आपलं अपत्य दत्तकसंस्थेकडे सोपवतात आणि या संस्था त्या अपत्यांसाठी दत्तक पालक शोधतात.

मातृत्व आणि प्रसूती या स्त्रियांच्या दृष्टीने वेदनादायक घडामोडी असतात. मनुष्यप्राणी उत्क्रांतीच्या प्रवासात एका टप्प्यावर दोन पायांवर उभा झाला, या उभ्या स्थितीमुळे प्रसूतीमध्ये अडथळे निर्माण होतात असं स्पष्टीकरण जेरेड डायमंड (१९९२) करतात. दुसरं असं की मानवी गर्भाचा मातेच्या उदरातला काळ नऊ महिन्यांचा असतो त्यामुळे त्याच्या शरीराची वाढ इतकी होते की मातेच्या अरुंद प्रसूतिमार्गातून बाहेर ढकललं जाणं कष्टदायक ठरतं. इतर प्राण्यांच्या तुलनेत मानवाचं बालक जन्मतः अत्यंत असहाय्य असतंच, शिवाय चालायलाही ते उशिरा—वर्षभरात— लागतं. या अपत्यसंगोपनात मातेचा वेळ आणि ऊर्जा मोठ्या प्रमाणावर खर्ची पडते. स्तनपानाचीही वाढीव मागणी तिच्या शरीरावर आणि ऊर्जेवर असते.

सर्वांना चांगल्या सार्वजनिक आरोग्यसुविधा उपलब्ध करून दिल्या गेल्या नाहीत तर निम्न आर्थिक स्तरातल्या स्त्रिया खूप गोष्टींना पारख्या होतात. ज्या

नोकरदार स्त्रियांच्या मिळकतीवर घर चालणं अवलंबून असतं त्यांना लवकर कामावर रुजू व्हावं लागतं. त्यांना पुरेशी विश्रांती मिळालेली नसते आणि पहिले महिना-दोन महिने सोडता, बाळाला त्या स्तनपान देऊ शकत नाहीत. कृत्रिम अन्नघटक असलेल्या, बाटलीतल्या दुधातून पुरेसे पोषक घटक मुलांना मिळत नाहीतच, शिवाय स्वच्छतेची खबरदारी घेतली नाही तर अनारोग्याला आमंत्रण मिळतं. मातृत्व ही फक्त त्या एकट्या बाईची जबाबदारी—एक वैयक्तिक बाब— मानली जाते. पण वस्तुस्थिती अशी आहे की ती एक भावी कामकरी (वर्कर), भावी नागरिक, ते अपत्य मुलगी असल्यास भावी माता, घडवत असते. भारतात जेमतेम १० टक्के स्त्रियांना नोकरीत बाळंतपणाची रजा आणि मूल वाढवण्यासाठी लागणाऱ्या सोयी हे प्रसूतीचे लाभ मिळतात. कुटुंबाचा पोशिंदा म्हणून घरात पुरुषाला जेवणाखाण्याच्या बाबतीत प्राधान्य दिलं जातं, पण हे लक्षात घेतलं जात नाही की तरुण मातेला पुरेसं जेवण मिळालं नाही तर भावी प्रौढाची वाढ नीट होणार नाही. समाजवादाच्या ऐन भराच्या काळात त्याच्या हे लक्षात आलं होतं आणि त्यांनी आयांच्या पुरेशा देखभालीची आणि विश्रांतीची तरतूद केली होती. भारतात, संघटित क्षेत्र सोडलं तर इतरत्र मातांना प्रसूतिकाळातील लाभ मिळण्याची वानवाच आहे. संघटित क्षेत्रातदेखील कायद्यातून पळवाटा काढल्या जातात (लिंगम अँड कृष्णराज २०१०).

ज्या बायकांनी वेळेत ऊर्जा आणि साधनांची गुंतवणूक केलेली असते त्यांच्याकडून श्रमशक्ती जिवंत ठेवण्याकरता साधनसामग्रीची खात्रीशीर तरतूद आधीच झालेली असणं हे त्यात अंतर्भूत आहे. लैंगिक श्रमविभागणीनुसार या श्रमशक्तीतली भर प्रामुख्याने बायकांकडून घातली गेलेली असते. उत्पादनाच्या गरजेनुसार बाईच्या शरीराला श्रम पडत असतात. आणि त्याचा ताबडतोब परतावा मिळण्याची आशा न ठेवता ती हे परिश्रम घेत असते. जर सर्व श्रमशक्तीतून मूल्यनिर्मिती होते तर बायकांच्या प्रजोत्पादन श्रमशक्तीतून का नाही? शिवाय, हे मूल्य आणि उत्पादन इतरांकडूनही वापरले जाते. आपलं अपत्य हे फक्त आपलं एकटीचं उत्पादन म्हणून तिची त्याच्यावर मालकी नसते. ही मातृत्वाची शोकांतिका आहे.

विवाहबाह्य संबंधांतून किंवा बलात्कारामुळे अवांछित गर्भधारणा होते. तेव्हा गर्भपात करायचा झाल्यास हक्कांच्या संदर्भात पेच पडतो. मूल हवं असण्याचा किंवा नको असण्याचा हक्क, एक सर्वसाधारण तत्त्व म्हणून ग्राह्य आहे. पण एकदा गर्भधारणा झाल्यावर, जन्माला येऊन संगोपन होण्याचा मुलाचा हक्क असणं यात नैतिक समस्या आहे. इतरांच्या हक्कांच्या बरोबरीनं स्त्रीचा हक्कही मानला जायला हवा हे मान्य आहे. पण कुटुंब आणि पुरुष जोडीदार हे सक्तीने जुलमी अधिकार चालवतात तेव्हा तिला हा हक्क राहतच नाही. मोकळे अपवाद फक्त काही सुबुद्ध कुटुंबातल्या मुलींचे.

तर मातृत्वाला असे अनेक संदर्भ आहेत, ते या पुस्तकात विशद केलेले आहेत. मला आणखी असं म्हणावंसं वाटतं की मातृत्व आणि संगोपन हा त्या अनुभवाचं सार्थक करणारा अनुभव होण्यासाठी आपल्याला अजून बराच पुढचा पल्ला गाठायचा आहे. बहुसंख्य स्त्रियांचा त्यांच्या स्वतःच्या शरीरावरदेखील अधिकार नसतो. पुरेशी जपणूक आणि पोषक आहार, कष्टाच्या कामातून विसावा याची सार्वजनिक तरतूद व्हायला हवी. मातृत्व ही फक्त त्या स्त्रीची वैयक्तिक जबाबदारी नाही तर समाजाचीही आहे याचं भान ठेवून मातृत्व सांभाळणाऱ्या कामाच्या जागा हव्यात. कुटुंबीय आणि जोडीदार यांच्याकडून जपणूक हवी. माणसाचा आत्मसन्मानच शिल्लक न ठेवणारं दारिद्र्य हटवल्याशिवाय, टोकाची विषमता हटवल्याशिवाय आणि पितृसत्ता सौम्य केल्याशिवाय हे होणं सोपं नाही.

यशोधरा बागची यांनी इतक्या गुंतगुंतीच्या विषयावर हे काम केलं आणि मातृत्वावर इतकी सयुक्तिक आणि आटोपशीर मांडणी केली त्याबद्दल 'स्त्री' आणि मी कृतज्ञ आहोत.

बेंगलुरू, फेब्रुवारी २०१६

मैत्रेयी कृष्णराज
मालिका संपादक

प्रस्तावना

I

जनन हे कोणत्याही प्राणिजातीच्या मादीचं लक्षण असतं. लिंगभावाची सामाजिक रचना, आशयाचा तपशीलवार डोलारा उभारण्यासाठी, प्राणिजातीच्या नैसर्गिक जैविक विभागणीवर झाली आहे. त्यामुळे श्रमाची लिंगभावात्मक विभागणी, स्त्रियांवरील अनेक सहचारी मागण्यांसहित सातत्याने चालू राहते. अशा प्रकारे जन्म देण्याच्या जैविक प्रक्रियेची, लिंगभावात्मक सामाजिक संबंधात, मातृत्वाच्या कल्पनेभोवती बारकाव्यांनिशी रचना झालेली आहे. मातृत्वाच्या लिंगभावात्मक संकल्पनेचं विश्लेषण करायचा प्रयत्न या पुस्तकाद्वारे केला आहे.

या मालिकेत ज्यांचा ऊहापोह आधीच झालेला आहे अशा अनेक लिंगभावात्मक संबंधांपेक्षा—जसे लिंगभाव, पितृसत्ता आणि जात—मातृत्वाची गोष्ट वेगळी आहे कारण तिच्याशी संवेदन, भावना, अतूट भावबंध यांचं साहचर्य असतंच असतं. कारण ते स्त्रियांच्या दैनंदिन वास्तवाच्या अनुभवांशी निगडितच नव्हे तर केंद्रस्थानीच असतं. म्हणून लिंगभावाच्या भिंगाखाली मातृत्वाला ठेवणं म्हणजे मनुष्य स्वभावातले हे जे स्त्रीच्या जिव्हाळ्याचे घटक असतात त्यांना कदाचित कठोरपणे नाकारल्यासारखं वाटेल. स्त्रीवाद हा टीकापद्धती म्हणून स्वबळावर चालू राहायचा असेल तर मूळ मुद्दाच आपण हरवून बसत नाही ना, याची खबरदारी घ्यावी लागेल. म्हणून लिंगभावाचं भिंग हे मातृत्वाला 'समर्थ बनवणारा पैलू', तसंच त्याला 'बंधनाच्या बेडीत अडकवणारा पैलू' यांना कवेत घेणारं असलं पाहिजे. मैत्रेयी कृष्णराज यांच्या शब्दांत सांगायचं तर मातृत्वाचा लंबक 'सत्ता' आणि 'सत्ताहीनता' यांच्यात हेलकावत असतो.[१] म्हणून मातृत्वात अंतर्भूत असलेली व्यामिश्र लिंगभावात्मक प्रक्रिया समजून घेण्यासाठी आपली सम-अनुभूती आणि कल्पकता यांचा आपण पुरेपूर वापर केला पाहिजे.

'उत्पन्न होणे', 'जन्म देणे' या अर्थी असलेल्या इंग्रजी Engendering (एनजेंडरिंग) या शब्दात 'जेंडर' हा शब्द सामावलेला आहेच. ही निकटता, हे अर्थसाम्य 'जेंडर'च्या आश्रयाने असलेल्या पुल्लिंगी/स्त्रीलिंगी दुभाजनामुळेच केवळ आहे असे नाहीतर ते 'जेंडर'च्या आकलनाच्या केंद्रस्थानी असलेल्या पुनरुत्पादनाच्या

कल्पनेशी निगडित आहे. असं असल्यामुळे, पुनरुत्पादन म्हणजे फक्त प्राणिजातीचंच नव्हे तर एकंदरच सामाजिक संबंधांच्या समग्र प्रक्रियेचं असा त्याचा अर्थ घ्यावा लागेल. या 'जैविक अधिक सामाजिक' मिलाफामुळेच मातृत्वाचं लिंगभाव विश्लेषण इतकं ताणसंपृक्त आहे. या विशिष्ट स्त्रीवादी सिद्धान्तात जी चिकित्सापद्धती अवलंबिली जाते तिला अतिशय संवेदनयुक्त भूमीवर टिकून राहायचं आहे. हे मोठं आव्हान स्वीकारूनच मी आपल्या संदर्भातील स्त्रीवादाच्या सिद्धान्त मांडणीच्या क्षेत्रात पाऊल टाकते आहे.

आता, ब्रिटिश कौन्सिलचं २००४ मधलं वार्ताकन पाहू. त्यांनी ४६ देशांतल्या ७००० पेक्षा जास्त विद्यार्थ्यांना एक प्रश्न विचारला, 'तुम्हाला इंग्रजी भाषेतले कोणते शब्द सर्वांत सुंदर वाटतात?' उत्तरात 'मदर' हा शब्द यादीच्या पहिल्या क्रमांकावर होता.[२] इंग्रजी भाषेतल्या सर्वांत सुंदर आणि आवडत्या शब्दांच्या सर्वेक्षणात 'मदर'वर प्रथम क्रमांकाचा शिक्कामोर्तब झाला. इतरही अनेक भाषांच्या बाबतीत अशाच प्रकारचा निष्कर्ष निघू शकेल असं मला वाटतं. मातृत्वाच्या भारतीय संदर्भातल्या लेखसंग्रहाच्या संपादकांनी आई आणि मूल हे नातं म्हणजे 'सर्वांत प्राचीन प्रेमकहाणी' आहे असं म्हटलंय ते उगीच नाही. त्या संग्रहाच्या प्रास्ताविकात माझे बरेचसे विचार मी मांडले आहेत.[३] या नात्याची अनिवार्यता त्याला अत्यंत वादग्रस्त नात्यांपैकी एक बनवते, हे आवर्जून लक्षात घेण्यासारखं आहे. विशेषतः स्त्रीवाद्यांच्या दृष्टीने, मातृत्व म्हणजे स्त्रियांच्या कर्तेपणाचं निःसंदिग्ध निश्चित प्रतिपादन आणि मातृत्व म्हणजे पितृसत्ताक अधिकारापुढे सशर्त शरणागती देखील. कॅथरिन मॅकिनॉन यांनी स्त्रीवाद आणि मार्क्सवाद यांच्या संदर्भात लैंगिकता आणि श्रम यांच्याबाबतीत जे म्हटलंय ते मातृत्व या संकल्पनेविषयी तर अधिकच खरं आहे: अशी गोष्ट की जी अगदी तिचीच म्हणता येईल अशी आहे; आणि अगदी सहजगत्या हिरावूनही घेतली जाते.[४] जातीचं पुनरुत्पादन आणि संवर्धन ही स्त्रीची नैसर्गिक शक्तीच मग तिला गुलाम बनवण्याचं सर्वांत प्रभावी हत्यार बनली. हा तर एक समाजाच्या सगळ्यात केंद्रस्थानी असलेला विरोधाभास आहे, 'मातृत्व' या शब्दाभोवतीचं वलय हेच त्या विरोधाभासाचं छद्मावरण बनतं.

गुलाम स्त्रीच्या बाबतीत तर हा विरोधाभास अधिक तीव्र बनतो. कारण तिचं मातृत्व हाच तिला गुलाम बनवण्यातला अंतस्थ भाग असतो. त्याला वाचा फुटली ती सोजर्नर टूथच्या रूपाने. तिचं मातृत्व ही तिच्या गुलामगिरीची पूर्वअट होती. कारण तिच्या उत्पादकश्रमाखेरीज अधिकाधिक गुलाम निर्माण करण्याचे तिचे प्रजोत्पादक श्रम हाही तिच्या गुलामीच्या पॅकेजचा भाग होता:

पहा माझ्याकडे! हा हात बघा माझा! मी नांगरट केली आणि लागवड केली, आणि कोठारात धान्य भरलं आणि कोणीच पुरुष माझी बरोबरी करू शकत नाही! आणि,

बाई आहे ना मी? पुरुषाइतकंच काम करते आणि त्याच्याइतकंच खाते–जेव्हा मिळतं मला तेव्हा–आणि चाबकाचे फटकोरेही खाते! बाई आहे ना मी... तेरा मुलं, आणि सगळी गुलाम म्हणून विकली गेलेली पाहिली, आणि मी आईच्या शोकामुळे रडले धाय मोकलून तेव्हा जीझसखेरीज ते कुणाच्याच कानावर नाही गेलं! बाई आहे ना मी? (सोजर्नर टुथ, १८५१).[५]

पुढे त्याचा परिणाम असा झाला की वर्ग आणि जात प्राबल्य असलेल्या समाजांमध्ये विशेषाधिकारांच्या मानकरी बनल्या त्या स्त्रिया ज्यांना उत्पादक श्रमांपासून अलग केलं गेलं आणि जाति प्रजननाद्वारे प्रतिष्ठित दर्जाच्या पुनरुत्पादनाला जुंपलं गेलं. मुलग्याला जन्म देऊन पितृवांशिक टोळीचं सातत्य टिकवण्याची अपेक्षा स्त्रीनं फलद्रूप केल्यावर होणाऱ्या उच्च जातीतल्या धर्मविधींद्वारे असोत की, गुटगुटीत बाळांना स्तनपान देणाऱ्या, गोऱ्या, खाऊनपिऊन सुखी दिसणाऱ्या सुहास्यवदनाचा झगमगता प्रभाव असो–या रूपानं होणारी मातृत्वाची सगळी संस्थात्मक उभारणी म्हणजे विशेष हक्कांची वरचढ पितृसत्ताक संरचना निर्माण करण्याची कावेबाज खेळी आहे. म्हणूनच स्त्रियांच्या वाट्याला आलेली मातृत्वाची दुखरी हळवी बाजू लक्षात ठेवणं हितावह ठरतं. ती बाजू, पुढे मुक्त झाल्यावर जिचं नामकरण सोजर्नर टुथ असं झालं त्या काळ्या गुलाम स्त्रीची असो की जगातल्या कित्येकींपैकी एक असलेल्या, निम्न जातीतल्या कष्टकरी भारतीय महिलांची असो.

एक अत्यंत महत्त्वाची नोंद घेण्याजोगी बाब म्हणजे तथाकथित पारंपरिक आणि तथाकथित आधुनिक या दोन्हींचा मातृत्वाच्या मिथकाच्या दिशेने हळूहळू संगम होणं. कारण त्यामुळे स्त्रियांवर–तिच्या फक्त शरीरावर नव्हे तर मनावरदेखील–पितृसत्तेचं नियंत्रण आणायला अत्यंत प्रभावी रेटा मिळतो असं दिसतं. पारंपरिक हिंदू धर्मशास्त्रामध्ये, स्मृतिकार मनु याने पितृसत्ताक पद्धतीतलं स्त्रियांवरच्या समाजमान्य वर्चस्वाचं त्रिस्तरीय प्रारूप सुस्पष्टपणे मांडलं आहे: स्त्रियांनी लहान वयात वडिलांच्या अधिपत्याखाली राहावं, तारुण्यात नवऱ्याच्या आणि वार्धक्यात पुत्राच्या अधिपत्याखाली. अशा लाक्षणिक रूपकातून मातृत्वाच्या मिथकाची निर्मिती होते, तिचा पगडा जनमानसावर बसतो. मग तिचं उपयोजन प्रत्येक बाईच्या तसंच राष्ट्रांच्या जीवनचक्रातल्या वेगवेगळ्या टप्प्यांवर होतं. ते आपण पाहणार आहोतच. पाश्चात्त्य देशातल्या आधुनिकतेच्या वातावरणात बालकाचा मानसिक विकास दाखवून देणाऱ्या फ्रॉईडप्रणीत क्रांतीने निसर्ग-संस्कृती द्वैताला बळकटी आली. नंतरच्या स्त्रीवाद्यांनी, इथे माता ही भौतिक संस्कृतीपूर्व निसर्गाची प्रतिनिधी समजायची या मुद्द्याकडे लक्ष वेधले आहे. प्रजोत्पादन आणि उत्पादन यातील भेद स्वीकारण्याबद्दल, निव्वळ पुनरुत्पादन म्हणून मातृत्व एका खाजगी क्षेत्रात राहतं, तर इतिहासाचे गतिमान चल सामर्थ्य मात्र उत्पादन आणि राजकारण या सार्वजनिक क्षेत्राचं असतं, असे मार्क्सबद्दल काही आक्षेप मेरी ओ'ब्रायन[६] आणि ऑलिसन जगार व विल्यम

मॅक्ब्राइड[9] यांनी, मार्क्सच्या त्यांच्या वाचन-आकलनाला अनुसरून उपस्थित केले आहेत. फ्रॉईड विवेचनपद्धतीनुसार जशी सामाजिकीकरणाची प्रक्रिया पित्याच्या अखत्यारीत सोपवली गेली, तसे मार्क्स पद्धतीच्या अ-चिकित्सक आकलनानुसार ऐतिहासिक परिवर्तनाचे क्षेत्र उत्पादनक्षेत्रावर निर्विवाद ताबा असलेल्या पुरुषाच्या अधिपत्याखाली जाते. अशा भेदांच्या शाखोपशाखांची दखल या पुस्तकात पुढे अधिक विस्ताराने घेतली जाईल.

म्हणूनच मातृत्वाच्या लिंगभावात्मक आकलनाचा अभ्यास नेमक्या कोणत्या संदर्भात सादर करणार आहोत, हे लक्षात घ्यावंच लागेल. त्यासाठी आधी मला आधुनिक भारतात स्त्री चळवळीच्या पटावरचं माझं स्थान निश्चित करावं लागेल. स्त्री अभ्यासातल्या साहित्याला नवे धुमारे फुटायला ही चळवळ कारणीभूत झाली. त्यामुळेच तर इंग्रजी आणि बंगाली भाषांमधल्या मातृत्वावरच्या लिंगभावावरील टीकालेखनापर्यंत आम्ही पोचू शकलो. या दोनच भाषांमधलं साहित्य या अभ्यासासाठी आधारसामग्री म्हणून वापरलेलं आहे. ही या अभ्यासाची मर्यादा मला मान्यच करायला हवी. या मर्यादितही या सामग्रीचं भांडार मात्र अफाट आहे.

जरी महत्त्वाचे प्रमुख सिद्धान्त, मातृत्वाची रवानगी, ते निसर्ग आणि शरीरापुरतंच मर्यादित म्हणून सहजगत्या व्यक्तिगत प्रांतात करत असले तरी प्रत्यक्षात त्याच्या अर्थपूर्ण सामाजिक स्थानामुळे ते व्यक्तिगत आणि सामाजिक या दोन्ही क्षेत्रांना व्यापतं. म्हणून मातृत्वाच्या स्त्रीवादी सिद्धान्ताला त्याचा हा दुसरा पैलू लक्षात घ्यावाच लागेल. व्यक्तिगत आणि सार्वजनिक जीवनातल्या अनेक क्षेत्रांना मातृत्व व्यापून असतं. त्यामुळे अभ्यासशाखांचे बांध ओलांडून ते विशिष्ट संस्कृती, कुटुंब, देश, विज्ञान-तंत्रज्ञानातील प्रयोग, आणि बाजारपेठेची वाढती मागणी यांच्याशी संलग्न असलेल्या महत्त्वाच्या प्रश्नांना स्पर्श करतं. त्यातून, मातृत्वाकडे लिंगभावात्मक भिंगातून पाहण्याचा गुंतागुंतीचा आणि संवेदनशील विषय हाताळण्याचं आव्हान उभं राहतं.

मातृत्व ही खरोखरच खाजगी क्षेत्रापुरती मर्यादित बाब होती. पण त्याला आपल्या काल्पनिक तसेच प्रत्यक्ष व्यवहारात बऱ्याच वाटा फुटल्या. त्यामुळे व्यक्तिगत आणि सार्वजनिक—ज्यावर आपल्या पितृसत्ताक सामाजिक व्यवस्थेचं शिक्कामोर्तब आहे, त्यावर या पुस्तकात या सगळ्याची चर्चा होणार आहे. या पुस्तकात आपल्याला इतिहास, साहित्य, सिनेमा, मानववंशशास्त्र, मिथके, राजकारण, अर्थशास्त्र, औषधं, जैवनीती यांचाही परामर्श घ्यावा लागणार आहे व त्या प्रकाशात मातृत्वाचा आपल्या जीवनावर असलेला पूर्ण पगडा तपासावा लागणार आहे. हे पूर्णतया लिंगभावात्मक अस्तित्व आहे, हे दाखवून दिलं जाईल. प्रस्तुत पुस्तकाची विभागणी जरी प्रकरणांमध्ये करावी लागणार असली तरी ती कप्पेबंद विभागणी नाही. ज्या मुद्द्यांवर एका मथळ्याखाली विस्तृत चर्चा केली त्याच

मुद्द्यांची उपस्थिती वरकरणी अगदी वेगळ्या वाटणाऱ्या विषयाच्या अन्य प्रकरणात जाणवेल. आपल्या सर्वसाधारण विचारप्रवृत्तीमध्ये सामाजिक संस्थांविषयी जे विरोध आणि जी दुभाजने समाविष्ट करण्यात आली आहेत, तसेच त्या अनुषंगाने आपल्या भावना आणि त्यांचे होणारे परिणाम या संस्थांना, हे पुस्तक गांभीर्यानि आव्हान करते.

जे व्यक्तिगत-सार्वजनिक विभाजन लिंगविभाजनावर वर्चस्व गाजवतंय असं वाटतं त्याचेच प्रतिध्वनी आपल्याला तत्सम प्रजोत्पादन आणि उत्पादन, प्रेम आणि श्रम, भावना आणि तार्किकता, खाजगी आणि राजकीय इत्यादींमध्येही ऐकू येतात. या संदर्भात इतिहासकार जोसलिन ऑल्कॉट यांचा विचारांना चालना देणारा उतारा उद्धृत करते:

> तत्त्वज्ञान आणि विधिसिद्धान्तांपासून ते राज्यशास्त्र आणि समाजशास्त्रापर्यंतच्या
> क्षेत्रांमधले स्त्रीवादी अभ्यासक सार्वजनिक व व्यक्तिगत, उत्पादन व प्रजोत्पादन,
> तसेच श्रम व भावसंवेदन यांच्यातल्या संकल्पनात्मक भेदांना गेली काही दशके
> आव्हान देत आले आहेत.[८]

मातृत्व ही संकल्पना या सांध्यावर उभी आहे. सार्वजनिक क्षेत्रातला मातृत्वाचा सखोल अभिप्राय उघडउघड मान्य न करता मातृत्व हा अत्यंत खाजगी अनुभव सार्वजनिक वाटावा अशा खोडसाळपणाने तिची उभारणी होते. त्याच प्रास्ताविक लेखातलं उदाहरण देते, 'नोकरदार आया' म्हणजे अजूनही, श्रमबाजारपेठेत काम करणाऱ्या आणि मातृत्वाची 'दुसरी पाळी' निभावणाऱ्या असाच केला जातो आणि लोकप्रिय मुद्रित माध्यमं 'मदर्स डे'चं कर्मकांड रचून विनामोबदला घरगुती श्रमाच्या मूल्याचा हिशेब ठरवून नामानिराळी होतात. मग त्यांना स्त्रियांचे श्रम (किंवा निदान आयांचे) अशी चिठ्ठी डकवणं आणि त्यातला महत्त्वाचा विचार अर्धऔपचारिक संपादकीय कानाडोळा करण्याच्या पातळीवर नेऊन ठेवणं हे दोन्ही साध्य झालं.[९] या पुस्तकाचा उद्देश, मातृत्वाच्या सामाजिक लेखाजोख्याच्या बाबतीतली ही अप्रामाणिक पद्धत उघडकीला आणणं हा आहे.

II

या भागात मी प्रस्तुत पुस्तकातले मुख्य प्रतिपाद्य वादविषय कोणते ते सांगणार आहे आणि मग, पुढच्या प्रकरणांचा आराखडा सांगून त्या विषयांचा उलगडा कशा पद्धतीने होईल ते सांगीन. पाश्चात्त्य स्त्रीवादी वाद आणि चर्चांच्या समृद्ध वारशाची दखल घेत असतानाच भारतीय स्त्रीवादी परिप्रेक्ष्यातून मातृत्वाच्या संदर्भात संकलित केलेल्या सैद्धान्तिक सामग्रीचा परामर्श आधी घेतला जाईल. भारतातल्या इतर प्रांतांपेक्षा बंगालला यात अग्रक्रम मिळालेला आहे, हे मी आधीच कबूल करते. मला

त्या भागाचा परिचय आहे हे एक कारण झालं, आणि दुसरं असं की मातृत्वाचा स्त्रीवादी आशय हा बंगालच्या वसाहतीकरणाच्या हातात हात घालून जाणारा आहे. त्याला बरीच कारणंही आहेत. जागतिक भांडवलशाही व्यवस्थेत भारतीय समाजाचा प्रवेश झाल्या क्षणापासूनच्या भारताच्या वाटचालीत मातृत्वाचं स्त्रीवादी आकलन केंद्रस्थानी राहिलेलं आहे या ठाम मतातून हे पुस्तक आकाराला आलेलं आहे. ही वाटचाल वसाहतीकरणापासून आजतागायत चालू आहे; जागतिकीकरणाच्या बाजारपेठप्रणीत नव-उदारमतवादी कारकिर्दीचा थेट रेटा त्यावर आहे. आंतरराष्ट्रीय स्त्रीवादी भगिनीवर्गाने अनेक मर्मदृष्टी दिल्या, त्या भारतातील स्त्रीवाद्यांनी स्वीकारल्या-पचवल्या आणि त्यांच्याशी संपूर्ण वेगळ्या नवीन दृष्टीने मतभेदही नोंदवले. विचारसरणी म्हणून आणि प्रत्यक्ष आचरण म्हणून, या दोन्ही दृष्टींनी मातृत्वाचा उलगडा करण्याच्या प्रक्रियेत त्यांनी मोलाची भर घातली.

प्रकरण १ 'मातृत्वावरील स्त्रीवादी चर्चा' भारतातील आणि पाश्चात्य देशांतील मातृत्वविषयक प्रमुख स्त्रीवादी अभ्यासाने भारतीय समाजातील वर्ग-जात-वंश सीमारेषाच्या लिंगभाषात्मक बाह्यरेषा आखताना मातृत्वाची तपासणी किती सूक्ष्म आणि व्यमिश्र पद्धतीने केली ते आपण प्रकाशात आणू. प्रकरणाच्या उत्तरार्धात पाश्चात्य स्त्रीवादी चर्चांमधील मातृत्वावरील काही प्रमुख चर्चांचा ऊहापोह होईल.

प्रकरण २ 'मातृत्व आणि पितृसत्ता' या प्रकरणात मातृत्वाने सावध स्त्रीवादी दृष्टिकोनांना केवढा प्रचंड अवकाश मोकळा करून दिला आहे याची चर्चा आहे. स्त्रियांपुढची (तसंच पुरुषांचीही) स्त्रीवाचनातली काही आव्हानं आणि सिद्धी यांचा धावता आढावा घेण्यात येईल. पितृसत्ताक समाजाच्या उत्क्रांतीच्या अवस्थेत, जगन्मातेचं महत्त्व समजून घेण्याच्या प्रक्रियेत, या प्रातिनिधिक सामर्थ्याच्या पर्यवसनाचाही वेध घेण्यात येईल.

प्रकरण ३ 'राष्ट्रवाद आणि राष्ट्रउभारणी' वासाहतिक बंगालमधल्या राष्ट्रवादी विचारसरणीच्या उभारणीत जगन्माता/जगज्जननी याचं उपयोजन हे या प्रकरणाचं विषयसूत्र असेल. राष्ट्रवादाचं प्रतिनिधित्व करण्यासाठी मातृत्वाचा उपयोग या मुद्द्यासाठी मी या क्षेत्रातील माझ्या संशोधनाधारे एकोणिसाव्या शतकातील व विसाव्या शतकाच्या पूर्वार्धातील वासाहतिक बंगाल हा नमुना अभ्यास म्हणून सादर करणार आहे. मातृत्वाचं विविध प्रकारचं उपयोजन दाखवण्यासाठी आयर्लंड किंवा दक्षिण आफ्रिका तसंच साम्राज्यशाहीतले देश यांचेही दाखले, राष्ट्रवादाची समांतर उदाहरणं म्हणून दिले जातील. लोकसंख्येचे प्रमाण तसेच गुणवत्ता यांचे नियंत्रण करण्यासाठी राष्ट्रवादाच्या उभारणीच्या प्रक्रियेचा मातृत्व संकल्पना नियमन करण्यावर स्वाभाविकच खूप भर होता. भारतीय स्त्रियांना आक्रमक तंत्रज्ञानाच्या दमनाला सामोरं जावं लागलं, त्यामुळे भारतातलं मातृत्व, इथल्या तसंच जगातल्याही भांडवलशाही पितृसत्तेच्या दबावापुढे सहज बळी पडण्याजोगं झालं.

प्रकरण ४ 'प्रजोत्पादनाचे तंत्रज्ञान: भांडवलशाही पितृसत्तेखालील मातृत्व' प्रजोत्पादनाचं जे तंत्रज्ञान नव्यानं दाखल झालं आहे, त्याच्या मदतीने मातृत्वाच्या अटळ बंधनातून स्त्रिया मुक्त होऊ शकतात अशी स्त्रीवाद्यांना बळकट आशा आहे; याची चर्चा या प्रकरणात केली आहे. अत्यंत बेबंद पितृसत्ताक शक्तींनी तंत्रज्ञानाचा घाऊक वापर चालवलेला आहे आणि त्यांनी तंत्रज्ञानां मोकाट सोडलेल्या बाजारपेठेशी मातृत्वाला जखडून टाकलं आहे. वर आणि या तंत्रज्ञानाला 'असिस्टेड रिप्रॉडक्टिव्ह टेक्नॉलॉजी (साह्यकारी प्रजोत्पादन तंत्रज्ञान)' असं गोंडस नाव दिलं आहे.

निष्कर्ष हे छोटेखानी प्रकरण सर्व चर्चांचा आढावा घेणारं, उपसंहारात्मक असेल.

टीपा

१. Maithreyi Krishnaraj, 'Motherhood: Power and Powerlessness', in *Indian Women: Myth and Reality,* edited by Jasodhara Bagchi (Kolkata: Sangam, 1995), 34–43.

२. 'Mother's the Word.' *The Guardian.* Thursday 25 November 2004. http://www.theguardian.com/uk/2004/nov/25/books. britishidentity

३. Rinki Bhattacharya, ed., *Janani: Mothers, Daughters, Motherhood* (Delhi: SAGE, 2006).

४. Catherine MacKinnon, *Towards a Feminist Theory of State* (Cambridge, MA: Harvard University Press, 1989).

५. Sojourner Truth ('Ain't I a Woman' speech delivered in 1851 at the women's convention, Akron, Ohio U.S.A).<http://legacy. fordham.edu/halsall/mod/sojtruth-woman.asp>. Accessed 13 March 2005.

६. Mary O' Brien, *The Politics of Reproduction* (London: Routledge, 1986).

७. Alison Jaggar and William L. McBride, "'Reproduction' as Male Ideology', *Women's Studies International Forum (Hypatia* Issue), 8.3 (1985): 185–196.

८. Jocelyn Olcott. 'Introduction: Researching and Rethinking the Labors of Love', *American Historical Review* 91, 1 (2011): 1–27.

९. तत्रैव.

१

मातृत्वावरील स्त्रीवादी चर्चा

I

भारतात स्त्रीवादी चळवळींचं मातृत्वाशी असलेलं नातं दृष्टिपथात आलं ते वेगवेगळ्या क्षेत्रांतील स्त्रियांच्या आयुष्यात वासाहतिक राज्याने ढवळाढवळ केल्याच्या संदर्भात. वासाहतिक सत्तेने दिलेल्या आव्हानांवर प्रतिक्रिया म्हणून अनेक तऱ्हेचे विचार, सिद्धान्त मांडले गेले. 'स्त्री प्रश्न' या वादग्रस्त प्रश्नाच्या जोरावर वासाहतिक सत्तेने 'सभ्य करायच्या मोहिमे'चं समर्थन केलं. स्त्रीवर्गाशी भारतीय पुरुषांचं वर्तन रानटीपणाचं असतं, या कथित आरोपानं स्थानिकांवरच्या हल्ल्यांना जन्म दिला, तसंच स्त्रियांना अधिक समता आणि स्वातंत्र्य उपभोगता यावं या दृष्टीने हिंदू कुटुंबाच्या रचनेत सुधारणा घडवून आणण्याची निकड मांडली गेली. राजकीय स्वायत्ततेकडे वाटचाल आणि धुरिणांच्या हाती एकवटलेल्या सत्तेशी हातमिळवणी यांच्या व्यामिश्र देवाणघेवाणीतून वासाहतिक भारतात मोठ्या प्रमाणावर चळवळींना आरंभ झाला. आधी सामाजिक सुधारणा आणि मग राष्ट्रीयतेचा उद्घोष ही त्या चळवळीची वैशिष्ट्ये होती. पुढच्या दोन प्रकरणांत आपण हे बारकाईने अभ्यासणार आहोत की राष्ट्र उभारणीच्या कार्यात जगज्जननीला स्थान देणं हे वासाहतिक बंगालच्या, एकोणिसाव्या शतकाचा उत्तरार्ध आणि विसाव्या शतकाची सुरुवात, या काळाचं वैशिष्ट्य होतं. त्यातून मातापुत्र द्वेष उदयाला आला. त्यामुळे ही सगळी प्रक्रिया नित्याच्या दैनंदिन जीवनाचा भाग बनली. समाजसंमत कुटुंब या समाजमान्य घटकात मिथक सहजपणानं गुंफलं गेलं. असं म्हणता येईल की मातृत्वाच्या विचारप्रणालीने नुकत्याच उदयाला येणाऱ्या मध्यमवर्गीय मानसिकतेची लिंगभावात्मक–वर्गीय जातीय आणि वांशिक सीमा रेखाटायला मदत केली.

भारतीय संदर्भातल्या स्त्रीवादाचं पूर्ण आकलन होण्याच्या प्रक्रियेत मातृत्व संकल्पनेचा सिंहाचा वाटा आहे. मातृत्वाला केंद्रस्थान दिल्यामुळे भारतीय स्त्रीवादी याबाबतीत एकमेवाद्वितीय ठरतात यात काही शंकाच नाही. पुढच्या प्रकरणात आपण

याची पूर्ण चिकित्सा करणार आहोत. वासाहतिक आणि उत्तरवासाहतिक राष्ट्र उभारणीच्या कार्यात मातृत्वाला केंद्रस्थान आहे. तिचं प्रतिमांकन करून त्याला मातृप्रतिमेच्या मिथकाची जोड मिळाली. ते या विचारप्रणालीचा एक भाग बनलं. पण त्याचवेळी 'प्रजोत्पादन करणारी' हे स्त्रीच्या जीवनाचं वास्तव होतं. हातमिळवणी आणि विरोध यांचं मिश्रण असलेल्या नवीन भारतीय समाजाचा कणा हा असा वर्चस्व असलेला उच्चभ्रू वर्ग आणि कारखान्यांतील गरीब श्रमिक यांची सांगड असलेला होता. एकोणिसाव्या शतकात आणि विसाव्या शतकाच्या सुरुवातीला निर्माण झालेल्या कारखान्यांच्या रोजगारीत हे मनुष्यबळ ओढत जात होतं. उच्चभ्रू व श्रमिक यांचं प्रजोत्पादन करणाऱ्या या स्त्रियाच होत्या. भारतातल्या ब्रिटिश वसाहतीचं हे वैशिष्ट्य होतं. लिंगभावाला प्रतिनिधित्व देणारं राजकारण मातृत्वाशी संलग्न असणं हेदेखील त्याचं प्रमुख लक्षण होतं. १९८० पासून भारतातल्या उच्चशिक्षण देणाऱ्या संस्थांमध्ये सामुदायिक प्रयत्नातून निघालेली 'स्त्री अभ्यास' केंद्रं आणि भारतातील स्त्रीवादी सैद्धान्तीकरण हे एकत्रच घडलं.

भारतीय स्त्रीवादी सैद्धान्तीकरणाच्या संदर्भात मातृत्वकल्पनेतील विरोधाभास म्हणजे विचारप्रणालीच्या पातळीवर मातृत्वाच्या शक्ती म्हणून गौरव आणि दैनंदिन वास्तव जीवनात मातांच्या वाट्याला येणारी सत्ताहीनता. म्हणून, विचारप्रणालीनं मातृत्व संकल्पना ज्या पद्धतीनं वापरली त्या व्यामिश्र प्रक्रियांकडे भारतीय स्त्रीवादी सैद्धान्तीकरणाने आपला रोख वळवला. कुटुंब ही नियामक आणि नियंत्रित सामाजिक व्यवस्था ठेवून त्याद्वारे 'घरा'च्या प्रजोत्पादन क्षेत्रात स्त्रियांना जखडून त्यांचा 'जगा'तला शिरकाव नाकारणं अशी ती प्रक्रिया होती.¹ आपण पुढे पाहणारच आहोत की कष्टकरी गरीब कुटुंबातल्या आयांना, उत्पादनाच्या मर्यादित आणि शोषक भूमिकेतही जे काही तुटपुंजे हक्क मिळायचा अधिकार आहे तेही नाकारले जातात. एकंदरीत पाहता या मतप्रणालीच्या सैद्धान्तीकरणाने भारतात उच्चभ्रू वर्ग निर्माण व्हावा असा पक्षपात केलेला दिसतो. आदर्श स्त्रीत्वाचा उच्चांक बिंदू म्हणजे मातृत्व अशी कुटुंबातल्या वडिलधाऱ्यांना मान्य असलेली कल्पना रुजवली गेली होती. मात्र, या गोष्टीचीही नोंद घेतली पाहिजे की ही रूपरेषा समोर ठेवताना हा पिंजरा मोडून बाहेर पडायच्या शक्यतांचीसुद्धा तरतूद त्यात केली गेली आहे, बरेचदा 'मातृत्वा'चंच प्रतिमान वापरून.²

या संदर्भात तीन सामूहिक प्रयत्नांचा उल्लेख करायलाच हवा. १९९० मध्ये एसएनडीटी महिला विद्यापीठाच्या जुहू आवारात, मैत्रेयी कृष्णराज यांच्या संयोजनाखाली आयोजित केलेली निवासी कार्यशाळा हा पहिला प्रयत्न. या ठिकाणी 'भारतातील मातृत्व' या विषयाशी संबंधित प्रश्नांवर चर्चा करण्यासाठी स्त्री अभ्यासाच्या वेगवेगळ्या क्षेत्रातील आणि भारताच्या वेगवेगळ्या प्रांतांतील विद्वज्जन एकत्र आले होते. इथे सादर केले गेलेले निबंध *दि इकॉनॉमिक अँड पॉलिटिकल*

वीकली'च्या या यथोचित गौरवप्राप्त अंकात संकलित केले गेले.[३] अनेक वर्षांनंतर या निबंधात आणखी काही भर घालून 'रूटलेज'ने ते मैत्रेयी कृष्णराज यांच्या संपादकत्वाखील पुस्तकरूपाने प्रकाशित केले.[४] मातृत्वाच्या स्त्रीवादी सैद्धान्तीकरणातला प्रमुख विचार जाणून घ्यायचा असेल तर याच्यासारखं मूल्यवान दुसरं पुस्तक नाही. मातृत्वावरचे प्राचीन भारतीय ग्रंथांमधले आदेशात्मक विचार[५], भारतीय देवतेच्या संकल्पनेत अनुस्यूत असलेलं मातृत्व[६], रामायण आणि महाभारत या थोर भारतीय महाकाव्यांवरील, भारतभर लोकप्रिय झालेल्या दूरचित्रवाणी मालिका आणि त्यांच्यातील मातृत्वाच्या विचारप्रणालीचा थक्क करणारा अभ्यास[७] या मालिकांनी १९८० च्या दशकात सर्व देशाला झपाटून टाकले होतं[८], भारत/बंगालमधल्या राष्ट्रीय विचारप्रणालीच्या उदयामध्ये मातेच्या प्रतिमेचा वापर[९], तमिळनाडूच्या राजकारणातील ब्राह्मणविरोधी चळवळीतल्या मातृत्वाचा सखोल धांडोळा[१०] यांचा समावेश या पुस्तकात आहे. याखेरीज 'श्यामची आई' या साने गुरुजींच्या सुप्रसिद्ध कादंबरीतील आई[११], दक्षिण भारतात कूर्ग लोकांमधील मातृत्व संकल्पनेची सामाजिक रचना[१२], १९८० च्या दशकाच्या अखेरीस मुंबईमधल्या सूतिकागृहांमध्ये जाऊन मातांच्या विविध प्रतिक्रिया जाणून घेऊन घेतलेला मातृत्व संकल्पनेचा शोध[१३], हिंदू कोड बिलावर पश्चिम भारतात जे वाद झडले त्यातल्या मातृत्वाच्या प्रतिमांचे वापर टिपण्यासाठी घेतलेला त्या वादांचा सखोल शोध[१४] हा आवाका खूपच व्यापक आणि बहुस्पर्शी आहे. त्यात समकालीन, मुख्यधारेतील माध्यमांनी त्यांच्या विचारप्रणालीची चाळणी लावलेले प्राचीन हिंदू ग्रंथ तसेच भारतीय आर्ष महाकाव्ये, शिवाय लहान मोठ्या परंपरांमध्ये अविष्कृत झालेलं मानववंशविज्ञान यांचाही या तत्त्वचर्चेत समावेश होतो. वासाहतिक बंगालमधील राष्ट्रवादाचा उदय किंवा तमिळनाडूतील आत्मसन्मान चळवळ, कूर्गसारख्या प्रदेशातील सामाजिक प्रथा, हिंदू कोड बिलातील स्त्रियांच्या कायदा सबलीकरणावरील ऐतिहासिक चर्चा किंवा मुंबईच्या रुग्णालयातील सूतिका वॉर्डांमधला क्षेत्रीय अभ्यास यासारख्या ऐतिहासिक घटनांचा परामर्षही त्यात घेतला गेला आहे. या संपूर्ण संग्रहावर कळस चढवला आहे तो मैत्रेयी कृष्णराज यांच्या सर्वेक्षणानं, अधिकारवाणीनं केलेलं हे सर्वेक्षण मातृत्व, माता व संगोपन यांच्याविषयीच्या 'बहुआयामी दृष्टिकोनांचं' आहे.[१५]

मातृत्वावरील भारतीय स्त्रीवादी साहित्यात यानंतर सामूहिक लेखनाची लाटच आली. पहिला, 'अ स्पेस ऑफ हर ओन' हा संग्रह होता. बारा भारतीय स्त्रीवाद्यांच्या व्यक्तिगत कथनांचा.[१६] त्याचं रूप होतं जीवनातल्या सत्य हकीकती पिढ्यान्पिढ्यांमधून उलगडत जाण्याचं. कारण महत्त्वाच्या भारतीय स्त्रीवाद्यांच्या निबंधांमधून तीन पिढ्यांमधले मातृत्वाचे संबंध उलगडत गेले. *जननी* हा शेवटी आलेला लोकसंग्रह. लेखिकांच्या स्वतःच्या आयांविषयींचे आणि मातृत्वाचे अनुभव मांडणारा आहे.

त्याचं संपादन एका स्त्रीवादी समीक्षक आणि माहितीपट बनवणाऱ्या दिग्दर्शकांनं केलेलं आहे.[१७] यात मी लेखन केलेलं नाही, पण त्याला प्रस्तावना माझी आहे. त्यात मला माझे काही विचार मांडायची संधी मिळाली.[१८] इथे हे नोंदवलं पाहिजे की त्या दशकामधलं स्त्रीवादी लेखन आणि विचार, तसंच ऑड्रिएन रिच ज्याबद्दल आवेशाने बोलल्या ते मातृत्वाच्या अनुभवातच रुजलेलं. स्त्रीचं कर्तेपण पुन्हा परत मिळवणं, याचा 'मातृत्वा'नं आम्हाला विचार करायला लावला.[१९] या भारतीय स्त्रीवादी आत्माविष्कारला फुटलेला एक वेधक फाटा म्हणजे भारती रे यांचं आईमुलीच्या पाच पिढ्यांचं कथन.[२०]

भारतीय स्त्रीवादी कार्यकर्त्या अभ्यासकांनी मातृत्वाचा अनुभव, आवाज आणि अवकाश नोंदवण्यामागची प्रेरणा कोणती हे आधी सांगितलंच आहे, ती पुन्हा आवर्जून सांगावीशी वाटते. ती अशी की आपल्या वासाहतिक व उत्तरवासाहतिक देशाच्या राष्ट्र उभारणीच्या प्रक्रियेत असलेलं मातृत्व विचारप्रणालीचं अस्तित्व. दुसऱ्या आणि तिसऱ्या प्रकरणात त्यातल्या काही भागाची अनुभवाधारित चर्चा होईलच. वासाहतिक बंगालवरच्या माझ्या यापूर्वीच्या लेखनाचा मुख्य गाभा तोच होता.[२१] या विचारप्रणालीत दिसून येणारी जी आई आहे ती मुलग्याची आई, मुलीची नव्हे. तशीही ती उच्चवर्णीय हिंदू कुटुंबाला आधार देणारी, सामाजिक व्यवस्थेची राखणदार आहे. सार्वजनिक/व्यक्तिगत, उत्पादक/प्रजोत्पादक ही दुभाजनं शाबूत ठेवणारी ती आई वर्चस्वव्यवस्थेच्या हातातलं साधन मात्र आहे. पितृसत्तेची सीमारेषा ओलांडली जाणार नाही याची हमी त्यातून मिळते. मनुस्मृतीत सांगितलेल्या स्त्रीजीवनाच्या ज्या तीन अवस्था आहेत त्याच्याशी मिळत्याजुळत्या अशा, कन्या, पत्नी, माता असं या मातेचं दर्शन आपल्याला नेहमी घडतं. एक पतिव्रता म्हणून तिला मृत पतीच्या चितेवर सती जावं लागलं, किंवा मग (कधीकधी अगदी लहान वयातही) वैधव्य आल्यावर पुढे आयुष्यभर विरागी ब्रह्मचर्य जीवन कंठावं लागलं. तिचं खाणं पिणं, कपडेलत्ते, मनोरंजन यांच्यावरही सामाजिक निर्बंध आले; तसेच ते मातृत्वाच्या शक्यतेवरही आले किंवा, बालविवाहामुळे शरीरसंबंध लादले जाऊन तिच्या जिवालाही धोका निर्माण करणाऱ्या अकाली मातृत्वाला तिला तोंड द्यावं लागलं. सामाजिक सुधारणांचं लक्ष्य ठरली ती, ही भारतीय समाजातील 'स्त्री'. तिला *माजघरात* डांबल्यामुळे, शाळेत जाण्यासाठीही तिला पाऊल बाहेर टाकता येत नव्हतं, इतकी ती दुबळी, सत्ताहीन होती. परिणामतः हीच स्त्रियांची 'सत्ताहीनता' सामाजिक चर्चेचा विषय ठरली. विवाह, ताबा, वारसा असे व्यक्तींबद्दलचे कायदे ब्रिटिश सत्ताधाऱ्यांनी भारतातल्या धार्मिक समाजाच्या धर्मधुरीणांच्या अखत्यारीत ठेवल्यामुळे 'हिंदू स्त्री' ही सर्वच जाती-वर्ग-धर्मांमधल्या बहुसंख्य भारतीय स्त्रियांसाठी आदर्श व्यवस्थेचं प्रतीक बनली.[२२]

सवर्ण हिंदू पितृसत्ताक संस्थेची रक्षक ही भूमिका भारतीय स्त्रियांना 'मुलग्यांची आई' म्हणून सहजगत्या बहाल केली गेली त्या मातृत्वाचा उदोउदो केला गेला. मातृत्वाला अशा प्रकारे विरोधाभासात्मक गौरवपर भूमिका प्राप्त झाली. विरोधाभासात्मक अशासाठी म्हणायचं की तथाकथित पारंपरिक भारतीय समाजातल्या सत्ताहीन परिस्थितीतल्या स्त्रीची ही दुसरी बाजू होती. मुलग्याची आई म्हणून ती तथाकथित 'परंपरा' टिकवून कुल/गोत्रसंबंधी गोतावळा/वंश जिवंत ठेवण्याचं काम करत होती. इथेच अधिकारयुक्त वर्गाचं आणि वंशश्रेष्ठत्वाच्या पितृसत्ताक मूल्यांचंही पुनरुत्पादन माता करत असते, या आंतरराष्ट्रीय स्तरावरच्या स्त्रीवादी सिद्धान्तांचा आधार भारतीय स्त्रीवाद्यांनी अत्यंत प्रभावीपणे घेतला. म्हणूनच, स्त्रीच्या फक्त बाह्य आचरणावरच नव्हे तर अंतर्विश्वावरसुद्धा नियंत्रण मिळवण्याची गरज या दोन्ही पद्धतींना जाणवली. दोन्हीकडे स्त्रियांच्या वाट्याला स्त्रियांना चलाखीने काबूत ठेवणं आणि देखरेखीखाली ठेवणं याचा जाच आला. म्हणजे असं की, स्त्रियांना शिकवलं तर त्यांना लवकर वैधव्य येईल असा धाक घालून परंपरावाद्यांनी स्त्रीशिक्षणाला बंदी केली आणि मुलींच्या शिक्षणाचे 'आधुनिक' पुरस्कर्ते असं म्हणत होते की स्त्रियांना शिक्षण देणं हितावह आहे कारण त्या शिक्षणाच्या गुणाने, त्या चांगल्या पत्नी आणि मुलग्यांच्या माता बनतील. खरं तर भारतातल्या स्त्रीवादी सैद्धान्तीकरणावरील पायाभूत ग्रंथांचं शीर्षकत्व स्त्रियांवरील या नियंत्रणाची व्यामिश्र प्रक्रिया सूचित करतं. कुमकुम संगारी आणि सुदेश वैद यांनी *'रिकास्टिंग विमेन'*[२३] हे शीर्षकच कैलाश नाथ बसू यांच्या १८४६ च्या 'ऑन दि एज्युकेशन ऑफ हिंदू फिमेल्स' या लेखात अधिकारवाणीने असा स्पष्ट अभिप्राय दिला आहे की 'She must be refined, reorganized, recast, regenerated'.(ती अधिक सुसंस्कृत, पुनर्नियोजित, पुनर्रचित, पुनरुज्जीवित झाली पाहिजे).[२४] स्वाभाविकच या पायाभूत ग्रंथाची अर्पणपत्रिका मोठी बोलकी होती, 'आमच्या मातांना (टू अवर मदर्स)'.[२५]

मातृत्वाच्या स्त्रीवादी सैद्धान्तीकरणाची वाटचाल समजून घ्यायची असेल तर वासाहतिक बंगालमधल्या विचारप्रणालीने निर्माण केलेल्या आव्हानांकडे आणि समकालीन भारतातील स्त्रीवादी आकलनांचा शोध घेण्यासाठी या आव्हानांना तोंड देण्याची जबरदस्त निकड यांच्याकडे वळावं लागेल. नव्यानं उदयाला येणाऱ्या भारतीय समाजाच्या वेगवेगळ्या पातळ्यांवर मातृत्व ही दोन प्रकारे निर्धारक प्रतिमा बनली. जागतिक नकाशावर राष्ट्र उभारणी होताना आणि आपल्या स्त्रियांच्या आयुष्यातल्या 'दररोज'च्या प्रभावाचा परिणाम म्हणून.[२६] साम्राज्यशाहीची विचारप्रणाली आणि त्याला भारतीयांचा विरोध यांतील वैशिष्ट्यपूर्ण युक्तिवादाची परिणती अशी झाली की मिथक आणि वास्तव या दोन्ही अर्थांनी मातृत्वाचा उदय हा भारतीय स्त्रीवादाचा कळीचा मुद्दा बनला. वासाहतिक भारताच्या संभाषिताला व्यापून

राहणारा पतिव्रता हा जो आदर्श होता तो उपयुक्तावादी (किंवा कधीकधी ख्रिश्चन मिशनरी) संभाषितात अत्यंत नकारात्मक पद्धतीने रंगवला गेला. जेम्स मिलने आपल्या वासाहतिकरणाबद्दलच्या संभाषितात भीडभाड न बाळगता, वासाहतिक सत्तेच्या सभ्यता शिकवणाऱ्या मिशनचं समर्थन करताना, याचं अत्यंत बटबटीत विवरण केलं:

> हिंदू आपल्या स्त्रियांबद्दल नेहमी जी तुच्छता बाळगतात तिला कशाचीच सर नाही... स्त्रिया नागवल्याच जातात, धर्मग्रंथ त्यांना वर्ज्य मानतात, शिक्षणापासून आणि पैतृक मालमत्तेतील वाटपापासून वंचित राहतात... बायकोला नवऱ्याबरोबर जेवायला बसायला अपात्र ठरवलं जाणं हा विलक्षण रानटीपणा हिंदुस्थानात प्रचलित आहे.[२७]

विशेष म्हणजे प्राचीन हिंदू भारताचं वैशिष्ट्य म्हणून तीच प्रतिमा आदर्श स्त्रीची प्रतिमा म्हणून मिरवली जाते. भारतीय भौतिक संस्कृतीच्या श्रेष्ठत्वाचा अर्क म्हणून अगदी अलीकडे, म्हणजे १९५० च्या दशकात, हिंदू कोड बिलावरील चर्चांमध्ये हीच प्रतिमा जागवली गेली. १९४० च्या दशकात संसदेत हिंदू कोड बिलावरील चर्चेत 'मातृत्व म्हणजे निःस्वार्थी समंजसपणा आणि कोणत्याही हक्कांची गरज नसणं; आणि अनाक्रमक आणि नम्र स्त्रीत्व या आपल्या संस्कृतीत रुजलेल्या कल्पनांपासून' आपण भरकटायची धास्ती व्यक्त केली गेली.[२८]

केवळ 'हिंदू' स्त्री किंवा 'भारतीय' स्त्री नव्हे तर 'आर्य' स्त्री अशी तिची प्रतिमा निर्माण केल्यावर भारतातील मातृत्वाची विचारप्रणाली जात-वंश युतीमध्ये गुंफली गेली. त्याचे परिणाम, किती का छुपे असेनात, आधीच अस्तित्वात असलेल्या स्तरबद्ध भारतीय समाजाचे लिंगभाव-जात-वंश-वर्ण यांच्या अनुषंगाने पुष्टीकरण करण्यात झाले. उमा चक्रवर्ती पूर्वीच्या एका आपल्या अत्यंत नवसर्जनशील निबंधात वेदकालीन आर्यांचा भूतकाळ जागा करताना, त्यात मातृत्वाला स्थान देण्याच्या या प्रवृत्तीचं विश्लेषण करतात. दयानंद सरस्वतींनी ही विचारधारा त्यांच्या आर्य समाजात आणली. मॅक्सम्यूलर ज्यांचे अग्रणी होते त्या प्राच्यविद्या संशोधनाच्या आधाराने झालेल्या लेखनातून आर्य स्त्रियांच्या मिथकाला पुष्टी आली. देशी विद्वज्जनांचाही त्यात महत्त्वाचा सहभाग होता.[२९] आर्यवंशाची विशुद्धता टिकवण्यासाठी दयानंदांनी मातृत्वावर बरेच नियम-निर्बंध घातले. त्यांच्या *आर्य समाजा*च्या घडणीत त्यांनीच स्त्रीत्वाची चौकट आखली. चक्रवर्ती म्हणतात,

> मातृत्व हाच काय तो स्त्रीच्या अस्तित्वाचा एकमेव आधार होता, पण त्यांच्या मातृत्वाच्या संकल्पनेत मध्यवर्ती काय होतं, तर जनन आणि पुरुषांची विशेष प्रजाती वाढवणं यातली मातृत्वाची विशिष्ट भूमिका.[३०]

मातृत्वाचं 'पुरुषांच्या विशेष प्रजाती'शी असलेलं साहचर्य हा विषय आपण इथे आणि नंतरच्या प्रकरणांमध्ये चालू ठेवणार आहोत.

स्त्रीवादाची परखड मांडणी करणाऱ्या कुमकुम रॉय यांनी प्रजोत्पादनाच्या मुद्द्यांचे ऐतिहासिकीकरण करण्याच्या बाबींची प्रभावीपणे चर्चा केली आहे. स्त्रीवादी म्हणून त्यांनी 'विश्लेषणाच्या निसर्गवादी कोटींमध्ये अडकण्याच्या भीतीपायी' – कारण त्यामुळे कदाचित 'स्त्रिया आणि लिंगभावसंबंध यांच्याविषयीचे ठरीव साचे अधिक पक्के होतील' – डोळेझाक केलेली नाही.[३१] उलट या मुद्द्याचं ऐतिहासिकीकरण होण्याची, त्या ठरीव साच्यावरचा मुखवटा दूर व्हायला मदतच होईल. स्त्रीवादी भूमिकेसाठी प्रजोत्पादनाच्या युक्तिवादावर विस्ताराने चर्चा करताना मेरी ओब्रायन यांनी हेच म्हटलं आहे.[३२]

मानववंशशास्त्रज्ञांना संपूर्ण भारताच्या संशोधनातून जे हाती लागलं त्याच्या आधारे त्यांनी ज्याचा निर्देश केला आहे ते मुद्देच लीला दुबे आपल्या लेखनातून समोर आणतात. ती समान बाब म्हणजे बीजक्षेत्रन्यायाचे गर्भितार्थ. दुबे म्हणतात, 'यातून दोन परस्परसंबंधित मुद्दे निघतात. या रूपकात, मुळातच असमान असलेलं नातं प्रतिबिंबित होतं आणि या रूपकाच्या वापरांमार्फत अधोरेखित केलं जातं, हा पहिला मुद्दा आणि दुसरा, जैविक प्रजोत्पादनातल्या स्त्रीच्या योगदानाचं महत्त्व कमी करण्यासाठी संस्कृती या प्रतीकाचा वापर करून घेते.'[३३] पितृसत्तेचं नियंत्रण अधिक बळकट करण्यातली याची अर्थपूर्णता दुबे पुढे विस्ताराने मांडतात:

मातृत्वाच्या सर्वोच्च कर्तव्याशी तिला जखडतानाच तिच्या मुलांवरचा तिचा नैसर्गिक हक्क नाकारायला आणि भौतिक आणि मनुष्यबळ अशा दोन्ही प्रकारची साधनसंपत्ती पुरुषाच्या हाती राहील. ही विचारप्रणाली निर्माण करता ती बळकट करायला हे प्रतीक कारणीभूत ठरतं.[३४]

उत्पादन व प्रजोत्पादन यांच्यातील द्वंद्वात्मक नातेसंबंधांच्या सर्जनशील क्षमतेवर स्त्रीवादी इतिहासकारांनी भाष्य केलेले आहे. मातृत्वाच्या लिंगभावात्मक प्रक्रियेच्या आकलनासाठी ते अत्यंत महत्त्वाचे आहे. कुमकुम रॉय म्हणतात की,

प्रजोत्पादक संबंधांवर लक्ष केंद्रित केल्यामुळे अर्थव्यवस्थेशी असलेल्या स्त्रियांच्या संबंधांचंच नव्हे तर खुद्द अर्थव्यवस्थेविषयीचं आपलं आकलनदेखील बदलू शकतं.[३५]

उदाहरणार्थ, बीजक्षेत्र प्रतीक हे मुख्यत्वेकरून पुत्रप्राधान्याच्या संदर्भात वापरले जाते. वंशसातत्य आणि खाजगी मालमत्तेचे हस्तांतरण या दोन्ही दृष्टींनी त्याला दूरगामी महत्त्व असते. अभ्यासक ज्यांचे दाखले देतात त्या सर्व धर्मविधींमध्ये आणि मंत्रांत पुत्राद्वारे वंशसातत्य राखण्याच्या गरजेचा उल्लेख असतो. अगदी समकालीन वैद्यकीय व्यावसायिकसुद्धा मातांना घरगुती सल्ला देतात की त्यांनी

मुल्यांना जन्म देऊन आपलं सामाजिक आणि कौटुंबिक स्थान टिकवावं. हे तर एका मान्यवर स्त्रीवादी अभ्यासकानंच मांडलेलं आहे.

आपण हे प्रकरण चारमध्ये पाहणार आहोतच. हा जो दमनकारी पुरुषी श्रेष्ठत्वगंड आहे, त्यानंच स्त्रीभ्रूणहत्येच्या क्रूर कर्माला कायदेशीरपणा दिला आहे. याविरुद्ध आवाज उठवण्यासाठी चळवळींनं जोर धरला तो यामुळेच. भारतात या उग्र आंदोलनामुळे Pre-conception-Pre-Natal Diagnostic Techniques (Prohibition of Sex Selection) (PC-PNDT) कायदा १९९४ (गर्भलिंगतपासणी न होण्यासंबंधीचा कायदा) लागू झाला. मात्र, तात्त्विकदृष्ट्या, पुरुषश्रेष्ठत्वाच्या कल्पनेचं वर्चस्व असलेल्या समाजाचं सातत्य राखण्यासाठी मातृत्वाला जुंपणं ही गोष्ट स्त्रीवाद्यांकडून सामाजिक हस्तक्षेप व्हायला कारणीभूत झाली. मातृत्वाच्या स्त्रीवादी सैद्धान्तीकरणाचा पूर्ण अभिप्रेत अर्थ समजून घेण्यासाठी माल्थसच्या लोकसंख्यानियमनाचा वर्गवाद आणि वंशवादी सुप्रजननासाठी संततिनियमन याचाही त्याबरोबरीनं अभ्यास होणं गरजेचं आहे.

राष्ट्र उभारणीच्या प्रक्रियेत जी मातृत्व विचारप्रणाली अनुस्यूत होती तिच्या वर्जित स्वरूपाचा मातृत्वाबद्दलच्या भारतीय विचारसरणीवर परिणाम झाला आहे, असं उमा चक्रवर्ती त्यांच्या अभिनव मांडणी असलेल्या लेखात म्हणतात. या आधारावर स्त्रीवादी सैद्धान्तीकरणाचा डोलारा उभा आहे. लिंगभाव-जात-वर्ग अक्षावरचं मुख्य स्तरीकरण मातृत्वाच्या प्रतिमेवर विसंबलं होतं. या विचारप्रणालीतील मुख्य निष्कासित वर्ग म्हणजे निम्न जातीतील हिंदू स्त्रिया, अल्पसंख्य धर्मांतील लोक आणि गरीब श्रमिक जात, का तर निकृष्ट प्रजेची उपज करणारे, म्हणून याआधी म्हटलेलं आहे त्याप्रमाणे मातृत्वाच्या विचारप्रणालीनं उत्तेजन कशाला दिलं तर, पुत्रप्राधान्य आणि भारताला हवा असलेला, सुप्रजननशास्त्राद्वारे निर्मित सशक्त पुरुषवंश यांना. परिणामतः स्त्रिया व पुरुष दोषांनी आपलीशी केलेली लिंगभाव-जात-वर्ग-वंश यांची मध्यमवर्गीय सामान्य समजुतीतली चौकट, हा मानवजातीचं पुनरुत्पादन करणाऱ्या म्हणून फक्त स्त्रियांचं नियंत्रण करण्याचा मार्ग बनला. नॅन्सी चोदोरोव यांनी म्हटल्याप्रमाणे पाश्चात्त्य समाजांमध्ये मातृभाव हा पुनरुत्पादित होणे[३६], तर इथे मातृभावाने अशी एक सुव्यवस्थित पितृसत्ताक व्यवस्था निर्माण केली, ज्यात उत्पादक हे सर्व, उच्चजाती/वर्णांचे हिंदू पुरुष असे मानले गेले.

मातृत्वाच्या वासाहतिक कार्यसूचीत सशक्त आर्य (म्हणजे उच्चवर्णीय, जातीय) मुल्यांच्या पैदाशीला अग्रक्रम होता. सशक्त मर्दानीपणा आणि चांगली 'पैदास' किंवा 'वंश' अशा विचारानं व्यापलेलं क्षेत्र भारतीय स्त्रीवादी लेखनानं चटकन आपलंसं केलं. वसाहत वसवणारे आणि वासाहतिकांमधला उच्चभ्रू वर्ग या दोहोंना त्या क्षेत्राचं आकर्षण होतं. उत्तम वंशाच्या वांछित पुत्रसंततीवर असलेला हा भरच वसाहतवाद्यांनी स्थानिक लोकांमध्ये भेदभाव करण्यास नेमका कारणीभूत ठरला.

सुप्रजनन-जनित वांशिक पूर्वग्रहाने स्थानिक पुरुषांच्या बाबतीत वासाहतिक दृष्टिकोन आपलासा केला आणि या पुरुषवर्गानी मग आपण आदर्श मातेचं संतान आहोत यात धन्यता मानायला सुरुवात केली. आदर्श (म्हणजे हिंदू) राष्ट्राचं ते लक्षण बनत चाललं होतं.

परस्परांशी स्पर्धा करणाऱ्या या पराक्रम, शौर्य आणि मर्दानीपणा या कल्पनांच्या विभाजनानेच/विलगीकरणामुळेच 'महाराणी ही माता' या कल्पनेला जन्म दिला. भारतीय स्त्रीवादी विदुषी इंदिरा चौधुरी-सेनगुप्ता यांनी माता व्हिक्टोरिया आणि भारतमाता या विलक्षण निकटसान्निध्याची चर्चा केली आहे.[३७] स्त्रीवादाला म्हणूनच मातृत्व संकल्पनेवरील चर्चेत वासाहतिक राष्ट्राची रूपरेषा आणि त्यानं नेत्रदीपक पद्धतीनं फैलावलेला विरोध आणि स्वीकार, ज्याचं पर्यवसान मातृत्वाच्या लिंगभावप्रक्रियेत, उत्तर वासाहतिक गुंतागुंतीत झालं याची दखल घ्यावी लागली.

उत्तरवासाहतिक राष्ट्र उदयाला येत असताना ऐरणीवर असलेले विषय म्हणजे विविध आंतरछेदी स्तर; ज्यांच्यामार्फत माल्थुशियन–सामाजिक–डार्विनवादी चांगल्या वंशाच्या पैदाशीच्या अजेंड्यासाठी मातृसत्ताच्या प्रतिमेला आणलं गेलं. सुनियंत्रित मातृत्वामागचा वासाहतिक समाजाचा हा मुख्य हेतू होता. आपल्या सामाजिक घडणीतली विशिष्ट गुंफण झाली ती तीन घटकांद्वारे: एक, प्रातिनिधिक प्रतिमांचं एकजीवित्व; दोन, राष्ट्र उभारणीची प्रक्रिया आणि तीन, उगवत्या नवउदारमतवादी बाजारपेठेचा वरदहस्त असलेल्या भांडवलशाही पितृसत्तेखालील तंत्रज्ञान किंवा मातृत्व यांचा प्रभाव. प्रतिनिधिकत्व, राष्ट्रीयत्व आणि भांडवलशाही पितृसत्तेखालील तंत्रज्ञान या तीन विषयांवरील पुढच्या तीन प्रकरणांचं विषयसूत्र ही तीन क्षेत्र हेच आहे.

संततिप्रतिबंध आणि गर्भपात हे साम्राज्यशाही देशातल्या स्त्रीवादी विचारातले ठळक मुद्दे होते. त्यात द्विधाभावसंबंध होते, पण साम्राज्य वर्चस्वाच्या परिस्थितीत ते साहजिकच होतं. कॅथरिन मेयोच्या *मदर इंडिया*च्या खोडसाळ उदाहरणातून असा एक बोलका प्रसंग देता येईल.[३८] मातृत्वाचं स्त्रीवादी सैद्धान्तीकरण किती विविध पद्धतींनी तीनही क्षेत्रांना तीन प्रकरणांमधून गवसणी घालू शकतं. याचं मूर्तिमंत उदाहरण म्हणजे १९२७ मध्ये प्रसिद्ध झालेली ही एक संहिता. ही संहिता म्हणजे भारतीय समाजावर वर्चस्व गाजवण्यासाठी झालेल्या ब्रिटिश-अमेरिकन हातमिळवणीचं फलित. हे नावदेखील भारताच्या प्रथमावस्थेत असलेल्या राष्ट्रीयतेच्या मुख्य प्रवाहाचं दर्शक आहे. ते अत्यंत परिणामकारकरीत्या माल्थुशियन लोकसंख्या नियमनातल्या सुप्त वर्ग तिरस्काराला, स्थानिकांच्या– विशेषतः हिंदू लोकसंख्येच्या–वांशिक निंदेमध्ये रूपांतरित करतं. त्याला अमेरिकन स्त्रियांच्या ऐच्छिक मातृत्व आणि संततिनियमनाच्या चळवळीचा संदर्भ आहे. उदारमतवादी उच्चवर्गीय स्त्रियांची चळवळ भारतात नुकतीच सुरू होत होती आणि

तिचं पर्यवसान १९२७ मध्ये ऑल इंडिया विमेन्स कॉन्फरन्स (AIWC) स्थापन होण्यात झालं, तिच्याशीही या संहितेचं द्विधाभावाचं नातं आहे. एआयडब्ल्यूसी हे पहिलं संघटित व्यासपीठ. भारतातील स्त्रीचळवळीचा हा प्रारंभ. कॅथेरिन मेयोनं भारतातील असंख्य गरीब स्त्रियांना उपलब्ध असलेल्या सामाजिक प्रसूतिव्यवस्थेला दूषणं दिली. भारतातील या असंख्य गरीब स्त्रिया प्रसूतीच्या वेळी किती अमानुष परिस्थितीला तोंड देतात, विवाहाच्या वयावर असलेल्या पारंपरिक हिंदू निर्बंधांचे दुष्परिणाम, बालिका वधूंची संख्या आणि भारतीय–विशेषतः हिंदू–स्त्रिया किती सोशिकपणे बाळंतपणातील मृत्यूला सामोऱ्या जातात. याविषयीही तिने तक्रार मांडली. कॅथेरिन मेयो संततिप्रतिबंधाच्या पुरस्कर्त्या नसूनही त्यांनी त्याची आवश्यकता पटवून देण्यासाठी, मागरिट कझिन्सच्या चळवळीचा पुरस्कार करून मागरिट सँगरचा भारतात येण्याचा मार्ग सोपा केला.

III

आपल्या मातेला बंधनातून सोडवू न शकलेल्या पुत्रांच्या मर्दुमकीमुळे वासाहतिक बंधनांनं एक बिकट प्रसंग उभा केला. दोन महत्त्वाचे अभ्यास, दोन्ही योगायोगाने स्त्रीवादी अभ्यासकांचे, वासाहतिक बंगालच्या अंतःकरणात उद्भवलेल्या या मर्दुमकीच्या अवस्थांतराचे विश्लेषण सूक्ष्म अंतर्दृष्टीने करतात. राष्ट्र उभारणीवर असलेला मातृत्वाचा पगडा पूर्णपणे समजून घेण्यासाठी त्याची दखल घेणं क्रमप्राप्त आहे. पहिला अभ्यास आहे मृणालिनी सिन्हा यांचा[३९] आणि दुसरा इंदिरा चौधुरी यांचा.[४०] राष्ट्र उभारणीमध्ये मातृत्वाचं स्थान या प्रश्नाच्या संदर्भात मर्दानीपणातलं हे अवस्थांतर समजून घेण्यासाठी मी या दोन अभ्यासकांनी केलेल्या विश्लेषणाचा जरा जास्त विस्ताराने विचार करणार आहे.

वसाहतवाद्यांचा मर्दानीपणा आणि वसाहतीकरण झालेल्यांशी निगडित नामर्दपणा या आशिष नंदी यांनी सुचवलेल्या द्विभाजनाला मृणालिनी सिन्हा यांनी विरोध दर्शवला आहे, हे उचितच आहे. सिन्हा यांच्या दृष्टीने वसाहतवाद्यांचा मर्दानीपणा असा आहे की जो दोन्ही पक्षांच्या मर्दानीपणातल्या पेचप्रसंगाशी आणि त्यांच्या गुंतागुंतीच्या परस्परक्रियेशी निगडित आहे. सिन्हा म्हणतात,

> माझ्या पुस्तकाच्या ऐतिहासिक स्वरूपाचा उद्देश मर्दानीपणाची आधुनिक पाश्चात्त्य कल्पना किंवा पारंपरिक भारतीय कल्पना, सुटीसुटी किंवा परस्परवर्जित कोटी म्हणून, साम्राज्यवादी राजकारणात त्यांचे दोन्हींचे परस्परांशी असलेले अनुबंध आणि अन्वयार्थ ओळखून, गुंतागुंतीची करणं, हाच नेमका आहे.[४१]

'साम्राज्यवादी राजकारणातले परस्परांमध्ये असलेले अनुबंध व अन्वयार्थ' ही बाब मातृत्वाच्या भूमीवर किती तऱ्हांनी उलगडते याचा काहीसा तपशीलवार

अभ्यास इंदिरा चौधुरी यांनी केला आहे.⁴² मातृत्व या संकल्पनेभोवती मिथकाची किती व्यामिश्र घडण झाली याबद्दल त्या पुस्तकाच्या चौथ्या प्रकरणात बोलतात. वासाहतिक बंगालच्या राष्ट्रीय प्रतिमाविश्वात भारतमातेच्या या प्रतिमेनं अढळ स्थान पटकावलं. एकोणिसाव्या शतकाच्या उत्तरार्धावर त्याचा पगडा होता आणि तो विसाव्या शतकाच्या सुरुवातीवरही पसरला. या प्रकरणाचं पूर्वज्ञान गृहीत धरून 'नव्यानं उदयाला येणारं राष्ट्रीय संभाषित' या विषयीच्या वादातल्या एका भागावर चौधुरी त्यांच्या आधीच्या एका लेखात विवेचन करतात. या संभाषितानं त्याच्या स्वतःच्या विरोधाच्या प्रतीकाची रचना 'स्वर्गाहून थोर' अशा मातृभूमीच्या प्रतिमेच्या रूपानं केली.⁴³ वसाहतवादाला विरोध करणाऱ्या स्वयंघोषित बंगाली पुरुष नेत्यांच्या व्यामिश्र प्रक्रियेचा त्या भारतमातेच्या प्रतिमेच्या अनुषंगाने उलगडा करतात. बंगालमधल्या राष्ट्र आणि राष्ट्रवाद या रचितांचा ताबा या माता-पुत्र द्वयाने घेतला. एकोणिसाव्या शतकातील बंगालच्या राष्ट्रवादी संभाषितांमधील विरोधाभास चौधुरी दाखवून देतात. जगज्जननी मागत असलेली शरणागतता आणि भक्ती यांचा, पितृसत्ता रुजलेल्या समाजव्यवस्थेतील माता-पुत्र संबंधातील भावबंध, आणि ब्रिटिश साम्राज्याच्या महाराणीने मागितलेली इमानदारी याच्यातल्या एकजीवित्वाकडे त्या निर्देश करतात. त्रिमुखी देवता प्रतिमेतील दोन मुखं भारतमातेची आणि एक व्हिक्टोरिया राणीचं अशा स्वरूपात ही देवतामूर्ती पाहिली की वासाहतिक कल्पना आणि देशी कल्पना यांच्यातील परस्परसंबंधांतून, उगवत्या मध्यमवर्गाची प्रतिमा कशी आकाराला आली याचा उलगडा होतो.⁴⁴

कुटुंबकेंद्रित मूल्यांचा राणीने केलेला स्वीकार ही गोष्ट तिला मातृत्वाची आणि राष्ट्रीयतेची ब्राह्मणी-पितृसत्ताक बनवते; मग ती किती का प्रथमावस्थेतील असेना! हे असाधारण सहजीवित्व नेमकं दाखवून देण्यासाठी चौधुरी, क्षितींद्रनाथ टागोरांचं अवतरण देतात:

> त्यांचं विशुद्ध कौटुंबिक जीवन आणि त्यांचा सद्गुणी मातृत्वभाव यांच्यामुळे त्या फक्त इंग्रजांच्याच नव्हे तर आपल्या प्रजेच्या देखील अभिमानाचा विषय झालेल्या आहेत. भारताची महाराणी व्हिक्टोरिया या, भारतीय ऋषिमुनींनी दाखवलेला स्त्रीत्वाचा आदर्श मार्गच यशस्वीपणे अनुसरतात... ही थोर राणी फक्त भारताची सम्राज्ञी नव्हे तर तिच्या हिंदू अपत्यांची अत्यंत सुयोग्य माता आहे... म्हणूनच परमेश्वरी कृपेने ती या पदावर विराजमान झालेली आहे.⁴⁵

अधिकारावर असलेल्या राष्ट्रीय संभाषिताच्या उच्चजातीय उच्चवर्गीय पितृसत्तेत मातृत्व हे असं अनायास चपखलपणे बसतं.

१९८० च्या दशकाच्या शेवटी किंवा ९० च्या सुरुवातीला आमच्यापैकी बऱ्याच जणांनी राष्ट्रीयत्वाचा आविष्कार मातृत्वातून करण्याचं लिंगभावात्मक

परिमाण शोधलं. बंगाल अर्थातच त्या तपासाचं विशेष क्षेत्र होतं. तनिका सरकारनं एकोणिसाव्या शतकातल्या बंगालमधली अनेक लोकप्रिय गीतं, नाटकं आणि कविता यांचा अभ्यास केला. त्यातून उच्चभ्रू आणि निम्नस्तरातील या दोन्ही प्रकारच्या व्यक्तींनी राष्ट्रीयत्वाच्या प्रतिमासृष्टीत माताप्रतिमेला ठळक स्थान दिलेलं त्यात आढळून आलं.⁴⁶ मातृभावाच्या लिंगभावात्मक सखोल अभ्यासाला वाहिलेल्या १९९० सालच्या 'रिव्ह्यू ऑफ विमेन्स स्टडीज', '*दि इकॉनॉमिक अँड पॉलिटिकल वीकली*' मध्ये माझा लेख आहे. आताच उल्लेखलेल्या, मातृत्वाच्या अगदी अनुरूप चित्रणावर तो आहे.⁴⁷ त्यानंतर लगेचच आमच्यापैकी दोन अत्यंत तल्लख स्त्रीवादी विदुषींनी उच्चभ्रू वासाहतिक बुद्धिवाद्यांच्या मातृत्व संकल्पनेचं आणि वासाहतिक बंगालमधल्या श्रमिक महिलांना नियमनात ठेवावं म्हणून श्रमाचं दुधारी बंधन कसं वापरलं जातं याचं बहुमूल्य विश्लेषण केलं.⁴⁸ लिंगभावाचं आणि राष्ट्रवादाचं बारकाव्यांनिशी आकलन असलेल्या त्यांच्या या लेखसंग्रहात आपल्याला मूलतः पितृसत्ताक वासाहतिक मनोवस्थेत मातृत्वाची संकल्पना किती सूक्ष्मपणे रुजलेली आहे याचं दर्शन घडतं. मातृत्वाच्या अलंकारिक भाषितांनी मर्दुमकीच्या कल्पनेची सांगड कौटुंबिक जखडलेपणाशी घातली. कारण या संगोपन करणाऱ्या, सोसणाऱ्या, सर्वस्वाचा त्याग करणाऱ्या आईनं बंगालमधल्या उगवत्या मध्यमवर्गातल्या पुरुषाचं श्रेष्ठत्व पक्कं केलं. रूढीग्रस्त ब्राह्मणी विचारसरणी 'पुत्र' असण्याला प्राधान्य देते, त्याच्या आडून मुलग्यांमुळेच परलोकाचा मार्ग सुकर होतो, वंश राखला जातो, पितृवंश चालतो या कल्पनेचं पोषण होतं. कुटुंबाची मालमत्ता, वारसाहक्काने हस्तांतरित करण्यासाठी मुलगे हवेहवेसे असतात, ते त्यामुळे. ही दैवतीकरण झालेली आणि वंचित अशी दोन्ही दैनंदिन रूपांतली माता ही *फक्त* मुलग्यांची माता असते. या आपल्या नामर्द, आपल्या आईचं संरक्षण करायला असमर्थ ठरलेल्या मुलांना बल, सामर्थ्य देणारी असते.

या रूढीग्रस्ततेची तत्त्वनिष्ठ, मूलतत्त्ववादाशी गल्लत करता कामा नये. धुरीण वर्ग म्हणून सत्तासंपादन करण्याच्या प्रतिज्ञेचं ते चिन्ह आहे. राष्ट्रवाद्यांची जगज्जननीची प्रतिमा उच्चवर्णीय हिंदूंच्या सांस्कृतिक क्षेत्राला मानवली असली तरी वासाहतिक सत्ताधाऱ्यांमुळे ज्या संधी खुल्या झाल्या होत्या त्याही उच्चभ्रू हुज्या पुरुषवर्गाला गमवायच्या नव्हत्या. १८५८ पासून भारताची महाराणी झालेली व्हिक्टोरिया राणी आपल्या पुत्रवत प्रजेला साहाय्य आणि शक्ती दिल्यामुळे माता व्हिक्टोरिया बनते यात, म्हणूनच काही नवल नाही. शेवटी, मर्दुमकी आणि धमक नसल्याचा आरोप, दिशा बदलून हिंदू प्रजेच्या नोकरी व्यवसायाच्या प्रश्नाकडे फिरून वळतो. ही गोष्ट तर स्पष्टपणे मांडलेली आढळते: 'वरिष्ठ पदावरच्या नेमणुकांच्या संदर्भात मुस्लिम राज्यकर्त्यांनी स्थानिक लोकांच्या बाबतीत कोणताही भेदभाव केलेला नाही.⁴⁹ त्याच्याअगदी विरुद्ध, १८७७ मध्ये एक नियतकालिक तक्रार मांडतं,

बंगाली लोकांना *शिपाई किंवा अधिकारी* म्हणून नोकरी देण्याचं नाकारून सरकार मोठी चूक करत आहे. शारीरिक दुर्बलतेच्या सबबीवर आणि ते इमानदार नाहीत असं मानून त्यांचे लष्करी नोकरीत प्रवेश करण्याचे अर्ज नाकारले आहेत.⁵⁰

व्हिक्टोरिया राणीने भारताची महाराणी म्हणून सूत्रं हातात घेतल्यावर १८५८ मध्ये जो जाहीरनामा काढला त्याचं यात उल्लंघन होत होतं. 'आमची प्रजा कोणत्याही वंश-जात-पंथाची असो, जी कर्तव्यं पार पाडायची त्यासाठी लागणारं आपलं शिक्षण, कुवत, सचोटी यांच्याआधारे तिला आमच्या कामकाजासाठी मुक्तपणे आणि निःपक्षपातीपणे सेवेत घेण्यात येईल.' मातृप्रतिमेच्या सुप्त सामर्थ्याची ही चुणूक त्यात दिसली, तेव्हाच तर भारतातील वेश्यांनी, दोन मिशनऱ्यांनी घेतलेल्या त्यांच्या मुलाखतीत, व्हिक्टोरिया राणींच्या याच प्रतिमेला आवाहन केलं. कारण वसाहतीने लादलेला संसर्गजन्य रोगविषयक कायदा आणि तो लहरीपणाने मागे घेणं यामुळे त्यांची गांजणूक झाली होती. या अहवालानं या बिचाऱ्या वेश्यांना 'राणीच्या मुली' असं बिरुद दिलं आहे.⁵¹

याच काळातली आणखी एक महत्त्वाची लिंगभावाची इतिहासकार म्हणजे मृणालिनी सिन्हा. त्यांच्या कामाचा उल्लेख याआधी झालेला आहेच. त्यांनी व्हिक्टोरियन कालखंडात, विशेषतः बंगालच्या संदर्भात, ब्रिटिश साम्राज्यानं प्रजेचा 'मर्दानीपणा' किंवा त्याचा अभाव यांची बांधणी कशी केली हे इल्बर्ट बिल (कायदा), १८८३ किंवा संमतिवयाचा कायदा १८९१ यांसारख्या अनेक प्रमुख वादविवादांचं विश्लेषण करून दाखवून दिलेलं आहे.⁵² श्रेष्ठ, वासाहतिक पुरुष प्रजेवर मनोदौर्बल्याचा आरोप करण्यात आला, त्याविषयीच्या चिंतेच्या विविध पैलूंचा विचारविमर्श इंदिरा चौधुरी-सेनगुप्ता यांनी केला, याचा उल्लेख आपण आधी केलाच.⁵³ या पुरुषी सत्ताहीनतेवर व्हिक्टोरिया राणीनं मर्दुमकी आणि संगोपन-सांभाळ यांचा प्रभावी उतारा दिला. मातृप्रतिमेची राष्ट्रवादाशी सांगड घालून हेच साधण्याचा बंगालमध्ये प्रयत्न होत होता. परवशतेच्या पाशात बद्ध, विरोध करणारी भारतमाता आणि परवशतेत टाकणारी, वर्चस्व असलेली माता व्हिक्टोरिया यांच्यातल्या विचित्र संगमाकडे जवळून पाहिलं तर समोर येतं ते चित्र म्हणजे— श्रेष्ठत्वाच्या भविष्याचे ताण आणि नाहीशा होत जाणाऱ्या संधी व बहिष्कृतीच्या कक्षेचा विस्तार या दुश्चिन्हाची आगाऊ सूचना यात सापडलेल्या हिंदू उच्चभ्रू पुरुषाची वर्ग-जात प्रभुत्वाची महत्त्वाकांक्षा.

राष्ट्राचं प्रतीक असलेली ही मातेची गौरवप्राप्त प्रतिमा, नव्यानं वाढायला लागलेल्या कारखान्यांमधल्या कामगारमातांचं नियमन करण्यासाठी कशी वापरली गेली, हे समिता सेन⁵⁴ यांनी एका अभ्यासपूर्ण निबंधात दाखवलं आहे. उत्पादक श्रमांमधला आपला सहभाग आणि अपत्य संगोपनाच्या दैनंदिन जबाबदाऱ्या यांचा

मेळ घालणाऱ्या या स्त्रियांच्या कर्तृत्वाला नियमनाच्या दबावामुळे सुरुंग लावला जातो असं त्यांनी दाखवलं आहे. पाळणाघरं, प्रसूतीनंतरच्या सोयी इत्यादींद्वारे या कामकरी स्त्रियांचं जीवन सुसह्य करण्याऐवजी एका ठरावीक उच्चवर्गीय पूर्वग्रहाचा दूषित शिक्का या कामगार स्त्रियांच्या मातृत्वाच्या वाट्याला येतो. त्यांच्या श्रमाच्या योगदानाची बूज न राखता त्यांची बोळवण 'कामासाठी बाहेर पडून मुलांकडे दुर्लक्ष करणाऱ्या अडाणी, अस्वच्छ आया' अशी केली जाते. त्यांच्या गरोदरपण, बालसंगोपनात मदतीचा हात पुढे करण्याऐवजी या कामगार आयांना मातृत्वकला (मदरक्राफ्ट) शिकवली जाते–सुप्रजनन शास्त्रातून प्रेरणा घेऊन आरोग्य आणि स्वच्छतेच्या सुयोग्य वैज्ञानिक कल्पनांनुसार मुलं कशी वाढवायची याचं आयांना प्रशिक्षण दिलं जातं. या नियमनतंत्रांनं बऱ्याच स्त्रीवादी चर्चांना जन्म दिला, त्याचा परामर्श प्रकरण चारमध्ये घेतला जाईल. एकोणिसाव्या शतकाचा शेवट आणि विसाव्या शतकाची सुरुवात या कालखंडातल्या बंगालच्या वासाहतिक वातावरणातल्या राष्ट्र उभारणीतल्या सुरक्षित वर्गभेदात मातृत्वाच्या गौरवाचा व्यामिश्र वापर याची दखल आपण सध्या घेऊ. या वासाहतिक उच्चभ्रूंनी जेव्हा कामगारमातांना अंधश्रद्ध, अस्वच्छ, दुर्लक्ष करणाऱ्या, नुसत्या जन्मदात्या म्हणून झटकून टाकलं तेव्हा त्यांनी वर्ग वैमनस्यच चालू ठेवलं असं नव्हे तर वासाहतिक वंशवादाती (आणि स्थानिक जातीयवादातही) नकळत भाग घेतला. सेन यांनी हे त्यावेळच्या नियतकालिकांतील साहित्याचे समृद्ध दाखले देऊन सांगितलं आहे.[५५] बाळंतपणातील मृत्यू आणि नवजात बालकांचे मृत्यू यांच्या न्याय्य कळवळ्यात, चांगल्या दर्जाच्या मनुष्यबळाचं खालावणारं प्रजोत्पादन ही वर्गाधारित चिंताही अंतर्भूत होती, तो लिंगभाव आणि मानव पिळवणूक यांच्याविरुद्धचा संघर्ष नव्हता.

IV

पाश्चात्त्य देशात मातृत्वावरील स्त्रीवादी सैद्धान्तीकरणाच्या विविध भूमिका होत्या. स्त्रियांना कायम 'दुसरं लिंग' (सेकंड सेक्स) अशी सिमॉन द बोव्हा यांची सैद्धान्तिक मांडणी, मातृत्व ही 'निव्वळ' जैविक घटना एवढंच स्त्रीनं मानणं या आधारावर होती. निसर्गाचं जग 'ओलांडून' जाण्याची स्त्रीची असमर्थता ही या मर्यादेला कारणीभूत ठरली. दुसरीकडे, पुरुषांनी केलेली स्त्रीची दडपणूक ही भांडवलशाह्यांनी केलेल्या शोषणाला समांतर आहे असा संबंध जोडायचा समाजवाद्यांचा जोरदार प्रयत्न होता.[५६] पुढे या आर्थिक निर्धारणाकडे असलेल्या प्रवृत्तीचा प्रतिसाद म्हणून जैविक निर्धारणाकडे कल झुकला, तो द बोव्हाला अनुसरून होता. स्त्रियांना परिघावर ढकलण्याच्या समस्येवर तोडगा म्हणून त्यांनी प्रजननाच्या संपूर्ण प्रक्रियेचं यांत्रिकीकरण केलं. मातृत्व ही स्त्रियांना घरप्रपंचाच्या दैनंदिन विश्वात डांबण्याची आधारशीला होती त्यामुळे या सर्व घटनाचक्राची बारकाईनं तपासणी स्त्रियांच्या परिप्रेक्ष्यातून करण्याचे प्रयत्न केले गेले.

'उत्पादन आणि प्रजोत्पादन हे निव्वळ द्वय' या कल्पनेचा प्रतिवाद करून या नात्यातील द्वंद्वाची उकल करण्याचा प्रयत्न मेरी ओब्रायन यांनी केला. स्त्रियांचं विश्व म्हणजे 'आदिम', अंतर्शायी आणि भौतिकसंस्कृति-पूर्व आहे, ही समजूत ओलांडण्यासाठी मेरी ओब्रायन आपण मार्क्सवादी असल्याचं कबूल करत ओब्रायन यांनी फ्रॉईड आणि मार्क्स या दोघांना विरोध दर्शवला. मार्क्सवादी राजकीय संरचितातील, स्त्रियांच्या प्रजोत्पादनश्रमांच्या मार्क्सच्या आकलनातील काही मर्यादांच्या विरोधात ओब्रायन यांनी प्रजोत्पादनाला इतिहासनियमन करणाऱ्या द्वंद्वाच्या कक्षेत आणले. त्याद्वारे त्यांनी प्रजोत्पादनातील पुरुषांचं दुरीभवन–तुटलेपण–या द्वंद्वात्मक प्रक्रियेत गोवलं. प्रजोत्पादनावरील स्त्रीवादी सैद्धान्तीकरणाच्या काही सुरुवातीच्या पुरस्कर्त्यांच्या विचारांचा परामर्श घेतल्यावर, द बोव्हांच्या संदर्भात मेरी ओब्रायन म्हणतात:

'निव्वळ' जैविक या गोष्टीला पुरुष कमी सामाजिक मूल्य देतात, पण अपत्यांना मात्र मूल्यवान मानतात. पुरुषांकडून होणाऱ्या प्रजोत्पादनक्रियेच्या अप्रतिष्ठेचा स्त्रिया स्वीकार करतात; ती क्रिया गौरवलेल्या मातृत्वाच्या वस्त्राने उत्पन्न झालेली असली तरी. तो स्वीकारच मुळी चुकीच्या श्रद्धेचं उदाहरण बनतो. प्रजोत्पादनाला आणि जन्माला सामाजिक आणि तत्त्वज्ञानदृष्ट्या कमी मोलाचं समजणं हे सत्ताशास्त्रीय नाही, अंतर्शायी नाही, तर सामाजिक-ऐतिहासिक आहे आणि पुरुष श्रेष्ठत्वाच्या मंचाचा सर्वांत मजबूत आधारफलक आहे.५७

प्रजोत्पादनाच्या सामाजिक संबंधांना उत्पादनाच्या सामाजिक संबंधांबरोबर आणण्याचे ओब्रायन यांनी चिकाटीने अथक प्रयत्न केले तरी हा प्रश्न सुटला नाही आणि त्यावरील वाद १९८० आणि ९० च्या दशकांमध्येही हिरिरीने चालू राहिले.

पाश्चात्त्य देशांत १९७० च्या दशकात स्त्रीवादाचा उदय होण्यामध्ये मातृत्वाला केंद्रस्थान आहे. कारण स्त्रियांची प्रजोत्पादनाच्या क्षेत्राशी ओळख पक्की झाली ती मातृत्वामुळे. औद्योगिक क्षेत्रात शहरी/निमशहरी कामगारवर्ग उदयाला आला तेव्हा आपल्याला पुनरुत्पादनाला अनुकूल अशा चार भिंतींच्या अवकाशात डांबलं गेल्याची स्त्रियांची भावना झाली. वेतनश्रमिकाच्या सार्वजनिक जगात शिरकाव असलेल्या पुरुषांच्या बरोबरीचं स्थान त्या घेऊ शकत नव्हत्या. पुरुषांकडून स्त्रियांना आलेल्या या दुय्यमत्वाची परिणती प्रजोत्पादक आणि उत्पादक या द्विभाजनात झाली. या विभाजनात फार मोठी सामाजिक अर्थपूर्णता सामावलेली आहे. प्रजोत्पादनक्षेत्रामुळे श्रमिक मनुष्यबळाच्या पुनरुत्पादनाची खात्री मिळाली; आणि ती फक्त प्रजननाद्वारेच नव्हे तर अस्तित्वात असलेले सामाजिक संबंध सुरू राहून सामाजिक पुनरुत्पादनाची हमी मिळाल्यामुळेही. अशा प्रकारे पुनरुत्पादन हे उत्पादनाचंच, दीर्घकालीन सामाजिक अस्तित्वाची खात्री देणारं मर्मस्थान बनलं, आणि स्त्रीच्या प्रजोत्पादनक्षेत्रावरच्या पुरुषी

उत्पादनक्षेत्रांच्या वर्चस्वाचा आधार बनलं. या द्विभाजनाच्या प्रत्यक्षीकरणामुळे लिंग असमानतेची जाणीव आकाराला यायला मदत झाली. सध्याच्या समाजातल्या वर्ग, जात, वांशिकता इत्यादींच्या बरोबरीने स्तरीकरण करणारा आणखी एक पायाभूत घटक म्हणून लिंगभावाकडे पाहिले आहे.

स्त्रीवरचं हे पुरुषी श्रेणीवर्चस्व स्त्रीवादावर निष्ठा असलेल्या अभ्यासकांनी नाना प्रकारे उघडकीला आणलं आहे. सिमोन द बोव्हाचं *दि सेकंड सेक्स* १९५० च्या दशकात इंग्रजी भाषेत उपलब्ध झालं, तिथे मी आता वळते कारण माझी चौकट इंग्रजी भाषेतल्या अभ्यास-संशोधनाची आहे. स्त्रिया म्हणजे सेकंड सेक्स या सिमोन द बोव्हाच्या प्रतिपादनाकडे जैविक एकसत्तीकरणाचं रूप म्हणून पाहिलं गेलं. जुलिएट मिचेल आणि ॲन ऑक्ले यासारख्या अगदी सुरुवातीच्या स्त्रीवादी, त्यांच्या '*हू'ज अफ्रेड ऑफ फेमिनिझम्*' या पुस्तकात, त्यांच्या '*दि राइट्स अँड राँग्ज ऑफ विमेन*' या आधीच्या संग्रहाबद्दल एक कबुली देतात. त्या म्हणतात, द बोव्हांच्या जैविक एकसत्तीकरणाचं खंडन करण्यासाठी आणि स्त्रियांना इतिहासात त्यांचं स्थान देण्यासाठी त्यांनी हा संग्रह काढला.[५८] त्यांच्या प्रस्तावनेत जुलिएट मिचेल आणि ॲन ऑक्ले लिहितात '*दि सेकंड सेक्स*' मध्ये सिमोन द बोव्हा असं मांडतात की, स्त्री ही ऐतिहासिक नव्हे, तर जैविक कोटी आहे आणि म्हणून इतिहासाची कोणतीही पूर्वपीठिका नसलेला अन्यायी जुलूम तिच्या वाट्याला येतो.' स्त्रियांना इतिहास नसल्याचं द बोव्हाचं विश्लेषण समोर आलं तेव्हा, स्त्रियांसाठी आणि त्यांच्या बौद्धिक आणि व्यवहारातल्या संघर्षांसाठी इतिहास शोधण्याचं आणि निर्माण करण्याचं महत्त्वाचं कार्य काहींनी शिरावर घेतलं.[५९] '*दि राइट्स अँड राँग्ज ऑफ विमेन*' हा पहिला संग्रह आणि आताचा संग्रह यांच्यामागच्या उद्दिष्टांचा उलगडा करताना या संपादिका म्हणतात की या दोन्ही खंडांतल्या सहयोगी लेखिका स्त्रीमुक्तीवादी आहेत. त्यांचे लागेबांधे शूलमिथ फायरस्टोन यांच्या सुरुवातीच्या मूलतत्त्ववादी स्त्रीवादाशी नाहीत. फायरस्टोन यांनी आपल्या '*डायलेक्टिक्स ऑफ सेक्स*' मध्ये सिमॉन द बोव्हांच्या जैववादाला पूर्ण सहमती दाखवली आणि तंत्रज्ञानामध्ये यावर उपाय शोधायचा प्रयत्न केला. शीला रोबोथॅम या आद्य ब्रिटिश समाजवादी स्त्रीवादी. त्यांच्या अगदी सुरुवातीच्या स्त्रीवादी विश्लेषणावर लेखनाचं शीर्षक आहे '*हिडन फ्रॉम हिस्टरी*', जणू त्या स्त्रियांना दृग्गोचर करत होत्या.[६०] त्यांच्या पुस्तकाचं उपशीर्षकच आहे, '*स्त्रियांवरील जुलुमाची ३०० वर्षं आणि त्याविरुद्धचा संघर्ष*' [300 Years of Women's oppression and the fight against it].

१९८० च्या, तसेच १९२० च्या दशकातही मातृत्व हा विषय स्त्रीवादी संशोधनात चांगलाच वादळी चर्चेचा ठरला. १९८९ मध्ये ॲन फर्ग्युसन यांचं '*ब्लड अॅट द रूट*' हे पुस्तक प्रसिद्ध झालं. त्यातलं विश्लेषण गाजलं. त्यात मातृत्वाचं वर्णन त्या लिंग/संवेदनात्मक उत्पादनाचा एक प्रकार असं करतात. त्याला जोडलेल्या प्रस्तावनेत

त्या, अँग्लो-अमेरिकन स्त्रीवाद्यांनी घेतलेल्या भूमिकांचं वर्गीकरणच सादर करतात. या स्त्रीवाद्यापैकी बहुतेक जणी गौरवर्णीय आहेत.^{६१} स्त्रीवादी समाजवादी आणि समलैंगिक या स्वतःच्या मिश्र भूमिकेपासून त्या सुरुवात करतात. मातृत्व, लैंगिकता आणि पुरुषी वर्चस्व हे कसे एकमेकांना छेद देणारे आहेत. या तत्त्वज्ञानात्मक सिद्धान्ताची कसोटी म्हणून त्यांच्या स्वतःच्या बहुविध भूमिकांचा उपयोग करून घेतात. त्या एकवटलेल्या भूमिका म्हणजे त्या एक आई, सावत्र आई, पालक आई आणि दत्तक आई असणं.

या छेदबिंदूवर आपल्याला दोन महत्त्वाच्या वाटा फुटल्यासारख्या दिसतात: एक म्हणजे, स्त्रियांना कामाच्या संधी म्हणजे श्रमाची लैंगिक विभागणी अधिक पक्की होणं; आणि दुसरी, स्त्रियांची 'दुहेरी पाळी'—डबल शिफ्ट—विकसित भांडवलशाहीत तंत्रज्ञानामुळे घरगुती उपकरणं आली. म्हणून गौरवर्णीय मध्यमवर्गीय स्त्रिया खूप मोठ्या संख्येने नोकरी करू लागल्या किंवा नोकरीसाठी इच्छुक होत्या. या स्त्रीवर्गाला आपल्या मातृत्वाच्या स्वयंविकासात फार मोठ्या संघर्षाला तोंड द्यावं लागलं. बऱ्याचशा कृष्णवर्णीय आणि काही गौरवर्णीय मध्यमवर्गीय कामगार कुटुंबातील आयांनी त्यांची नोकरी चालू राहण्याच्या दृष्टीने, त्यांच्या विस्तारित कुटुंबाकडून मदत होत होती. (या नोकऱ्या बरेचदा असंघटित क्षेत्रातल्या असत.) पण मध्यमवर्गीय गौरवर्णीय कुटुंबाची गोष्ट वेगळी होती. ही कुटुंबं म्हणजे बूर्ज्वा—मध्यमवर्गाचा पाया. त्यांनी न्यूक्लिअर— विभक्त—कुटुंबाचा आदर्श उचलून धरलेला होता. त्यात प्रसूती ही घोर एकटेपणा वाटावा अशी गोष्ट होती. मातृत्वाचं स्थान स्त्रियांचं जैविक एवढंच होतं. ती एक/ भागदेय घटना तिच्या तरुण जीवनोत्सुक आयुष्याच्या इतर अंगांवर जणू बोळा फिरवत होती. आपल्याला ज्या प्रकारचं आयुष्य जगायचंय त्यासाठी हर तऱ्हेचे प्रयत्न करून साफल्य मिळवावे हे शक्य होत नव्हतं. कामाच्या आणि विचारांच्या सार्वजनिक क्षेत्रांत सामील होण्याचे स्पष्ट संदेश स्त्रीला दिले गेलेले असूनही स्त्रियांना घराच्या चार भिंतीत डांबून ठेवणं यात जुलमू पुरुषवर्चस्वाचं मूळ होतं.

या त्रयाची आणखी एक बाजू म्हणजे लैंगिकता. पुरुषी वर्चस्व अबाधित ठेवण्यासाठी केलेला लैंगिकतेचा वापर असा मातृत्वाचा अर्थ लावणाऱ्या स्त्रीवाद्यांचा एक मोठा गट पुढे आला. त्यात बऱ्याचशा मूलतत्त्ववादी होत्या. पण त्यांच्यात कप्पेबंद विभागणी नव्हती: एकमेकांत त्यांचा विस्तार होता; ज्युलिएट मिशेल ही समाजवादीही होती आणि मनोविश्लेषकदेखील.

मार्क्सवादी समाजवाद्यांचं 'आर्थिक शोषण' आणि फ्रॉइड-लाकनियन यांचं मनोविश्लेषणात्मक यांच्यामधील दुहीबद्दल किंवा भेदाबद्दल ज्या वेगवेगळ्या भूमिका आहेत त्यांचं मूल्यमापन करण्यासाठी, अॅन फर्ग्युसन यांनी ते मुद्दे स्त्रीवादी सैद्धान्तिक प्रश्नांशी संबंधित अशा सहा वेगवेगळ्या प्रश्नांच्या रूपाने मांडले आहेत:

- उगम प्रश्न
- चिकाटी प्रश्न
- पितृसत्तेचे ऐतिहासिक पुनरुत्पादन प्रश्न
- 'भेद' प्रश्न
- दूरदृष्टी प्रश्न
- राजकीय व्यूह प्रश्न[६२]

या प्रश्नांच्या सूत्ररूप मांडणीवरूनच असं लक्षात येतं की ते स्त्रीवाद्यांच्या एखाद्याच गटापुरते मर्यादित आहेत असं नाही. प्रत्येक गट त्यातले काही प्रश्न इतर प्रश्नांपेक्षा महत्त्वाचे मानतो. वेगवेगळ्या स्त्रीवादी विचारधारांमध्ये ते अंशतः येतात आणि अतिव्याप्ती होते. साम्यस्थळं आणि वैधर्म्यस्थळं यांचं परस्परछेदन हे पश्चिमेतल्या स्त्रीवादी विचारसरणीच्या भिन्न भिन्न गटांचं वैशिष्ट्य आहे.

१९८० च्या दशकाच्या अखेरीस, मातृत्वावरील स्त्रीवादी वादचर्चांनी उच्चांक गाठला होता. तेव्हा ॲन फर्ग्युसन, लिंग/संवेदनभावात्मक उत्पादनांची पद्धत म्हणून, समाजवादी आणि मूलतत्त्ववादी स्त्रीवाद यांचा त्यांनीच केलेला संयोग स्थापित करू पाहात होत्या. या सुप्रसिद्ध वर्गीकरणाची मांडणी करायला त्या ॲलिसन जगार आणि विल्यम मॅकब्राइड यांच्या 'फेमिनिस्ट पॉलिटिक्स अँड ह्यूमन नेचर' १९८३ या पुस्तकाचा वापर करतात.[६३] या प्रमुख अमेरिकन स्त्रीवादी संशोधकांच्या लेखनाचं विश्लेषण करून, त्यांची मातृत्वाबद्दल काय भूमिका आहे हेही सांगतात. फर्ग्युसन यांचा असा दावा आहे की मूलतत्त्ववादी स्त्रीवाद, उदारमतवादी स्त्रीवाद, मार्क्सवादी स्त्रीवाद आणि समाजवादी स्त्रीवाद या अमेरिकन स्त्रीवादी सिद्धान्तांमधल्या काही मुख्य प्रवृत्ती आहेत. स्त्रीवादी विचारांच्या या बहुचर्चित शाखांखेरीज, फर्ग्युसन नव-फ्रॉइडवादी स्त्रीवादाचा उल्लेख करतात. तो अशासाठी की तो दृष्टिकोन उदारमतवादी आणि समाजवादी स्त्रीवादी लिंग-वादांमध्ये लैंगिक स्वातंत्र्यवादी किंवा बहुसत्तावादी स्त्रीवाद यांची तीच कामगिरी आहे.[६४]

पुरुषी वर्चस्वाचं एक महत्त्वाचं रूप याही दृष्टीने मातृत्वाकडे बघता येईल. पण अजूनही, पुरुषी वर्चस्व आणि मातृत्व यांच्यातील नातं कोणत्या विशिष्ट प्रक्रियेत नेमकं आकाराला येतं, हे समजून घेण्याची गरज आहे. काहीतरी सामान्य सत्त्व सतत मातृत्वाच्या मुळाशी असतं असं समजून चालण्यापेक्षा जर आपण पालकत्वाचं निरीक्षण केलं–ते लिंगप्रकाराशी/संवेदनात्मक उत्पादनाशी कसं जोडून घेतं याचं–तर हे आकलन होऊ शकेल असं फर्ग्युसन यांच्या विशिष्ट तर्कानुसार वाटतं.[६५] विसाव्या शतकाच्या अखेरीच्या काळातील अमेरिकेतील मातृत्वाच्या बाबतीतला मूलभूत द्विधाभाव फर्ग्युसन दाखवून देतात:

मातृभाव-संगोपन हे अमेरिकेतील गुंतागुंतीचं वास्तव आहे कारण, बऱ्याच स्त्रियांना ते प्रचंड दायित्व वाटत असलं तरी ती एक मानसिक मत्ता ही आहे. भांडवलशाही सार्वजनिक पितृसत्ताक लिंग/संवेदनात्मक उत्पादनात संगोपन हे यशस्वी स्त्रीत्वाचं प्रतीक आहे; आणि ते तसंही स्त्रियांच्या आत्मप्रेमाला मुभा देतं: जे जे लिंगभावात्मक सुरक्षिततेच्या भावनेला आवाहन करतं त्या सगळ्याबद्दल एक अनिर्बंध लिंग/ संवेदनात्मक समाधान.[६६]

अमेरिकेत बालसंगोपनाचं कार्य ज्या तऱ्हेने तज्ज्ञांनी आपल्या ताब्यात घेतलं त्याची अत्यंत मार्मिक आणि संवेदनशील पारख बार्बरा एर्नराइश आणि देइद्र इंग्लिश या दोघींनी केली आहे. गौरवर्णीय मातांची चळवळ (White Mother's movement) 'शास्त्रशुद्ध मातृत्वा'च्या उभारणीबद्दल किती सुखभ्रमात होती, पण त्यांना अलग करून परिघावर ढकलण्यात आलं हे त्या सांगतात. मातृत्वाच्या संस्थाकरणाचा आलेख शेवटी भांडवलशाही पितृत्वाच्या नेहमीच्या पुरुषवर्चस्वाशी येऊन थांबतो, हे आपल्या लक्षात येतं. मातृत्वाच्या संस्थात्मक स्वरूपावर पितृसत्तेची आणि तिच्या नियंत्रणाची औपचारिक मुद्रा उमटते; पण नियंत्रण यंत्रणेची अदलाबदल आणि त्याचा संभाव्य सिद्धान्त व्हावा हे पाहणं महत्त्वाचं ठरेल. मातृत्वाच्या अनुभवजन्य समृद्धतेमुळे हे शक्य होऊ शकतं.

एर्नराइश आणि इंग्लिश यांनी मात्र स्त्रियांच्या शरीरमनाबद्दल सल्ला देणाऱ्या तज्ज्ञांचा अकस्मात झालेला उदय ही बाब उत्कृष्टपणे प्रकाशात आणली.[६७] विसाव्या शतकाच्या सुरुवातीला नव्यानं उदयाला आलेल्या या बालसंगोपनतज्ज्ञांनी स्त्रियांच्या मातृत्वाचा अनुभवच आपल्या ताब्यात घेतला. 'बालकाचे शतक' व्हायला सिद्ध झालेल्या या प्रकाराला सुरुवातीला चांगला प्रतिसाद मिळाला.[६८] 'शास्त्रशुद्ध मातृत्व' व्यावसायिक चोखपणे प्रत्यक्षात आणणाऱ्या म्हणून मातांना उभारी देण्यात आली. इथपासून, वैयक्तिक ग्राहकाचा अमेरिकन नागरिक म्हणून झालेला उदय आणि म्हणून मातृत्व हे 'कामप्रेरित' असल्यामुळे मातृत्व हे 'मोकळीक असलेलं' असावं इथपर्यंत एर्नराइश आणि इंग्लिश आपल्याला एक थरारक प्रवास घडवतात.[६९] मातृप्रेम हे स्वैर, अनिर्बंध असावं हा त्या काळाचा परवलीचा मंत्र झाला. पण, कोरियन युद्ध आणि व्हिएतनाम बंड यासारख्या साम्यवाद विरोधी काळात अमेरिकन मुलांचं निखळ मातृकेंद्री असणं कठोर टीकेचं लक्ष्य बनलं. म्हणून, *'You CAN Raise Decent Children'* (चांगलं वळण असलेली मुलं तुम्ही वाढवू *शकता*) हे नाव असलेल्या पत्रकाच्या आतल्या पृष्ठावर आपल्याला सांगितलं जातं:

स्पॉक-गुणविशिष्ट पिढीतल्या 'मुलांचं' ('द किड्स') काही नेते अजूनही कौतुक करतात पण बरेचसे पालक मात्र धास्तावलेले चिंताग्रस्त आहेत. हिप्पी होणार नाहीत, अमली पदार्थांच्या विळख्यात सापडणार नाहीत, भडक माथ्याची किंवा शाळा सोडून देणारी होणार नाहीत अशी मुलं वाढवणं शक्य होणार आहे का? दोन

डॉक्टर याला होकार भरतात आणि कसं ते सांगतात. एक एक गोष्ट सांगतात... शिस्तीचं महत्त्व, ठामपणाने आणि प्रेमाने शिस्त कशी लावावी. मोकळीक देण्यामुळे हिंसाचार का फोफावतो, पौरुषत्व आणि स्त्रीत्व यांचा पाया, आणि स्त्रीमुक्ती व उघडउघड समलैंगिकता यांच्या जमान्यात पालकांनी त्याची अंमलबजावणी कशी करावी.[७०]

या मुलांना दोष देण्यात पितृसत्ताक जुलूम आणि पुरुष भयगंड एकत्र आले. एर्नराइश आणि इंग्लिश यांनी या प्रसंगातला उपरोध दाखवला, 'बालकांचे शतक, मुदतीपूर्वी तीस वर्षं, १९७० च्या सुमारासच संपुष्टात आले.'[७१]

स्त्रीवादी विरोधाचे मातृत्वाच्या प्रश्नाबाबतचे सुरुवातीचे पडघम १९६० मध्येच घुमू लागले. तथाकथित 'तज्ज्ञां'च्या निरंकुश शासनाविरुद्ध हा निषेध होता. ज्या शीला किट्झिंगरनी कित्येक स्त्रियांना प्रसूतीमध्ये मदत केली होती त्या, *विमेन अँज मदर्स* या आपल्या पुस्तकात सुरुवातीलाच हा इशारा देतात. 'आया काही फक्त मुलांना जन्म देणं आणि वाढवणं एवढंच करत नाहीत, पुरुषांना वारस देण्यापुरतंच त्यांचं अस्तित्व नसतं तर व्यक्ती म्हणून त्यांना स्वतंत्र स्थान असतं.'[७२] आपलं पुस्तक 'अमुक कसे करावे' अशा पुस्तकांवर—आणि अशी पुस्तकं चिकार आहेत—[७३] थोडातरी उतारा म्हणून काम करेल अशी त्यांना आशा वाटते.

स्त्रियांना प्रसूतीत मदत करण्याचा दांडगा अनुभव आणि बऱ्यापैकी औद्योगीकरण पूर्व समाजांमधली क्षेत्रसर्वेक्षणं यांच्यामुळे किट्झिंगर यांचं पुस्तक हे आंतर-सांस्कृतिक परिप्रेक्ष्य असलेलं मातृत्वावरचं स्त्रीवादी पुस्तक आहे. या पुस्तकाचं उपशीर्षकच पुरेसं बोलकं आहे. प्रत्येक संस्कृती स्त्रीचा स्वतःकडे पाहण्याचा दृष्टिकोन वेगळा असतो (*हाउ दे सी देमसेल्व्ज इन डिफरंट कल्चर्स*, How They See Themselves in Different Cultures). स्त्रियांच्या मातृत्वाकडे पाहण्याच्या दृष्टिकोनातली संदिग्धता किट्झिंगर नमूद करतात. काही जणींना तो जैविक सापळा वाटतो, ज्यात त्यांच्या 'व्यक्ती' म्हणून असलेल्या आकांक्षांवर बंधन येतं; तर अन्य काहींना वाटतं, मातृत्व ही स्त्रियांकडे असलेली एक विशेष शक्ती आहे, जी पुरुषांना कदापिही मिळायचा संभव नाही. मात्र हे लक्षात ठेवणं महत्त्वाचं आहे की मातृत्वाकडे कधीही पूर्णपणानं 'भौतिक' घटना म्हणून पाहता कामा नये, मातृत्व ज्या संस्कृतीचं असतं तिचं विशिष्ट स्वरूप तिला न चुकता लाभलेलं असतं. त्यातलं एक म्हणजे:

पुरुष आणि स्त्री असणं म्हणजे काय, मूल असणं म्हणजे काय, पालकांची भूमिका आणि कुटुंबाचं त्या संस्कृतीत असलेलं महत्त्व यांचा पुनर्विचार.[७४]

पाश्चात्य स्त्रीवादी करतात तसं, मातृत्वाच्या इतर अनुभवांना वर्ज्य करून कोणत्याही एका अनुभवाचं एकसत्त्वीकरण करणं यातून काहीच निष्पन्न होत नाही. किट्झिंगर म्हणतात त्याप्रमाणे:

इतर संस्कृतींमधली मातृत्वाच्या भूमिकांची वेगवेगळी रूपं आपण पाहू तेव्हा कुठे संगोपन हा एक अनेक आयाम असलेला उद्योग आहे हे आपल्या लक्षात येईल. तो समाधानकारक आहे याची खात्री देणारी अशी, सर्व स्त्रियांना लागू पडेल अशी एकच एक रामबाण रीत अस्तित्वात नाही.³५

स्त्रीवादी सिद्धान्तांत जर मातृत्व समजून घेण्यासाठी एखाद्याच विशिष्ट संस्कृतीपुरता परीघ आखून घेतला—मग ती संस्कृती किती का प्रबळ असेना—तर त्या सिद्धान्तात गंभीर चुका राहून जातील. दुर्दैवाने, एकसत्त्वीकरणाच्या खुणा किट्झिंगरने प्रयुक्त केलेल्या तथाकथित आंतरसांस्कृतिक दृष्टिकोनातही राहून गेल्या आहेत. मातृत्वावर संस्करण करणाऱ्या संस्कृती समजून घेऊन त्यांचं विश्लेषण करताना त्या, त्यांची औद्योगीकरण-पूर्व आणि औद्योगिक समाज अशी सोपी सुलभ विभागणी करतात, तेव्हा हे जाणवतं.

पाश्चात्य देशातल्या एखाद्या आधुनिक रुग्णालयात एखादी बाई ज्या खोलीत बाळंत होते ती खोली, औद्योगीकरण-पूर्व समाजात एखादी बाई ज्या घरात किंवा रानात बाळंत होते त्यापेक्षा अत्यंत वेगळी असते. प्रसूतीची *पारंपरिक* रीत त्या स्त्रीला, त्या उलगडणाऱ्या नाट्याच्या केंद्रस्थानी ठेवते, तर आधुनिक प्रसूतीमध्ये अत्यंत प्रगत, अद्ययावत तंत्रज्ञान आणि गुंतागुंतीची अवजड उपकरणं यांना स्थान असतं. त्या तुलनेत प्रसूत होणारी स्त्री खुजी आणि बिनमहत्त्वाची दिसते.³६

पारंपरिक प्रसूतीतल्या 'मानवी गुणा'च्या गौरवीकरणाची किंमत, बालमृत्यू आणि बाळंतिणीचा मृत्यू यांच्या रूपाने मोजावी लागते कदाचित, पण आधुनिक प्रसूती त्यातल्या भावहीनतेमुळे कमी लेखली जाते:

रुग्णालयात जन्माला आलेलं मूल जगण्याची शक्यता अधिक असते, *विशेषतः अपुऱ्या दिवसांचं किंवा अन्य काही धोका असलेलं,* हे खरं पण तरीही ज्या वातावरणात ते जन्माला येतं ते मात्र अनेकदा निकृष्ट असतं.³⁷ 'जन्मल्या क्षणापासून भावनिक वंचितता' त्याच्या वाट्याला येते.³⁸

अत्यंत स्पष्टपणे ओळखता येईल असा एक समूह अल्पसंख्याक गटांचा आहे. त्यांचा मातृत्वाकडे बघण्याचा सामाजिक संदर्भ अगदी वेगळा आहे. अमेरिकेच्या श्रेष्ठ भांडवलशाही संस्कृतीत त्यांची वर्चस्व असलेला गट म्हणून गणना होत नाही:

नेटिव्ह अमेरिकन, आफ्रिकन, अमेरिकन-हिस्पॅनिक, आशियाई-अमेरिकन या स्त्रियांच्या दृष्टीने मातृत्वाचं संदर्भमुक्त विश्लेषण होऊ शकत नाही. मातृत्वाला विशिष्ट ऐतिहासिक संदर्भाचं—वंश, वर्ग आणि लिंगभाव संदर्भ यांच्या एकमेकांत गुंतलेल्या रचनांच्या संदर्भाचं—कोंदण असतं. गोऱ्या मातांच्या मुलग्यांना 'सर्व संधी आणि संरक्षण' असतं तर गौरेतर इतर वर्णाच्या मुलींचे मुलगे आणि वंशदर्शक गटातील आयांचे मुलगे यांना 'त्यांचं नशीब माहीत नसतं.' अमेरिकेतील वंशदर्शक

गटातील स्त्रियांच्याच नव्हे तर सर्वच स्त्रियांच्या मातृभावाच्या संदर्भाला... वांशिक वर्चस्व आणि आर्थिक शोषण या दोन गोष्टी मोठ्या प्रमाणावर आकार देतात.[७९]

या आयांच्या दृष्टीने 'मातृत्वा'चं रूपांतर प्रजोत्पादन श्रमात किंवा 'आईच्या कामा'त होतं आणि ते निभाव लागण्यासाठी एकटीच्या बळावर विसंबून राहू शकत नाही. पॅट्रेशिया हिल कॉलिन्स म्हणतात त्याप्रमाणे, 'एकट्या व्यक्तीचं जगणं, सबलीकरण आणि स्वत्व यांच्यासाठी समूहाचं जगणं, सबलीकरण आणि स्वत्व यांची गरज असते, हे या प्रकारच्या मातृत्वानं ओळखलेलं असतं.'[८०]

'मातृत्वा'ला केंद्रस्थानी आणून 'स्त्रीवादी सैद्धान्तीकरणातील द्वैत सौम्य करण्याची' आशा हिल कॉलिन्सना वाटते. स्त्रीवादी अभ्यासकांनी ताठर, पक्की विभागणी करून हे द्वैत आपल्या मांडणीतून स्थिर केलं होतं. हिल कॉलिन्स यांनी कृष्णवर्णीय स्त्रीवादी विचाराच्या आपल्या विस्तृत विश्लेषणात 'कृष्णवर्णीय स्त्री आणि मातृत्व' हे पूर्ण प्रकरणच घातले आहे. त्यात त्या जून जॉर्डनचं अवतरण देतात. एखाद्या गटाच्या सामूहिक स्व-निर्धारणातून स्वायत्तता आणि स्वत्व वाढीला लागते या दृष्टीने जॉर्डन यांनी 'व्यक्तिगत' आणि 'सार्वजनिक', कुटुंब आणि काम, वैयक्तिक व सामूहिक स्वत्व यांच्यातील मातृत्वाचं सैद्धान्तीकरण केलं आहे.[८१] मातृत्वाच्या स्त्रीवादी सैद्धान्तीकरणाच्या अंतर्गत अधिक अवकाश निर्माण करण्यासाठी त्यातल्या सीमारेषा पुसून टाकणं महत्त्वाचं आहे. कारण, नाहीतर मातृत्वाविषयीची आपली विचारांची दिशाच बदलेल.[८२] प्रत्येक गट कोणत्या सामाजिक आणि राजकीय संदर्भ चौकटीत बालसंगोपन करतो हे विचारात घेण्याची गरज आहे हे हिल कॉलिन्स ठासून सांगतात. मातृत्वविषयक दृष्टिकोन अधिक विशाल व्हायला त्यांच्या आवेशपूर्ण वक्तव्याची चांगलीच मदत होते:

मातृत्व आणि 'आई-हा-एक-विषय' यांची विविध परिप्रेक्ष्यातून तपासणी केल्यास त्यांच्या वेगळेपणाचे अनेक समृद्ध संदर्भ मोकळे होतील. विविधतेला सामावून घेण्यासाठी केंद्राचं स्थान हलवल्यामुळे मातृत्वाचं पुन्हा संदर्भीकरण होण्याची हमी मिळते आणि वेगळेपण हाच सर्वसाधारणत्वाचा अत्यंत आवश्यक भाग आहे हे अंगीकारणाऱ्या स्त्रीवादी सिद्धान्ताकडे वाटचाल सुरू होते.[८३]

या काळ्या स्त्रियांच्या आम्ही मुली, त्यांचे आभार मानून, अभिमानाने त्यांच्या त्यागाचा सन्मान करू, स्वातंत्र्याचं प्रत्येक अनुभवातीत स्वप्न त्यांच्या विनम्र प्रेमानेच तर प्रत्यक्षात अवतरलं.[८४]

मॉयनिहान अहवालानं (१९६५) कृष्णवर्णीय स्त्रिया ज्या पद्धतीने अपत्यसंगोपन करतात त्याचा सरळसरळ धिक्कार केला होता. 'मुलांना शिस्त लावण्यात त्या अयशस्वी ठरतात, मुलग्यांना अधिक मर्दानी आणि मुलींना अ-स्त्रीगुणी करतात, आणि आपल्या मुलांच्या शैक्षणिक प्रगतीत खीळ घालतात' असे आरोप त्यांच्यावर केले

होते. 'कुटुंबसंरचना ठरवण्यात त्या अनैसर्गिक सत्ता' वापरतात असाही आरोप त्यांच्यावर केला गेला. 'आनंदी पुरुष' किंवा 'मातृसत्ता' किंवा 'सर्वशक्तिमान कृष्णवर्णीय आई' असे ठरीव साचे एकीकडे सारून, या कृष्णवर्णीय स्त्रियांनी मातृत्वाच्या एका वेगळ्या प्रकारच्या सैद्धान्तीकरणाला आवाहन केले आहे. पॅट्रिशिया हिल कॉलिन्स एके ठिकाणी असं ठासून सांगतात की 'कृष्णवर्णीय मातृत्व' ही संस्था 'गतिशील' आणि 'द्वैतयुक्त' आहे, आणि म्हणून ती कुठल्याही सोप्या साध्या साच्यात बसवता येणार नाही. 'वंश, लिंगभाव, वर्ग, लैंगिकता आणि राष्ट्र यांच्या परस्परछेदक दडपणा'चं स्वरूप त्याला देता येऊ शकतं. आफ्रिकन-अमेरिकन स्त्रियांनी त्यांचे स्वतःचे मातृत्वाचे अनुभव 'नेमकेपणाने मांडणं' आणि त्याचं मोल ठरवणं हे त्यांचे प्रयत्न आपल्याला या चौकटीत जोखावे लागतील.

माझ्यासारख्या, अ-पाश्चात्त्य संस्कृतीतून येणारीला हे करण्याचा एक मार्ग विचारात घेण्यासारखा, पटण्यासारखा वाटतो. जैविक माता आणि मुलांना वाढवण्यात हातभार लावणाऱ्या इतर जणी अशी पक्की विभागणी नसून त्यांच्यातल्या सीमारेषा प्रवाही आणि बदलत्या असतात.'५५ ही विस्तारित कुटुंबं म्हणजे आफ्रिकेवाटे आलेली सांस्कृतिक समज आणि आधी म्हटल्याप्रमाणे वंश, लिंग, वर्ग आणि राष्ट्र यांच्या आंतरछेदी दडपणाशी मिळतंजुळतं घेणं या दोन्ही मिळून परिस्थितीअनुरूप झालेली सातत्यपूर्ण संस्था.

गौरवर्णीय श्रेष्ठत्वाच्या चिवट अस्तित्वाला दुजोरा मिळतो तो, समाज विज्ञानाचा भाग म्हणून झालेल्या अमेरिकेतल्या दोन मुख्य सर्वेक्षणांमधून. या पाहण्या 'साइन्स' (Signs) या स्त्रीवादी नियतकालिकात १९९५ मध्ये म्हणजेच स्त्रियांवरील बीजिंग कॉन्फरन्सच्या (Beijing Conference on Women) वर्षात—प्रसिद्ध झाल्या. त्यांचं समालोचन करताना. या नियतकालिकाच्या संपादिका रूथ-एलन बी. जोरेस आणि बार्बरा लॅस्लेट पुढील विधान करतात:

आंतरविद्याशाखीय अभ्यासाचं उपयोजन आणि सैद्धान्तिक विचार यांच्यातली आमची नेहमीची आस्था—आणि अशा विषयातील व्यामिश्रतेची आमची वाढती जाण—लक्षात घेता, आम्हाला असं वाटलं की वेगवेगळ्या विद्याशास्त्रीय कोनांमधून केलेली निरीक्षणं, स्त्रीवादी संशोधन आणि लेखनातील नवीन प्रवाहांचं आमचं आकलन अधिक समृद्ध करतील. *आणि या अपेक्षापूर्तीसाठी, 'मातृत्वावरील अभ्यासपूर्ण संशोधन' यापेक्षा अधिक उचित काय असेल? कारण हा विषय नेहमीच स्त्रीवादी विचारातील कळीची समस्या होता आणि राहील.*५६

एक साहित्यिक विदुषी ऑलिस ॲडॉम्स आणि सामाजिक इतिहासकार ॲलन मॉस या दोघी प्रसूती आणि मातृत्व या विषयावरील पुस्तक संचाचा, या सर्वेक्षण निबंधांमध्ये परामर्श घेतात. पहिल्यात, ऑलिस ॲडॉम्स म्हणतात, 'अपत्यांच्या—विशेषतः

मुलींच्या–दृष्टीने माता म्हणजे राग आणि भावनिक दुःख यांचं उगमस्थान, असं मातांबद्दल बोललं गेलं. अपत्यसंगोपनानं–ते स्त्रीवादी असो की नसो–केलेला संस्कार म्हणजे साचेबंद मध्यमवर्गीय मुलींची आद्य कामगिरी म्हणजे वेगळं होणं ही होय.'

Lives Together/Worlds Apart: Mothers and Daughters in Popular Culture (लाइव्हज् टूगेदर/वर्ल्डस् अपार्ट: मदर्स अँड डॉटर्स इन पॉप्युलर कल्चर) याचा दाखला देऊन या दोघी म्हणतात की आई-मुलगी नात्यांबद्दलची संभाषितं ही आता सामाजिक असण्याऐवजी जवळजवळ पूर्णपणे मानसशास्त्रीय आहेत.'

वैद्यकीय, मानसशास्त्रीय, वाङ्मयीन व मौखिक इतिहास या सगळ्या क्षेत्रांचा धांडोळा घेऊन अॅलिस अॅडॅम्स या आपल्याला मातृनातेबंधाचं बहुपेडी आकलन घडवतात. हा बंध बहुतांशी आई-मुलगी नात्यातला आहे, अपवाद फक्त शैलीचा. तो बंध आई-मुलगा असा आहे. मारी लँगरच्या *'मदरहूड अँड सेक्शुआलिटी'* च्या बाबतीत, त्यांनी प्रसववेदनांचं स्पष्टीकरण गर्भाच्या वियोगाची भीती असं दिलं आहे. इथे जैविक–मानसशास्त्रीयतेकडून सामाजिकतेकडे लंबक झुकलेला दिसतो. वेगवेगळ्या ऐतिहासिक परिस्थिती-प्रसंगांमध्ये मातृत्वाचं संदर्भीकरण करणं किती कठीण आहे, इकडे त्या लक्ष वेधतात. युद्धोत्तर जर्मनीचा अभ्यास संहारक, सर्वभक्षक मातेच्या मातृत्वाच्या चित्रणातून साम्यवादाचं भय दाखवतो.

> नातेबंध सिद्धान्त आणि त्याचा, आपल्या अपत्यांशी बंध निर्माण होण्यासाठी स्त्रियांनी घरात राहावं असं फर्मान सोडणारा आदेशात्मक आनुषंगिक उपसिद्धान्त– यांच्यामागे भीती हा एक प्रेरक घटक होता तो–बहुधा असा होता की दोन्ही जगात एक एक पाय ठेवून बाल संगोपन करणारा 'मानसिक उभयलिंगी प्राणी'; मुलग्यांना सार्वजनिक क्षेत्रात पाऊल टाकण्यासाठी आणि मुलींची माहेरहून सासरी रवानगी करण्यासाठी मदत करणाऱ्या महिलांची गरज पुसून टाकू शकेल.'

या शेवटच्या भीतीचे पडसाद मला माझ्या समाजातच ऐकू येतात. अॅडॅम्स यांना बहुधा असं वाटतं की नातेबंध, वियोग इत्यादींबद्दलचे पूर्व प्रश्न शेवटी विषमलिंगी पुरुषावर शिक्कामोर्तब करतात. कारण तो व्यवस्थेची हमी देणारा, सार्वजनिक आणि व्यक्तिगत या क्षेत्रांमधला रक्षक; तर स्त्रिया, विशेषतः आया, गैरव्यवस्थेचं प्रतिनिधित्व करतात. त्यांचं एकत्रित–विखुरलेल्या, संयुक्त-वियुक्त असं व्यवस्थापन केलं पाहिजे. 'वास्तव जीवनातील मातां'ची योग्य दखल घेऊन त्या समारोप करतात. या माता भावनिक/जैविक आणि सामाजिक/आर्थिक पातळ्यांवर अत्यंत अपरिहार्य आणि आवश्यक असा समतोल साधतात अशी पावती त्या देतात. अखेरीस त्या म्हणतात, 'मातांनी एवढे प्रचंड सामाजिक आणि आर्थिक बदल घडवून आणलेले आहेत की त्यांनी मातृत्वचित्रणाच्या विवरणाला केव्हाच मागे टाकले आहे.'

त्याच नियतकालिकाच्या त्याच अंकात प्रसिद्ध झालेलं आणखी एक महत्त्वाचं सर्वेक्षण म्हणजे एलन रॉस यांचं 'न्यू थॉट्स ऑन "दी ओल्डेस्ट व्होकेशन": मदर्स अँड मदरहूड इन रिसेंट फेमिनिस्ट स्कॉलरशिप' हा लेख स्त्रीवादी लेखनातील मातृत्वाच्या चित्रणाच्या मार्गाच्या पाऊलखुणा शोधतो. 'मातृत्वाच्या सामाजिक आणि व्यक्तिनिष्ठ अर्थांचा छडा लावायचा प्रयत्न' त्यांना १९७० च्या दशकात दिसतो.[९२] १९८० च्या दशकानं मातृत्वाचा उत्सव आणि निश्चित पुनःस्थापन पाहिलं. ऑन स्निटॉ यांनी चर्चांचा मागोवा घेत असं दाखवून दिलं की, ज्यांनी मातृत्व नाकारलं किंवा जैविक अथवा सामाजिक अपघातांमुळे ज्यांना ते नाकारलं गेलं अशा विनाअपत्य स्त्रियांचा आवाज ऐकू येणं कमीकमी होत गेलेलं दिसतं.[९३] त्या आपल्याला हेही सांगतात की यात अनेकविध गुंतागुंतीचं जाळं आहे. 'मातृत्वाचं कायदेशीर आणि सामाजिक अर्थ नेहमीच अस्थिर होते, आता तर, कृत्रिम गर्भधारणा, गर्भाशय आणि बीजांडं दाते, सरोगसी यांच्यामुळे निर्माण झालेल्या जैविक संदिग्धतेमुळे ते अधिकचे अस्थिर झाले आहेत.'

मातृत्वावरील अभ्यासाच्या पुनरुत्थानाचं एक कारण हे होतं की स्त्रीला 'एक मुख्य विषय, तिच्या स्वतःच्या गरजा, भावना व आवडीनिवडी असलेली व्यक्ती' म्हणून पाहणं हा, 'सर्व खाजगी व सार्वजनिक क्षेत्रात पसरणारी स्त्रियांची धास्ती आणि अवमूल्यन यांच्याशी संघर्ष करण्याचा निर्णायक मार्ग होत.'[९४] धोरणं ठरवणं, विज्ञान, साहित्य आणि लोकप्रिय माध्यमं यात स्त्रीचित्रण कसं आहे, स्त्रीकडे कोणत्या नजरेनं पाहिलेलं आहे याविषयीच्या पुस्तकांवर ऑलन मॉस सामाजिक इतिहासकाराच्या नजरेनं लक्ष केंद्रित करतात. मॉस यांनी अंगीकारलेल्या 'माता-दृष्टिकोना'च्या निकषात ही पुस्तकं बसत नसली तरी 'सामाजिक आणि राजकीय विश्वातल्या मातृत्वचित्रणाचं अ-पूर्व नियोजित महत्त्व' त्यांनी पृष्ठभागावर आणलं आहे.[९५] त्यांचा परखड निष्कर्ष असा आहे,

कोणतंही सार्वजनिक स्वत्व, नुसतं आहे असं समजून चालण्याऐवजी त्यावर हक्क सांगावा लागतो आणि ते सक्रियपणे घडवावं लागतं, त्याचप्रमाणे सर्व प्रकारच्या माता (कल्याणकारी माता (Welfare Mothers), कृष्णवर्णीय माता, गौरवर्णीय माता, जन्मदात्या माता, एकल माता, ग्रामीण माता, विकलांग अपत्यांच्या माता, समलैंगिक माता, बालकल्याण कार्यकर्त्या, एड्सग्रस्त माता, नोकरदार माता वगैरे) यांनी सार्वजनिक अवकाश, साधनसंपत्ती आणि मान्यता यांवर हक्क सांगितला पाहिजे.[९६]

टीपा

१. रवींद्रनाथ टागोरांनी आपल्या 'घरे *बाहेर'* या प्रसिद्ध कादंबरीत या द्विधुवात्मकतेचे प्रतिमांकन केले. या कादंबरीचा इंग्रजी अनुवाद. *The Home and the World,* translated by Surendranath Tagore (London: Macmillan, 1919). हा धागा घेऊन सुबुद्ध चक्रवर्ती यांनी 'अंदरे अंतरे: उनिस सतके बंगाली भद्रमहिला' लिहिली. (Kolkata: Stree, १९९८).

२. यापुढचे प्रकरण पाहा.

३. Maithreyi Krishnaraj, ed., 'Review of Women's Studies', *Economic and Political Weekly* (henceforth *EPW*) 25, 42–43 (30 October 1990).

४. Maithreyi Krishnaraj, ed., *Motherhood in India: Glorification without Empowerment* (Delhi: Routledge, 2009).

५. Sukumari Bhattacharji, 'Motherhood in Ancient India', in Krishnaraj, ed., *Motherhood in India:* 44–72.

६. Kamala Ganesh, 'In Search of the Great Indian Goddess: Motherhood Unbound', in Krishnaraj, ed., *Motherhood in India:* 73–105.

७. Prabha Krishnan, 'In the Idiom of Loss: Ideology of Motherhood in Television Serials — *Mahabharata* and *Ramayana',* in Krishnaraj, ed., *Motherhood in India:* 106–157.

८. तत्रैव.

९. Jasodhara Bagchi, 'Representing Nationalism: Ideology of Motherhood in Colonial Bengal', in Krishnaraj, ed., *Motherhood in India:* 158–185.

१०. C.S. Lakshmi, 'Mother, Mother-Community and Mother-Politics in Tamil Nadu', *Motherhood in India:* 186–227.

११. Shanta Gokhale, 'The Mother in Sane Guruji's *Shyamchi Ai',* in Krishnaraj, ed., *Motherhood in India:* 228–256.

१२. Veena Poonacha, *'Rites de Passage* of Matrescence and Social Construction of Motherhood among the Coorgs in South India', in Krishnaraj, ed., *Motherhood in India:* 257–291.

१३. Divya Pandey, 'Motherhood: Different Views', in Krishnaraj, ed., *Motherhood in India:* 292–320.

१४. Chitra Sinha, 'Images of Motherhood: The Hindu Code Bill Discourse in India', Krishnaraj, ed., *Motherhood in India:* 321–346.

१५. Maithreyi Krishnaraj, 'Introduction', *Motherhood in India:* 1–8.

१६. Leela Gulati and Jasodhara Bagchi, *A Space of Her Own: Personal Narratives of Twelve Women* (New Delhi: SAGE, 2005).

१७. Rinki Bhattacharya, ed., *Janani - Mothers, Daughters, Motherhood,* (New Delhi: SAGE, 2006).

माइल्रलबंधने स्त्रीबादी चर्चा

१८. Jasodhara Bagchi, 'Motherhood Revisited', in Bhattacharya, ed, *Janani*: 11–21.

१९. Adrienne Rich, *Of Woman Born: Motherhood as Experience and Institution* (London: Virago, 1977).

२०. Bharati Ray, *Daughters: A Story of Five Generations* (Delhi: Penguin, 2011).

२१. Bagchi, 'Representing Nationalism', in Krishnaraj, ed, *Motherhood in India:* 158–185.

२२. Prabhati Mukherjee, *Hindu Women: Normative Models* (Hyderabad: Orient Longman, 1978): 94.

२३. Kumkum Sangari and Sudesh Vaid, eds, *Recasting Women: Essays in Colonial History* (New Delhi: Kali for Women, 1989).

२४. तत्रैव. सुरुवातीचा लेख.

२५. तत्रैव.

२६. स्त्रीवादी सैद्धान्तीकरणाच्या पायाभूत कामासाठी पहा, Dorothy Smith, *Everyday World as Problematic: A Feminist Sociology* (Boston: Northeastern University Press, 1987).

२७. James Mill, *The History of British India*, with notes by H.H. Wilson (London: J. Madden, 1840), 5th edn, pp. 312–313; quoted in Sangari and Vaid, *Recasting Women*: 35.

२८. Krishnaraj, ed, *Motherhood in India:* 334.

२९. Uma Chakravarti, *Everyday Lives, Everyday Histories: Beyond the Kings and Brahmanas of 'Ancient' India* (New Delhi: Tulika Books, 2006: 40–42.

३०. तत्रैव.: ५६.

३१. Kumkum Roy, ed., *Women in Early Indian Societies* (New Delhi: Manohar, 1999): 29.

३२. Mary O' Brien, 'Feminist Theory and Dialectical Logic', *Signs* 7, 1 (Autumn 1981): 47.

३३. Leela Dube, 'Seeds and Earth: The Symbolism of Biological Reproduction and Sexual Relations of Production', in *Anthropological Explorations in Gender Intersecting Fields* (New Delhi: SAGE, 2001): 136.

३४. तत्रैव.

३५. Roy, *Women in Early Indian Societies*, 22.

३६. Nancy Chodorov, *The Reproduction of Mothering: Psychoanalysis and the Sociology of Gender* (London: University of California Press, 1979).

३७. Indira Chowdhury-Sengupta, 'Mother India and Mother Victoria: Motherhood and Nationalism in Nineteenth-Century Bengal', *South Asia Research,* 12, 1 (May 1992).

३८. Katherine Mayo, *Mother India* (New York: Harcourt & Brace, 1927).

३९. Mrinalini Sinha, *Colonial Masculinity: The 'Manly Englishman' and the 'Effeminate Bengali' in the Late Nineteenth Century,* in the series Studies in Imperialism (Manchester: Manchester University Press, 1995).

४०. Indira Chowdhury-Sengupta, *The Frail Hero and Virile History: Gender and the Politics of Culture in Colonial Bengal,* in the series SOAS Studies on South Asia (New Delhi: Oxford University Press, 1998).

४१. Sinha, *Colonial Masculinity:* 8.

४२. Chowdhury-Sengupta, *Frail Hero and Virile History.*

४३. Chowdhury-Sengupta, 'Mother India and Mother Victoria': 20–37.

४४. तत्रैव.: २०.

४५. तत्रैव.: १६५; ठासून मांडणी माझी/तिरपाठसा माझा.

४६. Tanika Sarkar, 'Nationalist Iconography: Image of Women in Nineteenth-Century Bengali Literature', *EPW* 22, 47 (21 November 1987); reprinted in Alice Thorner and Maithreyi Krishna Raj, eds, *Ideas Images and Real Lives* (New Delhi: Orient Longman, 2000).

४७. Krishnaraj, ed., 'Review of Women's Studies', *EPW* 25, 42–43. 20 October 1990.

४८. Chowdhury-Sengupta, 'Mother India and Mother Victoria': 21–32.

४९. तत्रैव.: २८.

५०. तत्रैव.

५१. रत्नाबली चँटर्जी यांनी उल्लेखिलेले, *Queen's Daughters: Prostitutes as Outcasts in Colonial Bengal* (Fantoft, Norway: Chr. Michelsen Institute, 1992).

५२. Sinha, *Colonial Masculinity.*

५३. Chowdhury-Sengupta, *The Frail Hero and Virile History.*

५४. Samita Sen, 'Motherhood and Mothercraft: Gender and Nationalism in Bengal', *Gender and History* 3, 2 (Summer 1993): 231–243. The actual ramifications of this move in the context of the colonial organization of Jute industry has been worked out in her *Women and Labour in Late Colonial India:*

The Bengal Jute Industry (Cambridge: Cambridge University Press, 1999).

५५. Sen, 'Motherhood and Mothercraft': 240–243.

५६. Sheila Rowbotham, *Hidden from History: 300 Years of Women's Oppression and the Fight Against It* (London, Pluto Press, 1973).

५७. O' Brien, 'Feminist Theory and Dialectical Logic': p. 75.

५८. Nancy F. Cott, Juliet Mitchell and Ann Oakley, eds, *What Is Feminism?* (New York: Pantheon, 1986).

५९. तत्रैव.: १.

६०. Rowbotham, *Hidden from History.*

६१. Ann Ferguson, *Blood at the Root: Motherhood, Sexuality and Male Dominance.* (London: Pandora Press, 1989).

६२. तत्रैव.: ९–१२.

६३. Alison Jaggar and William L. McBride, 'Reproduction as Male Ideology', *Women's Studies International Forum* (*Hypatia* Issue) 8, 3 (1985): 185–196.

६४. Ferguson, *Blood at the Root:* 12.

६५. तत्रैव.: १७०.

६६. तत्रैव.: १७१.

६७. Barbara Ehrenreich and Deirdre English. *For Her Own Good 150 Years of the Experts' Advice to Women* (London: Pluto Press, 1979).

६८. तत्रैव.: १६४.

६९. तत्रैव.: १९७.

७०. Berthold Schwartz, M.D. and Bartholomew Ruggiero, *You CAN Raise Decent Children* (New York, New Rochelle, 1971): 238.

७१. तत्रैव.: २३९.

७२. Sheila Kitzinger, *Women as Mothers: How They See Themselves in Different in Different Cultures* (Glasgow: Fontana/Collins, 1978): 15.

७३. तत्रैव.

७४. तत्रैव.

७५. तत्रैव.: ४०.

७६. तत्रैव.: १५१; तिरपा ठसा माझा.

७७. तत्रैव.: १८३; तिरपा ठसा माझा.

७८. तत्रैव.

७९. तत्रैव.: २३१.

८०. तत्रैव.: २३३.

८१. तत्रैव.: २३४.

८२. तत्रैव.: २४१.

८३. तत्रैव.: २४१.

८४. तत्रैव.: १७३.

८५. तत्रैव.: १७८.

८६. Ruth-Ellen B. Joeres and Barbara Laslett, 'Introduction', *Signs* 20, 2 (Winter, 1995): 395–396.

८७. Alice Adams, 'Maternal Bonds: Recent Literature on Mothering' *Signs* 20, 2 (Winter, 1995): 414.

८८. तत्रैव.

८९. तत्रैव.: ४२६–४२७.

९०. तत्रैव.: ४२२.

९१. तत्रैव.: ४२७.

९२. Ellen Ross, 'New Thoughts on "the Oldest Vocation": Mothers and Motherhood in Recent Feminist Scholarship', *Signs* 20, 2 (Winter, 1995): 397.

९३. तत्रैव.: ३९०.

९४. तत्रैव.: ३९९.

९५. तत्रैव.: ४०३.

९६. तत्रैव.: ४१३.

२

मातृत्व आणि पितृसत्ता

चॉसरच्या कँटरबरी टेल्समध्ये बाथमधली बाई विचारते, 'Who peyntede the
leon, tel me who?' 'सिंहाला रंग कुणी दिला, सांगा मला.' शिवण आणि प्रणय
या दोन्हींमध्ये वाकबगार असलेल्या या चतुर बाईला कळलेलं होतं की अखेर या
चित्रणाचा कर्ताच त्या राजकारणावर हुकूमत गाजवतो. मध्ययुगातील ख्रिश्चन
धर्माधिकाऱ्यांच्या संदर्भात बाथच्या त्या बाईनं हे ध्यानात घेतलं होतं, आपल्या
काळातही त्याला पुष्टी मिळते ते अशी की या चित्रणाची राजकीय चाल ठरवणारी
असते ती पितृसत्तेची मूल्यव्यवस्था आणि ती न चुकता लिंगभावात्मक असते.[१]

'दि सेकंड सेक्स' या पुस्तकात सिमोन द बोव्हा ठासून सांगतात की आपण
'जन्मजात' स्त्री नसतो तर स्त्री 'होतो'. स्त्री 'होणं' ही सामाजिकीकरणाची प्रक्रिया आहे,
त्यात प्रातिनिधिक चित्रण महत्त्वाची भूमिका बजावतं. चित्रण म्हणजे निव्वळ प्रामाणिक
पुनर्निर्मिती नव्हे. जॉन बर्जरच्या गाजलेल्या व्याख्यानमालिकांनी आपल्याला हे
दाखवलं आहे.[२] वर्चस्व असलेल्या पितृसत्ताक विचारप्रणालीने ते चित्रण आपल्या
विशिष्ट वापरासाठी 'मिळतंजुळतं करून घेतलेलं' असतं, तेव्हा ते अस्तित्वात येतं
ही प्रक्रिया नेहमीच साधीसरळ, वादविवादरहित नसली तरी लिंगभावाच्या राजकारणाचा
भाग त्यात असतो. मातृत्वासारख्या 'नैसर्गिक' सामाजिक नात्याचं चित्रण हे अशा
लिंगभाव-राजकारणाचं परिणामकारक उदाहरण आहे.

आता शिवाजी बंदोपाध्याय यांच्या सुरुवातीच्या एका लेखातला उतारा उद्धृत
करून सुरुवात करायला मला आवडेल:

काही वर्षांपूर्वी एका स्वयंघोषित डाव्या विचारसरणीच्या पक्षाने त्यांच्या एका भर
रस्त्यावरच्या कोपरासभेत एक पोस्टरप्रदर्शन मांडलं होतं. त्यातली दोन पोस्टर्स
(चित्रफलक) स्त्रियांसंबंधी होती. एक चित्र होतं काहीशा आधुनिक अवतारातल्या,
भडक प्रसाधन केलेल्या स्त्रीचं. तिनं बिनबाह्यांचा ब्लाउज घातला होता आणि केस
झोकदारपणे आखूड कापलेले होते. बाजूला शब्द होते: 'काळा बाजारवाल्यांची

आई', 'गुंडांची आई', इत्यादी. दुसऱ्या चित्रातली बाई मोठ्या टपोऱ्या डोळ्यांची, डोक्यावरून पदर घेतलेली आणि तिच्या कपाळावर ठसठशीत लालचुटूक कुंकू. जेमिनी रॉय यांच्या, हिंदू स्त्रीच्या सांकेतिक गौरवपर चित्राची भडक नक्कल आणि त्याच्या बाजूला लिहिलं होतं, 'कवीची आई', 'प्रामाणिक राजकीय नेत्याची आई', 'बुद्धिवाद्यांची आई' आणि कळस म्हणजे, 'चांगल्या ब्राह्मणांची आई.'³

'उच्च' आणि 'नीच' असं आताच उदाहरण दिलं, तसंच माता आणि मातृभाव याचं चित्रण सत्ताधाऱ्यांची बाजू सयुक्तिक ठरवण्याचा उपाय आहे. ते पितृसत्तेच्या अधिपत्याखालील लिंगभावाच्या राजकारणाला बळकटी देतं, एवढंच नव्हे तर तसं करत असताना मूलस्थिती पूर्ववत बळकट ठेवतं. सिमोन द बोव्हा *'दि सेकंड सेक्स'* मध्ये म्हणाल्या होत्या त्याप्रमाणे:

सत्ताधारी जातीला [मूळाबरहुकूम] फायदेशीर ठरणारं स्त्रीच्या मिथकाइतकं दुसरं कुठलं मिथक आढळणं विरळच. ते सर्व हक्कांचं समर्थन करतंच आणि त्याचा गैरवापरालाही मान्यता देतं.⁴

मातृत्व हे स्त्रीचं असंच एक जबरदस्त 'मिथक' आहे ज्याच्या साहाय्याने प्रणाली स्वतःला बळकटी देते.

प्रणालीला बळकटी देण्याची ही गुंतागुंतीची प्रक्रिया चालते तरी कशी याबद्दल उमा चक्रवर्ती यांनी त्यांच्या *'जेंडरिंग कास्ट'* या पुस्तकात अत्यंत महत्त्वाच्या अशा मर्मदृष्टी तर दिल्या आहेतच, शिवाय त्यांचं विश्लेषणही केलं आहे. उदाहरणार्थ, सवर्ण हिंदूंचा कन्यादान हा आवश्यक विधी घ्या. त्यात 'मातृत्व' ही गोष्ट अपरिहार्यपणे येतेच:

क्षेत्र अभ्यासानुसार असं म्हणता येतं की, सांस्कृतिक श्रद्धा अशी असते की कन्यादान या विधीत फक्त 'कन्येचं दान' असं नाही तर तिच्यातला स्त्रीचा 'गुण', मातृशक्ती, तिची प्रजननक्षमता, जी पुढे तिच्या संततीत उतरते, तिचं दान केलं जातं. वंश चालू राहवा म्हणून पुरुषाला मातृशक्ती दिली जाते. पुरुष एका विशिष्ट कुलपरंपरेतले असतात आणि दुसऱ्या परंपरेतील स्त्रीच्या ठायी असणारी मातृशक्ती वंशसातत्यासाठी त्या कुलपरंपरेला द्यायची असते.⁵

विरोधाभास म्हणजे तिच्यात जी ही मातृशक्ती आहे तीच तिच्या अगणित चित्रणांना बळ पुरवत असते, आणि तीच, त्याचवेळी, वरकरणी आत्यंतिक दुर्बलतेचं रूप देऊन पितृवांशिक पितृसत्तेकडून नियंत्रित केली जात असते. सोयीस्कर करून घेतली जात असते.⁶

वापरात असलेल्या लिंगभाववाचक संज्ञांमध्ये ज्या संकल्पना/ जे शब्द सर्वाधिक आपलेसे केले गेले आहेत त्यातली एक म्हणजे 'मातृत्व'. तिच्या व्युत्पत्तीचा अमिट ठसा 'एनजेंडरिंग' (engendering) या शब्दात उमटलेला आहे. एनजेंडरिंग हा शब्द

मातृत्वबद्दलच्या शंकाकुशंका

पुनरुत्पादनास समानार्थी आहे—गर्भवती राहणे व गर्भ स्थापन करणे या दोन्ही अर्थांनी. गर्भधारणेची ही जी अन्योन्यक्रिया आहे तिच्या एका टोकाला मातृत्व आहे, त्यामुळे लिंगभावाचं भिंग मातृत्वचित्रणावर रोखणं म्हणजे पितृसत्ताक नियंत्रणाचे थर सुटेसुटे करून त्यातून मातृत्वाला मोकळं करायचं निरपेक्ष काम. ही एक खूपच गुंतागुंतीची प्रक्रिया आहे. ॲड्रियन रिच यांच्या मार्मिक शब्दांत सांगायचं तर मातृत्वाच्या 'संस्थे'पासून मातृत्वाच्या 'अनुभवा'ला वेगळं करण्याची प्रक्रिया.[७] मातृत्वाची लिंगभाव प्रक्रिया ही मातृत्वसंस्थेच्या बहुस्तरीय रचनेत गुरफटलेली आहे. आणि याच क्षेत्रात प्रातिनिधिक चित्रणाचा सोयीस्कर वापर सर्वाधिक होऊ शकतो. पण लिंगभावाच्या भिंगातून मातृत्वाच्या 'अनुभवा'कडे पाहिल्यावर त्यातून मात्र वेगळा रंगपट उमटलेला दिसतो.

मी हे लेखन बंगालमध्ये करत असल्यामुळे मला हे कबूल करावंच लागेल की माझ्याभोवती संवेदनभावपूर्ण मातृत्वाचं एक झिरझिरीत धुकं खचितच आहे. प्रकरण एकमध्ये आपण पाहिलं की मातृत्वाचं मूळ पितृसत्तेच्या श्रेष्ठत्वाच्या अजेंड्यामध्ये आहे. त्याच्या प्रतीकात्मक अर्थपूर्णतेत संपूर्ण मतैक्य घडवून आणण्याची क्षमता होती. आणि तिचा पुरेपूर वापर राष्ट्रवाद, राष्ट्र उभारणी यांसारख्या शक्तींनी करून घेतला. तो कसा, ते आपण पुढील प्रकरणात पाहू.

प्रातिनिधिक चित्रणात मातृत्वाचा लाक्षणिक अर्थाने वापर प्रामुख्याने झालेला दिसतो; मग तो त्या प्रतिमेशी मिळताजुळता असेल किंवा त्याला विसंवादी असेल. शिवाजी बंदोपाध्याय यांनी याआधी वर सूचित केल्याप्रमाणे, जेमिनी रॉय यांचं आईमुलाचं (मुलगा) ठरीव चित्र आदर्शमातेची आश्वासक प्रतिमा म्हणून अनंत वेळा वापरलं गेलेलं आहे. एखाद्या समाजविज्ञान संस्थेने आयोजित केलेल्या 'प्रसूतिदरम्यान मृत्यू' या विषयावरील कार्यशाळेच्या माहितीपत्रकाचं मुखपृष्ठ म्हणून हे चित्र अगदीच सोयीस्कर ठरतं. अत्यंत सद्गुणी पत्नी-माता-या मनोधारणेशी मिळत्याजुळत्या प्रतिमा आढळतात त्या जाहिरातींमध्ये. त्या वर्षानुवर्षांपासून उत्क्रांत होत गेलेल्या आहेत आणि आता दूरचित्रवाणीच्या स्फोटक दृक्संस्कृतीद्वारे आपल्या घरगुती अवकाशातही घुसलेल्या आहेत. हातखंडा कौशल्य, मग ते ('Taste my best/Mummy and Everest!') असं पाककलेतलं असो की कपडे धुण्यातलं असो (सर्फ एक्सेल); त्यात आईचे घरकामातले श्रम हलकेफुलके करून टाकलेले असतात; इतके की जणू ती तिची करमणूकच आहे. त्यामुळे आईची संगोपन प्रतिमा ही मौजमजेचा आस्वादविषय म्हणून परिणते होते. मातृत्वाचं अत्यंत कल्पकचित्रण साहित्य, चित्रपट आणि इतर दृक्श्राव्य कला यांच्यात खूप मोठ्या प्रमाणात झालेलं आहे. त्यातील निवडक उदाहरणांचा मी इथे वेध घेईन.

बंगालमध्ये, साहित्य आणि त्यापाठोपाठ चित्रपट यांच्यात मातृत्वाच्या द्वारे सामाजिक अस्तित्वाचा शोध घेतला गेलेला आहे. तो अविस्मरणीय आहे. स्त्रीवादी

साहित्यसमीक्षा जेव्हा उदयाला आली तेव्हा स्त्री चित्रणाच्या प्रभावाचं मूल्यमापन करण्यासाठी जी मध्यवर्ती तत्त्वं होती त्यातलं मातृत्व हे एक होतं. स्त्रियांनी केलेलं लेखन आणि स्त्रियांबद्दलचं लेखन या दोन्ही बाबतीत हे खरं आहे. स्त्रीवादी साहित्य समीक्षा पद्धतीच्या सुरुवातीला तिच्या मुख्य क्षेत्रांपैकी एक क्षेत्र, स्त्रियांचं लेखन शोधून प्रकाशात आणणं हे होतं.

मातृत्वाच्या वारशाला ज्यांनी मानाचा मुजरा केला आहे त्यांपैकी एक अत्यंत बोलका अभिप्राय आहे. हिमानी बॅनर्जी या स्त्रीवादी समीक्षिकेचा:

इतिहासाच्या क्षेत्रात उशिरा आणि संथपणे होणाऱ्या या आविष्कारात आपण आपल्या आयांना शोधायचं तरी कुठे? कुठे दिसतील त्या? पुरुषांची दृश्यमानता आणि स्त्रियांची अदृश्यता या दुभंगलेल्या जगातच आपण अजूनही राहात आहोत. त्यांना शोधायचं सर्वोत्तम ठिकाण म्हणजे कलांची क्षेत्र सर्व प्रकारचं लिखित साहित्य—फक्त ललित नव्हे—हा आतापर्यंतचा सर्वात मोठा खजिना आहे. बायका काही सांगू पाहतात, काल्पनिक रचना करतात, त्यांचं गुंतागुंतीचं आणि विरोधभासात्मक वास्तव—तथ्यानं बद्ध न झालेलं—मांडतात, ते या वाङ्मयीन अवकाशात तिथे त्यांना प्रतीकात्मकतेला भरपूर वाव असतो. मौखिकतेचा साज चढवून प्रतिमांच्या अर्थबहुलतेमुळे क्षेत्रविस्तार होतो. आपल्या आयांनी जे विश्व आपल्याला दिलं त्याचा शोध घेण्यासाठी वाङ्मयाने आपल्याला हा समृद्ध स्रोत दिला आहे.⁸

प्रकरण एकमध्ये मी दोन स्त्रीवादी लेखनसंग्रहांची चर्चा केली. तेही काम नेमक्या याच हेतूनं हाती घेतलेलं होतं. खाजगी, सीमित जगात ज्यांनी आयुष्य घालवलं त्यांच्या जीवनातील अर्थ आणि त्यांचं योगदान शोधण्याचा तो प्रयत्न होता. स्त्रीवाद्यांच्या आजच्या पिढीची ऊर्जा आणि सर्जकता हे फळ मातृवंशाचं आहे, समजलं जातं तसं पितृवंशाचं नव्हे. आमची ऊर्जा आम्ही आमच्या स्वतःच्या आया आणि आज्या यांच्याकडून घेतली आहे.

हिमानी बॅनर्जी यांनी सांगितल्याप्रमाणे, लिंगभाव भिंग पूर्णतः अयशस्वी ठरतं ते आई-मुलगी वारशामध्ये पितृसत्तेची पकड असते ती 'वंशसातत्य राखणारी मुलग्यांची आई' या मातृत्वावर. स्त्रियांच्या सर्जनशीलतेच्या उगमाचा शोध घ्यायचा असेल तर आपल्याला आई-मुलगी वंशाकडे वळावं लागतं किंवा माझ्या 'स्पेस ऑफ अवर ओन' या सहसंपादित पुस्तकात मी म्हटल्याप्रमाणे 'पितृवंशांतर्गत मातृवंशा'कडे.⁹ बंगाली लेखिका आशापूर्णादेवी यांच्या प्रसिद्ध कादंबरीत्रयीत याच अत्यंत प्रत्ययकारी चित्रण आलेलं आहे. 'प्रथम प्रतिश्रुती' या पहिल्या भागाच्या केंद्रस्थानी सत्यवती आहे. स्त्रीस्वातंत्र्यासाठी ती बंड करून उठते. दुसरी 'सुवर्णलता' याच नावाची कादंबरी, तिची मुलगी सुवर्णलता हिच्याभोवती गुंफलेली आहे, आणि तिसरी बकुलकथा. त्यातलं कथन उत्तरवासाहतिक आधुनिकतेपर्यंत येतं. या नामवंत साहित्यिकेची ही

कादंबरीत्रयी म्हणजे बंगालमधल्या मध्यमवर्गीयांच्या घडणीतील मातृत्वाच्या बदलत्या आलेखाची जिवंत साक्ष आहे.

आधुनिक भारतातील प्रसिद्ध चित्रपटकर्त्यांमधल्या एक अशा ऋत्विक घटक यांचे चित्रपट मातृत्वाच्या भावनिक गुंतागुंतीने व्यापलेले-भारलेले असतात. 'मेघे ठाके तारा', 'बारी थेके पालिये' किंवा 'तिताश एकटी नादिर नाम' अशा विविध चित्रपटांतून त्यांनी मातृत्वाची भिन्न भिन्न रूपं दाखवली. या प्रत्येक चित्रपटातला मातृत्वाचं चित्रण वेगळं आहे. प्रत्येकीची वर्गीय आणि सामाजिक जडणघडण वेगळी. 'कोमल गांधार'मध्ये सर्जक संघर्ष केलेल्या मातेमधली चमक दिसते. इंडियन पीपल्स थिएट्रिकल असोसिएशनच्या प्रारंभीच्या काळातील रंगकर्मींचा नेता, भृगू.

सर्वश्रेष्ठत्वाच्या सत्तेचं सर्वात लक्षणीय उदाहरण आहे ते 'मदर इंडिया'चं. त्यात, संघर्षात, सांभाळ-संगोपन करणारी आणि शिस्त लावणारी आई या भेदक भूमिकेत थोर अभिनेत्री नर्गिस ही नेहरूंच्या भारताची प्रतिमा बनली. आत्मसमर्पण करणारी आई अशी तिची व्यक्तिरेखा आहे, तसेच ती भारतातल्या समस्त कष्टकरी वर्गाचंही प्रतिनिधित्व करते. ही आई कष्टकरी शेतकरी वर्गातली आहे. भाक्रानांगल धरणांपैकी एकाच्या उद्घाटनात, भारताच्या भविष्याचं प्रतीक या रूपात तिला दाखवलं आहे. महाश्वेता देवींच्या 'हजार चुराशीर माँ' (१०८४ ची आई) या कादंबरीत नेहरूंचं स्वप्न प्रत्यक्षात न उतरल्याचं चित्रण आहे. नक्षलवाद्यांच्या बंडात जिचा मुलगा मारला गेला तिची ही कहाणी. त्या मुलाचा कैदी क्रमांक होता १०८४.

गॉर्कीच्या 'मदर' मध्ये किंवा ब्रेष्टच्या 'मदर करेज' मध्ये वेगवेगळ्या काळातील युरोपियन समाजाचं चित्रण झालं. तसंच आजच्या मानवी जगण्याला आधार देणाऱ्या बहुस्तरीय विरोधाभासाचं दर्शन मातृत्वाला घडवता आलं. अनेक काली, दुर्गा, पिएता यांनी जगातले धर्म उजळून टाकले आहेत. पण अगदी अलीकडच्या काळात एका अत्यंत विलक्षण अशा देवतेची भर पडली आहे. ती आहे 'जय संतोषी माँ' या चित्रपटातली देवी. आपल्या दैनंदिन जीवनात तिचे पूजक बनलेल्या प्रेक्षक-भक्तांवरचा अशा मातृप्रतिमेचा सामाजिक प्रभाव वीणा दास यांनी आपल्या विश्लेषणातून दाखवून दिला आहे.

रवींद्रनाथ टागोर यांची 'गोरा'

'मातृत्व, एक संस्था' आणि 'मातृत्व, एक अनुभव' या ऑड्रियन रिच यांनी केलेल्या भेदात, त्यांना अध्याहृत असलेली सार्वजनिक शक्यता मला पडताळून पहायची आहे. त्यासाठी मी रवींद्रनाथ टागोरांच्या 'गोरा' (१९१०) या एका कादंबरीचा काहीसा बारकाईनं अभ्यास करणार आहे. त्यातला बराचसा भाग माझ्या 'रिडींग मदर/रिडींग स्वदेश: द केस ऑफ रबिंद्रनाथाज गोरा (Reading Mother/Reading Swadesh: The Case of Rabindranath's Gora)' या पूर्वप्रकाशित लेखातूनच घेतलेला असेल.१०

'मातृत्व, एक संस्था आणि मातृत्व,एक अनुभव' हा ऑड्रियन रिचने केलेला भेद नंतर आला. त्या आधीच एका अगदी अनपेक्षित संदर्भात, आनंदमयीच्या रूपाने आलेल्या प्रचीतिजन्य मातेच्याविरुद्ध प्रतिमेत टागोर मातृत्वाच्या राष्ट्रीय दैवतीकरणाचे मूलगामी परीक्षण करतात. त्याची मी पुढे विस्ताराने चिकित्सा केली आहे. बऱ्याच वर्षांपूर्वी मी या आनंदीमयीला भारताच्या वासाहतिक इतिहासातली मातृत्वाची विरुद्ध प्रतिमा असं म्हटलेलं होतं. 'स्वदेश' म्हणजे नेमकं काय याविषयीचं सर्व युक्तिवादात्मक विचारमंथन आणि स्वदेशाचं सुसंगत स्वत्व प्रत्यक्षात अवतरतं. ते दैनंदिन व्यवहारात, एका पारंपरिक ब्राह्मण कुटुंबातली आई स्वतःच्या आचरणात आणते, तेव्हा. कादंबरीला सुरुवात होते तेव्हा आपल्याला दिसतं की गोरा आपल्या आईच्या खोलीत जेवायला बसायचं नाकारतो. त्याचं बाह्यात्कारी कारण असं की तिची कामवाली बाई लछमिया ख्रिश्चन आहे आणि ती त्या खोलीत मोकळेपणाने वावरते.

आनंदमयीबद्दल सुरुवातीलाच आपल्या लक्षात येणारी एक गोष्ट म्हणजे, तिचं पारंपरिक हिंदू ब्राह्मण कुटुंबातील रीतिरिवाजांच्या विरुद्ध वागणं. ती साडीबरोबर अंगात चोळी घालते. एक नवीनच खूळ म्हणून जुनी पिढी त्याची संभावना करते आणि ख्रिस्ती व्हायचं लक्षण म्हणून उपहास करते. तिच्या बाकीच्या वर्णनावरून जी एक कामसू, कष्टाळू, गृहकृत्यदक्ष गृहिणी असल्याचं दिसतं. स्वतःच्या कुटुंबाचं ती निगुतीनं करतेच पण शेजारपाजारच्यांच्या गरजांबद्दलही दक्ष आहे. आणि म्हणून तिची काही प्रमाणात सामाजिक उठबस आहे. एका पारंपरिक हिंदू घराण्याचे निर्बंध तिने पाळले पाहिजेत असं जेव्हा गोरा तिला निक्षून सांगतो तेव्हा मोठ्या तडफेनं ती म्हणते:

एकदा तुला मांडीवर घेतल्यावर अशा सगळ्या रूढींना मी सोडचिठ्ठी दिलीय हे माहीत आहे का तुला? तान्ह्या बाळाला कुशीत घेतल्याक्षणी लख्खन जाणवतं की कुणीही या जगात जात घेऊन जन्माला आलेलं नाही. ज्या क्षणी मला हे समजलं तेव्हाच मला याचंही भान आलं की मी ज्यादिवशी एखाद्याचा ख्रिश्चन म्हणून किंवा खालच्या जातीचा म्हणून तिरस्कार करीन तेव्हा देव तुला माझ्यापासून हिरावून घेईल. तू इथे माझी खोली उजळून टाकावीस, मांडीवर बसावस आणि जगातल्या कोणत्याही जातीच्या माणसांकडून मी पाणी प्यावं, हे मला अधिक आवडेल.११

स्वभावसिद्ध हिंदू राष्ट्रवादाची रीतसर प्रतिमा म्हणून मातृत्व संकल्पनेची सर्वत्र संकुचित वापर होत होता. त्याला, मातृत्वाचा हा धीट अनुभव हे टागोरांचं उत्तर आहे. सोफोक्लिसचा उपरोध त्यात ठासून भरलेला आहे. १८५७ च्या बंडात आनंदमयीच्या घरी आश्रय घेतलेल्या एका आयरिश स्त्रीचा हा मुलगा. त्याला जन्म देतानाच ती मरण पावली त्याला आनंदमयीनं आपलं मानून ओटीत घेतलं त्याच क्षणी जातीयवाद आणि

संकुचित हिंदुत्व हे अडथळे ओलांडले आणि भारताची बहुवांशिकता प्रत्यक्ष आचरणात आणणारी मूर्तिमंत माता बनली.

गोरा कादंबरी मानवतेच्या परिप्रेक्ष्यातून साकारताना टागोरांनी आनंदमयीला एक खास स्थान दिलं आहे. तिच्या स्वयंपाकघरातली मदतनीस, खालच्या वर्गातील ख्रिश्चन कामवाली लछमिया हिच्या मोकळेपणाने वावरण्यावर गोरा हरकत घेतो तेव्हा ती कसं ते फेटाळून लावते हे लक्षात घेण्यासारखं आहे.

गोरा, बाळा, अरे नको रे असं म्हणू! सुरुवातीपासून ती घास भरवत होती तुला— तिनंच केलंय तुला लहानाचं मोठं. अगदी परवापरवापर्यंत, तिनं केलेली चटणी नसेल तर जेवण जायचं नाही तुला! लहानपणी एकदा तुला देवी आल्या होत्या—तेव्हा त्या जीवघेण्या आजारात तिनं हाताचा पाळणा करून तुला सांभाळलं, कसं विसरेन मी ते.[१२]

पारंपरिक ब्राह्मणी हिंदू धर्मानं नेमून दिलेलं कर्मठ सोवळंओवळं याची सांगड तो त्याच्या स्वदेशाच्या कल्पनेशी घालतो; आणि त्याला वाटतं, तिला स्वयंपाकघरात कामाला ठेवण्याऐवजी आता रजा द्यावी, कामावरून काढलं. उलट, आनंदमयीनं मात्र मानवतेचा खरा स्वीकार केलेला आहे. त्यामुळे सांभाळ करणाऱ्या दाईचा भावनिक अधिकार मानायला ती मुळीसुद्धा कचरत नाही. मग ती भले खालच्या जातीची आणि वेगळ्या धर्माची असो.

तुला वाटतं, गोरा, पैशांनं तू तिचं ऋण फेडून टाकशील, म्हणून?... तिच्या नजरेला तू पडला नाहीस तर मरेल ती बिचारी.[१३]

ब्राह्मण घरातले सोवळ्याचे कर्मठ रीतिरिवाज ती पाळत नसल्याचा आरोप गोरा तिच्यावर करतो. तेव्हा ती, ब्राह्मणी रूढींच्या बेड्या तोडायचे आपण कसे आणि किती प्रयत्न केले, ते सांगते. रूढीग्रस्ततेतून बाहेर पडायला तिच्या नवऱ्यानं तिला प्रोत्साहन दिलं होतं, ते त्याचे हेतू सफल होण्यासाठी एका ब्राह्मण कर्मचाऱ्याची पत्नी, आपल्या नवऱ्याला कामकाजासाठी जिथेजिथे वेगवेगळ्या गावी जावं लागतं तिथे तिथे त्याच्या सोबत जाते, इतकी ती सुधारक आहे, या गोष्टीवर ब्रिटिश मालक इतके खूश होते की त्यांनी तिच्या नवऱ्याला बढती दिली आणि इनामही. आता त्याची पुरेशी बेगमी झाल्यामुळे त्यानं नोकरी सोडली आणि तो अधिकच आक्रमकपणे, आपल्या पारंपरिक चाकोरीतल्या ब्राह्मणी कर्मकांडात गुंतला. हे सगळं ओळखण्याइतकी आनंदमयी चाणाक्ष होती. आनंदमयीनं एका तत्त्वनिष्ठेनं रूढीग्रस्त परंपरेचा त्याग केला होता. तिचा नवरा भले ती परंपरा पुन्हा आपलीशी करो. ती पुढे म्हणते.

मी तसं करू शकणार नाही. सात पिढ्यांपासूनची माझी रूढीग्रस्तता एक एक करून उखडली गेली आहे, ती परत आणू म्हटल्यानं येईल परत?[१४]

ही ती आई, जैविक सचोटी असलेली व्यक्ती, जिच्यासाठी मातृत्वाचा अनुभव ही सामावून घेण्याची महत्त्वाची वैयक्तिक निवड होती, तिच्यामुळेच ती धर्म-वंश-जात-वर्ग निरपेक्ष मानवता कवेत घेऊ शकली. कादंबरीच्या अखेरीला, गोरालासुद्धा हे समजणार आहे.

कादंबरीच्या सुरुवातीच्या प्रसंगाकडे वळू. आनंदमयीच्या स्वयंपाकघरात जेवायला विनयला प्रतिबंध केल्यावर तो घरी येतो. देशरक्षणाविषयी लिहिण्यात त्याचं लक्ष लागत नाही. त्याला गोरानं नुकतंच आनंदमयीच्या खोलीतून जबरदस्तीनं बाहेर काढलेलं असतं. त्या खोलीचेच विचार आपल्या मनात सारखे घोळतायत, असं त्याच्या लक्षात येतं. आणि एका साक्षात्कारी क्षणी आनंदमयीच्या खोलीलाच प्रतीकात्मक अर्थ प्राप्त होऊन ती स्वतःच्या मातृभूमीशी समकक्ष बनते. तो भाग आपण पहायलाच हवा:

'पोंखो' काम असलेली चकमकीत फरशी, स्वच्छ ठेवल्यामुळे चमकल्येय; शुभ्र हंसाच्या पंखासारखीच स्वच्छ आणि मुलायम चादर घातलेला लाकडी पलंग एका बाजूला. त्याच्याकडेला स्टूल, त्यावर जवसाच्या तेलाचा तेवता दिवा. वेगवेगळ्या रंगांच्या दोऱ्यांनी *'कंथा'* [जुन्या कपड्यांपासून करायचा पलंगपोस] भरतकाम करणारी, दिव्यावर ओणवलेली माँ, बंगालीत सारखी बडबड करणारी बोलघेवडी लछमिया, माँचं तिच्याकडे जेमतेमच लक्ष आहे. ती उदास असते तेव्हा स्वतः या कलाकुसरीत गाडून घेते. कामात तल्लीन झालेल्या तिच्या शांत चेहऱ्यावर विनय आपली अंतर्दृष्टी वळवतो आणि स्वतःशीच म्हणतो, 'या चेहऱ्यावरचं हे सात्विक तेज मला माझ्या मानसिक खळबळीपासून वाचवो. *हा चेहरा माझ्या मातृभूमीची प्रतिमा बनो, माझ्या कर्तव्याला प्रेरणा देवो आणि त्यात दृढ राहण्यासाठी मदत करो.* त्यानं मनातल्या मनातच तिला 'आई' अशी हाक मारली आणि म्हणाला, 'तुझं अन्न हे माझं अमृत नव्हे असं मी कोणत्याही पोथ्यापुराणांना सिद्ध करू देणार नाही.'१५

समाजाचं रूप अधिक समावेशक करण्यासाठी, हिंदू ब्राह्मणी रूढीवादाचे निर्बंध जाणीवपूर्वक ओलांडणारी म्हणून आनंदमयीच्या प्रतिमात्मक अर्थाकडे रवींद्रनाथ पूर्ण कादंबरीभर संकेत करतात. पारंपरिक हिंदूच्या वेषातील गोरालासुद्धा कादंबरीत अगदी सुरुवातीलाच हे जाणवलेलं आहे की त्याचे खरे बंध आपल्या कर्मठ बांधीलकी असलेल्या वडिलांशी नाहीत, त्यांच्या सोवळ्याच्या कल्पना गोरासकट कित्येकांना त्यांच्या स्पृश्यास्पृश्यतेच्या क्षेत्राच्या बाहेर ठेवतात. उलट, त्याचं बंध आहेत ते कर्मठ रूढींविरुद्ध बंड करणाऱ्या आपल्या आईशी. भले त्यानं तिच्या निर्बंध न मानण्यावर टीका केलेली असली तरी. पण जवळिकीच्या या मुक्कामावर पोचायला गोराला खूप वेळ लागतो.

आनंदमयीचं तेजस्वी व्यक्तिमत्त्व ओळखणारा विनय हा पहिला. आणि तोच, तथाकथित सुशिक्षित आणि सत्ताधारी हिंदूदेखील आपल्या स्त्रीवर्गाला देत असलेल्या संवेदनारहित वागणुकीला वाचा फोडतो:

आपल्या स्त्रियांना आपण आदरानं वागवावं असं मानतो–त्यांना लक्ष्मी किंवा देवता म्हणतो–आपल्या देशाला आपण 'मातृभूमी' म्हणतो, पण त्या स्त्री प्रतिमेचा उत्सव आपण आपल्या देशातल्या खऱ्याखुऱ्या स्त्रियांमध्ये ओळखला नाही–स्त्रियांकडे जर आपण पूर्ण, प्रगल्भ, उत्साही आणि बुद्धिवैभव असणाऱ्या अशा, कर्तव्याच्या जाणिवेचं सामर्थ्य आणि आवाका असलेल्या या दृष्टीने पाहिलं नाही–आपल्याच घरांमध्ये आपण दुर्बलता, संकुचितता आणि अप्रगल्भता पाहात राहिलो–तर मग त्या राष्ट्राची आपल्या नजरेतली प्रतिमासुद्धा आपल्या मनात तेजस्वी रूप धारण करणार नाही.१६

कादंबरीचं कथानक पुढे जातं तेव्हा आपल्याला दिसतं की या वेगळी मतं असलेल्या, अ-पारंपरिक आईनं–आनंदमयीनं–ललिता आणि सुचरिता या दोन समर्थ, तत्त्वनिष्ठ तरुणींची कर्तबगारी ओळखण्याची क्षमता दाखवलेली आहे. रूढीपरंपरांच्या चाकोरीतच राहणारी आई आणि आईसारखा सांभाळ करणारी वरदसुंदरी आणि हरिमोहिनी या दोघी, त्यांच्या मुलींच्या आत्यंतिक गरजेच्या वेळी त्यांच्या पाठीशी उभ्या राहू शकलेल्या नाहीत. महत्त्वाकांक्षी, संकुचित वृत्तीची, ब्राह्मो वरदसुंदरी ही ललिताची आई, आणि कर्मकांडात रुजलेली, ऱ्हस्वदृष्टीची आणि हलक्या मनाची लोभी हिंदू स्त्री ही सुचरिताची आत्या–आपल्या स्वदेश कल्पनेत देशातील स्त्रियांना अंतर्भूत करायला आपण विसरलो हे लक्षात आल्यावर गोराला आपल्या स्वदेश कल्पनेची मर्यादा जाणवते. आणि तेव्हा, आनंदमयीचं जे स्वीकाराचं, समावेशनाचं तेज आहे ते नकळतपणे गोराच्या लक्षात येतं.

कादंबरीच्या शेवटच्या प्रसंगात कथानकाची उकल होताना, आनंदमयी जेव्हा गोराला त्याच्या जन्माबद्दलचं सत्य उघड करून सांगते आणि त्याचं मूळ परकीय असल्याचं सांगते तेव्हा गोरा आनंदमयीला विचारतो, 'तू माझी आई नाहीस का?' ती उत्तर देते, 'माझ्या निपुत्रिक स्वच्छा तू मुलगा आहेस. माझ्या पोटच्या मुलापेक्षा तू मला मोलाचा आहेस.' मग ती सांगते की त्याला गमावण्याच्या भीतिपोटी तिनं त्याच्या जन्माची खरी हकीकत त्याला कळू दिली नव्हती. यावर उत्तरादाखल गोरा तिला फक्त 'आई!' अशी हाक मारतो. त्याक्षणी आनंदमयीचा नेहमीचा संयमाचा बांध फुटून तिच्या डोळ्यात अश्रू येतात. आपल्या जन्माबद्दलचं सत्य कळल्यावर मात्र गोराला मोकळं झाल्यासारखं वाटतं. तो परेशबाबू आणि सुचरिता यांना भेटायला जातो आणि जाहीर करतो:

आज मी खरा भारतीय आहे. हिंदू, मुस्लिम किंवा ख्रिश्चन यांच्याबद्दल माझ्या मनात अजिबात संघर्ष नाही. आज भारतातल्या सगळ्या जाती या माझ्या जाती

आहेत, सगळ्यांचं अन्न ते माझं अन्न... एवढे दिवस मी माझ्यात एक अदृश्य अडसर घेऊन वावरत होतो—तो मला काही केल्या ओलांडताच येत नव्हता. म्हणून माझ्यात एक रिकामेपणा होता, तो सुंदर करायला मी तो कलाकुसर करून भरून काढायचा प्रयत्न करत होतो... आज मी वाचलो, परेशबाबू, तो सुंदर करायच्या व्यर्थ प्रयत्नांतून सुटल्यामुळे.[१७]

भारताच्या सुखकारक मनोराज्यातल्या मातेच्या जिला कुठल्याही कर्मकांडाचा विटाळ झालेला नाही अशा मातेच्या प्रतिमेकडे येत तो पुढे म्हणतो:

आज मी इतका शुचिर्भूत झालेलो आहे की अगदी चांडाळाच्या घरी मी गेलो तरी मी अपवित्र होईन ही भीती मला उरलेली नाही. परेशबाबू, आज सकाळी, माझ्या मनाची कवाडं उघडून, भारताच्या कुशीत माझा जन्म झालेला आहे. आईची कूस काय असते याचा मला पूर्ण साक्षात्कार झाला.[१८]

बंधनांचं उल्लंघन करणारी, अनुकरणीय माता अशा आनंदमयीकडून गोरा खऱ्या भारताकडे आला, संपूर्ण कादंबरीभर तो ज्याच्या शोधात होता त्या त्याच्या स्वदेशाकडे. तो परेशबाबूंना असं म्हणतो:

मला अशा एका देवाचा मंत्र द्या, जो सर्वांचा देव आहे: हिंदू, मुसलमान, ख्रिश्चन आणि ब्राह्मो—ज्याचं दार कोणत्याही समाजाला किंवा व्यक्तीला बंद नाही — फक्त एकट्या हिंदूंचं नव्हे तर सर्व भारताचा आहे.[१९]

कादंबरीच्या समारोपात्मक परिशिष्टात गोरा त्याच्या स्वदेशाचा अर्थ प्रचीतीतून जी आई त्याला कळली त्यातून लावतो, संस्थात्मक चित्रणातून नव्हे:

माँ, तू आहेस माझी. ज्या आईला मी शोधत होतो ती माझ्या घरातच बसलेली होती. तुला जात नाही, सोवळं ओवळं नाही, तिरस्कार नाही; तू कल्याणाचं प्रतीक आहेस. तू माझं भारतवर्ष आहेस.[२०]

एकोणिसाव्या शतकाची अखेरची पंचवीस वर्षं आणि स्वदेशी चळवळीची विसाव्या शतकाच्या सुरुवातीची वर्षं या काळात संस्थात्मक, एकसत्तीकरण झालेली माता ब्राह्मणी हिंदू राष्ट्रवादात गौरवली गेली. तिच्या जागी रवींद्रनाथांनी मातृत्वाची प्रचीती घेतलेल्या मातेची—जैविक मातेपेक्षासुद्धा अधिक तत्त्वनिष्ठ—अनेक तत्त्ववादाची कृतिशील प्रतिष्ठापना केली. राष्ट्र नव्हे, तर देश, माता/भूमी म्हणजे संवेदनांची स्पंदनं असणारा मनुष्यप्राणी; निष्क्रिय, दैवी आणि दैवतीकरण झालेली देवता नव्हे, हा या शब्दांचा अर्थ त्यात अभिप्रेत आहे.

पाश्चात्त्य देशांतली आणि जगाच्या इतर भागातली स्त्रीवादी चळवळ, स्त्रियांचं कर्तेपण तसंच त्यांचं बळी पडणं याच्या नव्यानं आलेल्या जाणिवेवर उभारली गेली आहे. स्त्रियांची सर्जक ऊर्जा हे त्यांच्या कर्तेपणाचं गमक मानलं गेलं. विशेषतः, मातृत्व

या मुख्य सबबीखाली स्त्रियांना पितृसत्तेनं चार भिंतीच्या क्षेत्रात डांबलं अर्थातच, कलावंत म्हणून आपल्या सर्जकतेचा आविष्कार करण्याच्या किमान संधीही त्यांना नाकारल्या गेल्या. मातांच्या या किमान संधीही त्यांना नाकारल्या गेल्या. मातांच्या या दडपलेल्या सर्जकतेला वाचा फोडली ती अॅफ्रो-अमेरिकन लेखिका अॅलिस वॉकर यांनी, 'इन सर्च ऑफ अवर मदर्स गार्डन्स' या प्रसिद्ध निबंधात. व्हर्जिनिया वुल्फ यांच्या 'अ रूम ऑफ वन्स ओन'यावर अॅलिस वॉकर आपली भूमिका घेतात आणि त्यावर अॅफ्रो-अमेरिकन स्त्रियांच्या जीवनाची उत्कृष्ट उभारणी करतात. त्यांच्या वर्ण आणि सर्जकतेसहित हे कलम त्यांनी केलं आहे:

> अत्यंत प्रतिभाशाली व्यक्तिमत्त्वं असलेल्या स्त्रियासुद्धा असणारच, जशा त्या [गुलम आणि शेतमजूर यांच्या बायका आणि मुलींमध्येही] असणार. [एखादी झोरा हर्स्टन किंवा एखादा रिचर्ड राइट] वरचेवर आवेशाने पुकारतो आणि आपण असल्याचं सिद्ध करतो... मात्र, जेव्हा आपण एखाद्या चेटकिणीला दडपून टाकल्याबद्दल, भुतांनी [किंवा 'संतत्वा'ने] पछाडलेल्या स्त्रियांबद्दल, औषधी वनस्पती विकणाऱ्या शहाण्या बायांबद्दल [आपल्या कंदमुळं काढणाऱ्यांबद्दल] किंवा अगदी *आई* असलेल्या एखाद्या *अत्यंत विलक्षण* माणसाबद्दल वाचतो तेव्हा मला वाटतं आपण एका हरवलेल्या कादंबरीकाराच्या, एका दडपलेल्या कवीच्या, एखाद्या मूक आणि कुख्यात जेन ऑस्टिनच्या मागावर असतो. स्वतःची नाममुद्रा न उमटवता जिनं इतक्या कविता लिहिल्या ती अनामिक बरेचदा स्त्रीच होती हे ओळखण्याचं धाडस नक्कीच मी करते.[२१]

विशेष लक्षात घेण्यासारखी गोष्ट म्हणजे, कवयित्रींच्या अनामिकत्वाचा व्हर्जिनिया वुल्फ यांचा मुद्दा अॅलिस यांनी आधीच लक्षात घेतलेला दिसतो. कारण, स्मिथसोनियनमध्ये जपून ठेवलेल्या एका गोधडीबद्दलचं वर्णन असं आहे, हा एका कृष्णवर्णीय गुलाम स्त्रीचा कलात्मक आविष्कार असून, निर्मितीची सामग्री म्हणून फक्त चिंध्या, तुकडेच तिला मिळू शकत होते, त्यातून तिनं बनवलेली ही गोधडी 'यासम हीच आहे, जगात अन्यत्र कुठेही अशी आढळणार नाही.'[२२]

> गोधडीच्या खाली जो मजकूर मी पाहिला त्यात म्हटलं होतं की, शंभर वर्षांपूर्वी, अलाबामा मधल्या एका अनामिक कृष्णवर्णीय स्त्रीनं ती केलेली आहे.[२३]

अॅलिस वॉकर बोलूनचालून असामान्य प्रतिभावंत साहित्यिका, त्यांना या कुलपरंपरेचं चटकन् आकलन झालं.

> अलाबामामधली ही 'अनामिका' कृष्णवर्णीय स्त्री कोण हे आपण शोधू शकतो तर ती आपल्या कोणाची तरी आजीच असू शकेल—जी सामग्री तिला परवडत होती आणि समाजातल्या तिच्या स्थानामुळे जे माध्यम तिला वापरायची मुभा होती, फक्त त्यातूनच तिनं तिची मुद्रा उमटवली आहे.[२४]

आपल्या आयांच्या बागांचा शोध घेतला तर आपल्याला नवनिर्मितीचा समृद्ध मातृक वारसा मिळू शकेल. आतापर्यंत तो नजरेआड केला गेलेला होता. कारण पितृसत्ताक समाजव्यवस्थेचा वैचारिक रचनाबंध, म्हणजेच श्रमाची लिंगभावात्मक विभागणी ऑलिस वॉकर मोठ्या निश्चयानं सांगतात, आणि ते विश्वास ठेवण्यासारखं आहे की,

आणि म्हणून आपल्या आयांनी आणि आज्यांनी बहुतेक वेळा, अनामिक राहून, ती निर्मितिक्षम ठिणगी, एक बीज आपल्या हवाली केलं. त्याचं फूल झालेलं दिसण्याची त्यांना आशा नव्हती, किंवा बंद केलेलं पत्र, जे त्या वाचू शकत नव्हत्या. २५

मेरी जॅकोबस ज्याला 'मातृक कल्पित' म्हणतात ते कलावंतांमध्ये, विशेषतः स्त्रियांमध्ये, विविध रूपांत दिसून येतं. पाश्चिमात्य देशांत ते स्त्रीवादी विचारसरणीत किंवा मनोविश्लेषण, साहित्य आणि कला यांच्यात त्याचा ठळक आविष्कार दिसतो. म्हणूनच, मेरी जॅकोबस यांच्या 'मातृक कल्पित' वरील लेख संग्रहाला *फर्स्ट थिंग्ज* असं नाव दिलेलं आहे. २६ श्रमामध्ये आणि सर्वसाधारणपणे सामाजिक पुनरुत्पादनात स्त्रियांचं स्थान याविषयी बोलताना स्त्रीवाद्यांना जसा मार्क्स विचारात घ्यावा लागतो, त्याचप्रमाणे त्यांना फ्रॉइडप्रणीत मनोविश्लेषण आणि त्यावरील अनेक टीकांना भिडावं लागतं. फ्रॉइडच्या आई ही प्री-इडिपल (इडिपस-पूर्व) म्हणून सोडून देण्याला स्त्रीवाद्यांच्या फळीकडून विरोध झाला. मेरी जॅकोबस हे टोकदारपणे मांडतात:

फ्रॉइड सिद्धान्ताला स्त्रीत्व संदर्भात एक 'ब्लाइंड स्पॉट' असल्याचं बरेचदा म्हटलं जातं. फ्रॉइडच्या मातेच्या विनियोजनातील 'ब्लाइंड स्पॉट' आहे, इडिपल अंधत्व. २७

एकोणिसाव्या शतकातील पितृसत्तेने ग्रीक पुराणकथा, मिथकांचा जो अर्थ लावला त्याउलट, ॲड्रियन रिच इल्युसिसच्या रहस्याविषयी (Mystery of Eleusis) बोलतात. डिमिटरची मुलगी पर्सेफोन, तिला प्लुटो पळवतो, त्यामुळे डिमिटर आणि पर्सेफोनचा वियोग होतो, अखेर त्या दोघींचं मीलन होतं तेव्हा पृथ्वीवर नऊ महिने शेतीभाती मिळते. फ्रॉइड सिद्धान्तानुसार फेथा (Fetha) च्या नियमांमुळेच फक्त, पुरुषांना संस्कृतीच्या जगात पाऊल टाकणं शक्य होतं. हे नियम म्हणजे, मानवी संस्कृतीच्या प्राचीनतम कालखंडातील स्त्रीफलनक्षमतेची पूजा उलटवून टाकण्याचा उघड प्रयत्न आहे.

जगातल्या बहुतेक सर्व संस्कृतींमध्ये मातृत्वाचं स्तवन, त्याचा उत्सव झालेला आहे. भारतीय संस्कृतीही त्याला अपवाद नाही. मोहेंजोदडो आणि हडप्पा या आर्यपूर्व संस्कृतीतल्या उत्खननात मिळालेले सर्वांत प्राचीन अवशेष हे या मातृसंप्रदायाची साक्ष आहेत. सुफलनाचं तत्त्व साकार करण्यासाठी मातेला स्थान देणं हा मानवजातिसातत्य दर्शवण्याचा सर्वांत जुना पुरावा आहे. नुसत्या जन्म देण्याच्या नव्हे

तर संगोपनाच्या प्रक्रियेमुळे, मातेचं मूल्य ओळखणं हे मनुष्यजातीचं आवश्यक कर्तव्य ठरतं.

'दि क्रिएशन ऑफ पॅट्रिआर्की'या आपल्या मौलिक संशोधनपर कृतीत गेर्डा लेर्नरने पितृसत्तेच्या उदयपर्वातल्या मातेच्या विविध पैलूंविषयी अनेक मौलिक मर्मदृष्टी बहाल केल्या आहेत.^{२८} पितृसत्तेच्या उदयाचा मागोवा घेणारा गेर्डा लेर्नरचा प्रवास, मातृत्वाला कोणत्या विलक्षण वळणांवर स्थान देता येईल याची मर्मदृष्टी देतो. त्यांनी जे म्हटलंय की हा जगातला सर्वांत जुना नातेसंबंध आहे, ते निर्विवाद सत्य आहे. आई आणि मूल या अगदी मूलभूत द्वयाविषयी लेर्नर बोलतात.^{२९} श्रमाच्या लैंगिक विभागणीचा उदय होण्यात मातृत्व आणि जन्म देणं केंद्रस्थानी आहेत, हे लेर्नर यांनी त्यांच्या मार्मिक विश्लेषणातून दाखवून दिलं आहे.

स्त्रियांना जे संगोपनकार्य करावं लागतं त्या गरजांमधून उद्भवणाऱ्या श्रमाच्या ठळक लैंगिक विभागणीशी प्रत्येक समाज आपापल्या परीने जुळवून घेत असतो; याविषयी लेर्नर प्रागैतिहासाच्या अंधाऱ्या काळाचा मागोवा घेताना चर्चा करतात. पाश्चात्त्य देशात स्त्रीवादी विचारसरणी आणि कार्य ख्रिश्चन धर्माच्या नियंत्रणात राहिल्यामुळे लेर्नर यांनी आपला मोहरा निकट पूर्वेच्या (Near East) प्रागैतिहासिकतेकडे वळवला कदाचित स्वतःच्या इतिहासाचा भाग म्हणून त्यांचा हेतू पितृसत्तेच्या उदयाची ऐतिहासिक प्रक्रिया समजून घेणं हा होता. ही प्रक्रिया अडीच हजार वर्षं चाललेली होती आणि तीही 'प्राचीन निकटपूर्वे'च्या विविध भिन्न समाजांमध्ये वेगवेगळ्या गतीने, असं त्यांना आढळून आलं. इतर अभ्यासकांच्या मदतीने त्या, एंजल्सने दिलेलं आहे अशा उलथापालथ करून टाकणाऱ्या स्पष्टीकरणाच्या विरुद्ध, आपले मुद्दे मांडतात. 'माताहक्काच्या' पाडावाला एंजल्स 'स्त्रीलिंगी वर्गाचा जागतिक ऐतिहासिक पराभव' मानतात. लेर्नर यांचा विवादाचा मुद्दा असा,

> पुरुषांनी स्त्रियांच्या लैंगिक आणि प्रजोत्पादक क्षमतेचा वापर करून घेणं हे खाजगी मालमत्ता आणि वर्गसमाज आकाराला येण्या *पूर्वी*घडलेलं आहे. त्याचं वस्तूकरण होण्याची मुळं खरंतर खाजगी मालमत्तेच्या मुळाशी पोचतात.^{३०}

लेर्नर यांचा माझ्यावर विश्वास नाही. पण, श्रमाची (लेबर) लैंगिक विभागणी पक्की करण्यासाठी, संगोपनाच्या संदर्भातली स्त्रियांची कार्य ठरवण्याबाबतच्या व्यवहाराच्या विविध टप्प्यांचा मागोवा घेण्यात त्यांना रस आहे. यातला उपरोध असा की 'लेबर'चा अर्थ प्रसूती असाही होतो. गरोदरपण आणि संगोपन यांची स्त्रीवर झालेली सक्ती, ज्याला 'उत्पादक' असं म्हटलं गेलं त्या विश्वापासून स्त्रियांना निष्कासित करायला कारणीभूत ठरली. अशा प्रकारे प्रजोत्पादक श्रमाच्या क्षेत्रातील लैंगिक श्रमविभागणीतलं स्त्रियांचं स्थान, उत्पादक श्रमाच्या पुरुषक्षेत्रापेक्षा दुय्यम मानलं गेलं. त्याला मातृत्व कारणीभूत ठरलं.

पितृसत्तेच्या 'निर्मिती'वर लक्ष केंद्रित करताना लेर्नर यांनी सौदाव्यवहाराच्या विविध प्रकारांकडे लक्ष वेधलं आहे; जे वेगवेगळ्या समाजात तिथल्या दैनंदिन कामकाजाला अनुरूप होत गेले असतील. मनुष्यजातीची नवनिर्मिती, या नव्या पिढीचं अन्न आणि सुरक्षा यांचा समतोल आणि टिकाव साधणं यासाठी दैनंदिन कामकाज व्यवहारांचं संस्थाकरण झालं. त्यातून लैंगिक श्रमविभागणीच्या उतरंडीत हा तोल पुरुषाच्या बाजूने अधिक ढळला. उत्पादकतेच्या तुलनेत प्रजोत्पादकतेला 'कमी प्रतीचं मानण्या'मुळे पुरुष हा मानदंड होऊन बसलेल्या समाजात स्त्रीला परिघावर टाकण्याच्या वृत्तीला भक्कम पाया मिळाला. म्हणूनच सिमॉन द बोव्हा यांच्या मते स्त्रियांचं 'दुसरं लिंग'—सेकंड सेक्स—म्हणून नैसर्गिकीकरण झालं.[३१] एकंदर सामाजिकीकरणाच्या प्रक्रियेत स्त्रियांचा दर्जा खालावण्याचं मुख्य कारण म्हणून मातृत्व हे सुरुवातीच्या स्त्रीवादी विरोधाचं मुख्य लक्ष्य होतं. या अवनतीची जवळजवळ भरपाई म्हणून, बऱ्याच लवकर, आपल्या समाजाच्या वेगवेगळ्या टप्प्यांवर मातृत्वाचा प्रचंड गौरव केला गेला, असं ध्यानात येतं. अशी एक अत्यंत व्यामिश्र, अद्भुत गोष्ट म्हणजे जगभराच्या संस्कृतींमध्ये आढळणारं मातृदेवतांचं अस्तित्व.

मातृदेवता

मातृशक्तीला प्रचंड मान्यता होती हे अनेक जुन्या संस्कृतींमध्ये सुफलन देवांच्या छोट्या प्रतिमा आढळतात यावरून लक्षात येतं. बरेचदा या देवतांच्या प्रतिमांचा महान सर्जक तत्त्वांशी सहसंबंध होता. मानवजातीच्या सातत्याची हमी फक्त त्या तत्त्वातूनच मिळू शकत होती. नवाश्मयुगात आणि ताम्रपाषाण युगात मातृदेवतेला सर्वदूर आदराचं, पूज्य स्थान होतं याला खात्रीशीर बळकटी म्हणून 'दि गॉडेस' या अत्यंत महत्त्वाच्या प्रकरणात लेर्नर प्रचंड पुरातत्त्वीय सामग्रीचा संदर्भ देतात:

केवळ आग्नेय युरोप तल्याच एकंदर ३,००० स्थानांमध्ये मिळून मृत्तिका, संगमरवर, अस्थी, तांब आणि सोनं यांची लघुशिल्पं ३०,००० च्या आसपास आहेत.[३२]

इसवीसनपूर्व पाच हजार मधल्या व त्यानंतरच्या नवाश्म संस्कृतीत प्राचीन निकटपूर्वेच्या प्रदेशात कृषिसंस्कृतीचा उदय झाल्यावर भक्कमपणे स्थिरावलेल्या 'सुफलन संप्रदाया'बद्दल (फर्टिलिटी कल्ट) बोलताना लेर्नर, ई. ओ. जेम्स यांचं लेखन उद्धृत करतात.

स्त्रीमूर्ती घडवण्यासाठी 'सुफलन संप्रदायाने' (फर्टिलिटी कल्ट) चालना दिली. या सर्व मूर्तींमध्ये वक्षस्थळं, नाभी आणि योनी यांच्यावर भर होता. या सर्व उकिडव्या बसलेल्या अवस्थेमध्ये होत्या, या प्रदेशात प्रसूतीसमयी शरीराची स्थिती हीच असते... गर्भवती, जन्म देणाऱ्या देवतांच्या प्रतिमा फक्त तुर्कीमध्येच आपल्याला आढळतात

असे नाही तर अशा प्रकारच्या मूर्ती रशियाच्या डॉन व्हॅलीमध्ये, इराकमध्ये, अनातोलिया, निनेवे, जेरिको आणि दक्षिण मेसोपोटेमियामध्येदेखील आढळतात.³³

सर्जक तत्त्व असणाऱ्या मातृदेवतेचं पाश्चात्त्य संस्कृतीचं वैशिष्ट्य असणाऱ्या एका सर्जक पुरुष देवतेच्या वर्चस्वात होणारं रूपांतरण, या गोष्टीचा उलगडा करणं सोपं नाही. या गोष्टीचा संबंध लेर्नर नव्यानं उदयाला येणाऱ्या समाजामधल्या बदलत्या सामाजिक संबंधांशी जोडतात. त्याची परिणती लिंगभेद करण्यात झाली. त्यांनी एक 'निरीक्षण करता येण्याजोगा नमुना' सुचवला आहे, तो असा:

आधी त्या मातृदेवता मूर्तीला खालच्या वर्गात ढकलायचं आणि नंतर तिचा पुरुष सहचर/पुत्र याला वर चढवून पुढे त्याला धुरिणत्व देणं, मग त्याचं वरुण देव (Storm god) सह पुरुष निर्माता-देवामध्ये एकरूप होणं, जो सर्व देव आणि देवतांच्या मेळाव्याच्या शिरोभागी असतो. जिथे जिथे म्हणून असे बदल झालेले आहेत तिथे तिथे निर्मिती आणि सुफलनाची शक्ती देवीकडून देवाकडे स्थलांतरित करण्यात आलेली आहे.³⁴

पाश्चात्त्य संस्कृतीच्या पूर्वेतिहासाकडून वर आपण आपल्याच संस्कृतीकडे लक्ष वळवल्यानंतर मातृदेवीच्या अस्तित्वाची जिवंत प्रचिती आपल्याला आजसुद्धा येते. मात्र आजचं हे अस्तित्व गौरवशाली प्राचीन काळापर्यंत मागे जातं. सुकुमारी भट्टाचारी यांच्या *लिजंड्स ऑफ देवी* या पुस्तकाच्या नेमक्या आणि नेटक्या प्रस्तावनेची सुरुवातच अशी आहे:

भारतातील देवीपूजा सिंधुसंस्कृतीइतकी प्राचीन आहे. आर्य या भूमीवर स्थिरावल्यावर तिचा विस्तार झाला आणि अनेक गुंतागुंतीच्या विधींची तिला जोड मिळाली.³⁵

भटके आर्य गंगेच्या सुपीक खोऱ्यात जमिनीची मशागत करून पीक घेऊ लागले आणि स्थिरावले तेव्हा आपल्याला सुरक्षितता आणि सुबत्ता देणाऱ्या पृथ्वीमातेची पूजा ते करू लागले. पृथ्वी किंवा भूमीचं पहिलं स्तुतिपर वर्णन आढळलं ते *अथर्ववेदात.* भट्टाचारजी त्याचा निर्देश करतात:

ती सर्व काही धारण करते. सर्व मौल्यवान वस्तूंचं आगर आहे—सुवर्णस्तनी असून ती दृढ आहे, सर्व चलवस्तूंचं विश्रामस्थान आहे. आम्ही तिचं मधासाठी दोहन करू, ती आपल्यावर ऐश्वर्याचा अभिषेक करो. ही भूमी, माझी माता, मला, तिच्या या पुत्राला दूध देवो... ही दृढ भूमी, ही इंद्ररक्षित पृथ्वी—माझं वास्तव्य इथे पीडारहित, अदंडित, अक्षत असो... द्विपाद आणि चतुष्पादांना ती आश्रय देते... हे पृथ्वी, तुझ्यातून कोणता सुगंध दरवळतो, जो वनस्पतींमध्ये तसेच जलामध्येही असतो.³⁶

लेर्नर यांनी ज्याचा उल्लेख केला त्या पर्जन्य/वादळ वरुण देवाचं वर्चस्व इथे आधीच स्थापन झालेलं आहे हे आपण पाहिलं, पण ती पुत्राचं भरणपोषण करणाऱ्या जीवनदायी रसाचं निधान आहेच. ही मातृदेवी पितृसत्तेला सामावून घेणारी झाली आहे. भट्टाचारजी ज्याचा निर्देश करतात त्या पुढच्या विरोधाभासाचं हे सूचक आहे—मातेला कर्तेपणाची शक्ती असलेल्या देवीच्या मिथक पातळीवर नेणं आणि प्रत्यक्ष जीवनात मातांची निष्क्रिय सोशिकता. ब्राह्मणी धर्मशास्त्रातल्या विधिनिषेधात ते व्यक्त झालेलं आहे. भट्टाचारजी स्पष्टपणे हे दाखवून देतात की,

> या दोन माता एकमेकींपासून परस्परविरुद्ध दिशांना आहेत. मानवी माता घराच्या काटेकोरपणे आखून दिलेल्या सीमेत बद्ध आहे, आपल्या अपत्याच्या भल्यासाठीसुद्धा स्वतःची इच्छा ठासून सांगण्याइतका अवकाश तिला नाही... दुसरीकडे दैवी मातेची इच्छा ही वैश्विक पातळीवर निर्मितीशील आहे. मातृदेवतेला तिची कार्य पार पाडताना दुःखाचा लवलेशही नसतो, असतो तो दैवी आनंद, मानवी मातेच्या मातृत्वाची सुरुवात आणि शेवट दुःखात, वेदनेत असतो... जेव्हा तिचं तान्हं बाळ तिच्यावर पूर्णपणे विसंबून असतं तेवढ्या काही महिन्यांच्या काळापुरताच तिला मातृत्वाचा निखळ आनंद लाभतो. पण लवकरच, किंबहुना फारच लवकर, हा तात्पुरता विसावा संपतो आणि मातृत्वाची आभा हळूहळू पण निश्चितपणे ओसरते.[३७]

भारताबद्दलची एक अत्यंत रोचक गोष्ट अशी की भारतीय समाजाच्या वेगवेगळ्या स्तरांमध्ये मातृदेवतेच्या पूजेचा अखंडित इतिहास आहे.[३८] मातृदेवतेची पूजा आपल्या समाजाच्या वेगवेगळ्या स्तरात भिनलेली असली तरी या मिथकाने स्वतःला आपल्या समाजातल्या सत्ताधारी असलेल्यांच्या ताब्यात जाऊ दिले आहे, या प्रक्रियेचा अभ्यास व्हायला हवा. भारतातल्या 'लहान परंपरां'मध्ये मातृदेवतांचं तुरळक अस्तित्व आहे. ते आर्यपूर्व काळातल्या आदिवासींपर्यंत मागे जाऊ शकतं. साथीचे रोग, आजार, दुष्काळ इत्यादींवर या बहुतेक सगळ्या देवींचा अधिकार चालतो. मातृत्वाच्या अधिक श्रेष्ठ ब्राह्मणी आदर्शांनी त्यांनाही हळूहळू आपलंसं करून घेतलं आहे. ज्या पितृसत्तेचं सर्व साधनसामग्रीवर, त्यातही स्त्रियांच्या लैंगिकतेवर पूर्ण नियंत्रण असतं त्यापुढे नमणारे हे आदर्श आहेत. मातृत्वाभोवती विचारप्रणालीचं एक धूसर आवरण निर्माण करून पुरुषतत्त्वावर पूर्ण नियंत्रण असल्याचं चित्र उभं करत मातृदेवतांना उच्च स्थानी विराजमान केलं जातं, उदाहरणार्थ, महिषासुराविरुद्धची देवीची लढाई लढण्यासाठी या पुरुष देवांकडून दुर्गादेवीला शस्त्रं बहाल केली जातात.

१. Geoffrey Chaucer, 'The Wife of Bath's Prologue', Canterbury Tales, I. 692, in The Riverside Chaucer, Larry D. Benson, general ed (Oxford: Oxford University Press, 2008): 114.

२. John Berger, Ways of Seeing (London: B.B.C. and Penguin Books, 1972).

३. Sibaji Bandyopadhyay, 'The Contemporary Popular Bengali Fiction', in Indian Women: Myth and Reality, edited by Jasodhara Bagchi (Hyderabad: Sangam Books, 1997): 135.

४. Simone de Beauvoir (1949/1989). The Second Sex. Translated and edited by H. M. Parshley; Introduction to the Vintage edition by Deirdre Bair (New York: Vintage Books): 255.

५. Uma Chakravarti, Gendering Caste Through a Feminist Lens (Kolkata: Stree, 2001): 31–32.

६. Maithreyi Krishnaraj, 'Motherhood Power and Powerlessness', in J. Bagchi, ed, Indian Women: Myth and Reality: 34–43.

७. Adrienne Rich, Of Woman Born: Motherhood as Experience and Institution (London: Virago, 1977).

८. Himani Bannerji, 'Re-generation: Mothers and Daughters in Bengali Literary Space', in Literature and Gender: Essays for Jasodhara Bagchi, edited by Supriya Chaudhuri and Sajni Mukherjee (Hyderabad: Orient Longman: 2002): 187–88.

९. Jasodhara Bagchi, 'Matriliny within Patriliny' in A Space of Her Own, edited by Leela Gulati and Jasodhara Bagchi (New Delhi: SAGE, 2005): 223–36.

१०. रवींद्रनाथ टागोरांच्या गोरा या संहितेचे सर्व पृष्ठ संदर्भ Rabindra-Rachanabali, vol. 6 (Calcutta: Visva-Bharati, Aswin 1363 (1957), first published Sravan 1347 (1940); रवींद्रनाथांच्या सर्व रचनांचे अनुवाद यशोधरा बागची यांनी केलेले आहेत; काही अनुवादित उतारे पुढील लेखमध्येही येतात: Jasodhara Bagchi, 'Reading Mother/Reading Swadesh: The Case of Rabindranath's Gora'. Rabindranath and the Nation, edited by Swati Ganguly and Abhijit Sen (Kolkata: Punascha, in association with Visva-Bharati, 2011): 205–19.

११. Tagore, Rabindra Rachanabali, vol 6: 126; translated in Bagchi, Reading Mother: 214.

१२. तत्रैव.

१३. तत्रैव.

१४. Tagore, Rabindra Rachanabali, vol 6: 26 Rabindra Rachanabali, vol 6: 126–27; translated in Bagchi, Reading Mother: 215.

१५. Tagore, *Rabindra Rachanabali*, vol 6: 249; translated in Bagchi, *Reading Mother*: 215.

१६. Tagore, *Rabindra Rachanabali*, vol 6: 275; translated in Bagchi, *Reading Mother*: 216.

१७. Tagore, *Rabindra Rachanabali*, vol 6: 474; translated in Bagchi, *Reading Mother*: 217.

१८. Tagore, *Rabindra Rachanabali*, vol 6: 566; translated in Bagchi, *Reading Mother*: 217.

१९. Tagore, *Rabindra Rachanabali*, vol 6: 570; translated in Bagchi, *Reading Mother*: 217.

२०. Tagore, *Rabindra Rachanabali*, vol 6: 571; translated in Bagchi, *Reading Mother*: 217.

२१. Alice Walker, *In Search of Our Mothers' Gardens: Womanist Prose* (New York: The Women's Press, 1983): 239–40. तिरपा ठसा माझा.

२२. तत्रैव: २३९.

२३. तत्रैव.

२४. तत्रैव.

२५. तत्रैव: २४०.

२६. Mary Jacobus, *First Things*: *The Maternal Imaginary in Literature, Art, and Psychoanalysis*. (New York: Routledge, 1995).

२७. Mary Jacobus, *First Things*: 1.

२८. Gerda Lerner, *The Creation of Patriarchy* (New York: Oxford University Press, 1986).

२९. तत्रैव: ३८.

३०. तत्रैव: ८.

३१. Simone de Beauvoir, *The Second Sex*.

३२. Lerner, *Creation of Patriarchy*: 145.

३३. तत्रैव: १४६–४७.

३४. तत्रैव: १४५.

३५. Sukumari Bhattacharji, *The Legends of Devi* (Calcutta, Orient Longman, 1998): ix.

३६. तत्रैव: तिरपा ठसा माझा.

३७. Sukumari Bhattacharji, 'Motherhood in Ancient India', in *Motherhood in India,* edited by Maithreyi Krishnaraj (New Delhi: Routledge, 2010): 65.

३८. Jasodhara Bagchi, 'Representing Nationalism: Ideology of Motherhood in Colonial Bengal', Krishnaraj, ed, *Motherhood in India:* 158–84.

३

राष्ट्रवाद आणि राष्ट्र उभारणी

वासाहतिक बंगालमध्ये म्हणजेच पर्यायाने वासाहतिक भारतात मातृदेवता ही मातृभूमीचं प्रतीक बनली. वासाहतिक सत्तेला प्रतिकार करणाऱ्या राष्ट्रवाद्यांची– मातृदेवतेच्या/मातृभूमीच्या पुत्रांची/भक्तांची मनोवस्था विकल झाली होती. तिला चेतना देण्यासाठी मातृदेवता परंपरेचं पुनरुत्थान हा अत्यंत परिणामकारक आधार ठरला.

राष्ट्रवाद

इसवी सनाच्या पाचव्या-सहाव्या शतकातल्या एका संस्कृत ग्रंथात 'भारतमाता' असा भारताच्या अधिष्ठात्री देवतेचा उल्लेख आहे: 'तिच्या उत्तरेला हिमालय, दक्षिणेला कन्याकुमारी सदैव असतात. या महान शक्तीची पूजा केल्याने माणूस पुनर्जन्मातून मुक्त होतो *(समविधान ब्रह्मन).'*१

त्या मूळ प्रतिमेतील अनेकतत्त्ववाद व समावेशकता काहीही असो, बंगालमधील १९ व्या शतकातील उच्चभ्रू हिंदू पुरुषवर्गाला या प्रतिमेने हिंदू ब्राह्मणी पितृसत्ताक व्यवस्थेचे वैशिष्ट्य असा सनातनीपणा दृढ करायला मदत केली. वासाहतिक सत्ता आणि त्यांनी चालवलेली संपत्तीची लूट यांना आव्हान म्हणून उभ्या राहिलेल्या नव्या राजकीय क्षेत्रात ती सहजच सामावली गेली. मातृत्वाच्या या सांकेतिक चिन्हातली स्त्रीगुणी शक्ती ही प्रतिमा पूर्णपणे ब्राह्मणी कुटुंबाच्या धर्तीवरची आहे. तिथे सर्व संपत्तीस्रोत आणि त्याचं नियंत्रण पुरुषाच्या हाती असतं, ज्यामुळे ती आपल्या दैत्यशत्रूचं निर्दालन करू शकेल. गीतं आणि लोकप्रिय सादरीकरणांमधून दाखवल्याप्रमाणे ही माता ही पुत्रांची माता आहे. तिची शक्ती म्हणजे पुत्रांवरच्या नामर्दपणाच्या आरोपाची भरपाई आहे, हे आपण पाहणार आहोतच.

बंकिमचंद्रांनी जे *वंदमातरम्* चं रणशिंग फुंकलं त्यानं उच्चवर्णीय हिंदू कुटुंबाच्या सुस्थापित सत्तासंरचनेपुढे कोणतंही आव्हान उभं केलं नाही. उलट ती न्याय्य

ठरवण्यासाठी भावसंवेदना आणि राजकीय उद्वेग यांची जोड दिली गेली. म्हणून ती व्यापक प्रमाणात सर्वदूर पोचू शकली. विसाव्या शतकाच्या सुरुवातीला बंगालमध्ये जी स्वदेशी चळवळ सुरू झाली. या चळवळीने मर्दपणाच्या अभावाचा ठपका आलेल्या पुत्रांच्या मनाला उभारी देण्यासाठी मातृत्वाचं रूपक वापरलं. ते वास्तविक आपल्या वैभवशाली मातेच्या शृंखला तोडण्याचे प्रयत्न करत होतेच. रवींद्रनाथ टागोरांनी सुरुवातीच्या काळात माता बंगालबद्दल सुंदर कविता केलेल्या आहेत. हिंदू मध्यमवर्गीय राष्ट्रवादींची मनं जिंकून घेणारा आणि जो त्यांची श्रेष्ठत्वाची क्षमता ओळखू शकत होता असा आणखी एक गीतकार म्हणजे डी. ए. रॉय. त्यांची काही प्रसिद्ध गीतं वासाहतिकांच्या मरगळलेल्या पुरुषी गंडाला चैतन्य देण्यासाठी मातृप्रतिमेचा प्रत्ययकारी उपयोग करतात:

माझ्या बंगाल देशा, माझ्या माते,
माझे संगोपन करणारी आई, माझे भूमी,
का तुझा चेहरा इतका म्लान?
का तुझे केस विस्कटलेले?
का तू बसली आहेस धूळभरल्या जमिनीवर?
का तुझी वस्त्रं मलीन?
जेव्हा सात कोटी आवाज एकत्र येतात
एका सुरात गायला, माझा देश!²

किंवा, मिनर्व्हाशी साम्य असलेलं खालील गीत पहा

भारतमाता उदयाला आली
ज्या दिवशी अथांग निळ्या सागरातून
केवढा उद्घोष झाला जगभर,
केवढी भक्ती, माते, केवढा आनंद!³

१९६१ मध्ये जेव्हा मी ऑक्सफर्डहून परतत होते तेव्हा भारताचा किनारा दृष्टिपथात आल्यावर आमचे डोळे पाण्याने भरून आले ते याच कवितेतल्या शब्दांनी.

'शक्ती'ची अधिष्ठात्री देवता म्हणून असलेली ही भारतमातेची प्राचीन उद्धारक प्रतिमा बंगालच्या राष्ट्रवादाच्या काळात खूप मोठ्या प्रमाणावर उचलून धरली गेली. रामप्रसाद यांच्या आर्जवी शैलीमध्ये व्हिक्टोरिया राणीशी इमान दाखवणारी गीतंसुद्धा होतीच.⁴ पण सत्ता आणि प्रतिकार यांच्या एकमेकांविरुद्ध दंड थोपटून उभ्या राहण्याच्या संघर्षाचं सूचन करण्यासाठी या प्रतिमांचा वापर राष्ट्रवाद्यांनी जसा केला—ज्याचा बंकिमचंद्रांनी पायंडा पाडला होता—तसा या गीतांमध्ये नव्हता. 'वंदे मातरम्' हा त्यांचा संदेश ही राजकीय रणगर्जना ठरली. जहाल राष्ट्रवादी चळवळीने ती हिरिरीने उचलून

धरली. अमलेश त्रिपाठी यांना त्यात, 'भूतकाळाच्या सुरक्षित गर्भात राहून पाश्चात्त्य संस्कृती, तंत्रज्ञान आणि भौतिक सत्ता याबद्दल अटीटटीचा वितंडवाद घालणं यापासून सुटका शोधणारा पलायनवाद असतो.'[५]

माता ही प्रतिमा या संदर्भात चपखल बसते. तनिका सरकार यांच्या आपण याआधी पाहिलेल्या स्त्रीवादी विश्लेषणात ती राष्ट्रवाद्यांनी ज्या मातृत्वाचा ध्यास होता त्याबद्दल वापरलेली आहे:

भारताचा ज्या गतीशी कधीच मेळ जुळला नव्हता ती इतिहासाची निर्मम चाल, प्रगतीच्या पाश्चात्त्य कल्पना डोळ्यापुढे असलेला तंत्रयुगाचा काळ यांचं तीव्र भान आल्यामुळे असह्य ताण निर्माण झाला. ती चौकट तोडून बाहेर पडायची, पुन्हा आपल्या आईकडे परत जायची अदम्य आस निर्माण झाली. बालक आपल्या आईपासून सुटं झालेलं नसतं, स्वतःच्या स्वतंत्र अस्तित्वाबद्दल अनभिज्ञ असतं अशा निरागस निष्पाप स्थितीत गर्भात जाण्याची ओढ होती ती.[६]

तनिका सरकार म्हणतात त्याप्रमाणे स्त्रियांचं प्रजोत्पादनाचं क्षेत्रदेखील असं काढून घेतलं गेलं, पूजेची जड वस्तू बनवलं गेलं.[७] आध्यात्मिक क्षेत्र हे राष्ट्रवाद्यांच्या हातातलं हत्यार असल्यामुळे मातृत्वाचं गौरवीकरण ही अधिकच विशुद्ध आध्यात्मिकता होती. राष्ट्रवाद्यांनी ती चित्रणाची महत्त्वाची पद्धत म्हणून वापरली.[८] मातृदेवतेची पूजा हे बंगाल/भारताचं वैशिष्ट्यपूर्ण क्षेत्र होतं. त्यामुळे ती प्रत्यक्ष भूमीच माता बनली. भारताचं माता म्हणून तसंच मातृदेवता म्हणून प्रतीकात्मक चित्रण हे 'जनसमुदाय संपर्काचं' महत्त्वाचं साधन ठरलं.[९] त्यांं आर्थिक आणि सांस्कृतिक अशा दोन्ही स्वदेशीच्या संदेशाचा प्रसार व्हायला मदत झाली. नव्या शतकाच्या आरंभी ती बंगालमध्ये प्रस्फुटित झाली.

'वंदे मातरम्' या गीताद्वारे पहिल्या प्रथम बंकिमचंद्र चट्टोपाध्यायांनी माता हे देशाचं चिन्ह बनवलं होतं. त्यांच्या *बंगदर्शन* या नियतकालिकात पृष्ठावरची रिकामी जागा भरून काढायला म्हणून मुळात हे गीत लिहिलं आहे. पुढे त्याला त्यांच्या *आनंदमठ* या राष्ट्रवादी-पूर्व कादंबरीत राजकीय संदर्भ मिळाला. वरकरणी या कादंबरीला सहकार्याची एक ओळख खूण मिळाली असलेली तरी ती जहाल राष्ट्रवादाची दृष्टांतकथा बनली. संकटग्रस्त समाजव्यवस्थेवर दिलेला भर, बंकिमचंद्रांच्या संस्कृत आणि बंगालीमिश्रित वक्तृत्वाला समुचित संदर्भ देतो. 'परंपरेचा शोध' ही गोष्ट इतकी यशस्वी झाली की ती समस्त जहाल राष्ट्रवादाची घोषणा बनली. मात्र, मातृदेवता प्रतिमेचं राजकियीकरण करण्याच्या बंकिमचंद्रांच्या सातत्यपूर्ण प्रयत्नात 'वंदे मातरम्' हे गीत ही त्या मानाने फार छोटी गोष्ट आहे. या सुमारास एक नवीनच क्षेत्र उदयाला येताना आपण पाहतो. अगदी आपली स्वतःची म्हणता येईल अशा गोष्टीचा कसून शोध घेताना, बंगाली लेखक बरेचदा, बंगालचं वैशिष्ट्य असलेल्या शारदीय दुर्गापूजा

उत्सवाकडे वळतात. बंकिमचंद्र शक्तिपूजेच्या धार्मिक क्षेत्राचं रूपांतर राजकीय क्षेत्रात करण्याचा प्रयत्न करतात.

आपल्या संपूर्ण कारकिर्दीत बंकिमचंद्र दुर्गादेवीची जी विविध शक्तिरूपं होती त्यांच्या राजकीय अर्थाविषयी चिंतन करत होते. अफूच्या नशेत चूर असलेल्या *'त्यांच्यासारख्या'* कमलाकांतची जबानी हे त्यांच्या निर्मितीचं सुरुवातीचं पण लक्षवेधी रूप. त्यात बंकिमचंद्राचा मातृदेवता दुर्गेच्या पूजेवर एक परिच्छेद आहे. कमलाकांतच्या मनोव्यापारातल्या आभासांमध्ये ती त्याला वादळी लाटांवर तरंगताना दिसते.

सुवर्णमंडित शारदीय माता प्रतिमा
सप्तमीची, सुहास्यवदना.
पाण्यावर तरंगताना, तेचाचे किरण उधळत.
ही आई आहे का? हो, ही आई आहे
मी ओळखतो माझ्या आईला, जन्मभूमीला तिच्या रूपात
मृत्तिकेच्या, पृथ्वीमातेला कवेत घेऊन, सुशोभित
अगणित रत्नांनी पण आता
गडप झालेली काळाच्या गर्भात.[१०]

कमलाकांतची प्रार्थना प्रजेच्या दुःखानं भारावलेली आहे.

ऊठ, माझ्या माते, शोनार बंगाली ऊठ.
आता आम्ही चांगले पुत्र होऊ, तुला निराश करणार नाही.
ऊठ, पूज्य माते–
इथून पुढे आम्ही संकुचित स्वार्थ सोडून देऊ.
इतरांचं भलं करू, भ्रष्ट करणारी विषयलोलुपता सोडून देऊ
ऊठ माते, अश्रूंनी डोळे भरलेत माझे म्हणून दिसत नाहीय मला,
ऊठ, माते बंगाल.[११]

मातृभूमीला मातृदेवता मानणं या प्रतीकाची ऐतिहासिकता मांडायचा प्रयत्न बंकिमचंद्र करतात. त्यांच्या स्वतःच्या *बंगदर्शन* या नियतकालिकात १८७३ मध्ये प्रसिद्ध झालेल्या एका लेखात ते मातृदेवतेच्या दहा रूपांची दशमहाविद्या असा उलगडा करतात. भारतीय समाजाची उत्क्रांती या दहा पाठोपाठच्या रूपांत ते पाहतात. अगदी सुरुवातीला अनार्यांचा आर्यांकडून (काली) पाडाव झाला, पुढे मुस्लिम राजवटीत भारताची अवस्था दयनीय झाली (धूमवती), पुढचं भविष्यवेधी रूप महालक्ष्मीचं, जेव्हा भारतीय समाज भरभराटीला आलेला असेल. असं म्हणता येईल की *आनंदमठ* मध्ये ज्यांचा उल्लेख झालाय त्या प्रसिद्ध मातृप्रतिमांच्याच मालिकेचं हे पूर्वरूप आहे. आनंदमठ कादंबरीने जहाल राष्ट्रवादाला आकार दिला. या कादंबरीतून 'भारताची

अवस्था' या प्रश्नाचा पूर्ण आवाका भारतीय इतिहासाच्या भूतकाळ, वर्तमानकाळ आणि भविष्यकाळ यांच्याशी सुसंगत अशा मातृदेवतेच्या तीन पाठोपाठच्या प्रतिमांद्वारे उलगडतो. तेव्हाच्या परिस्थितीतील दैन्य-दुःखाच्या चित्रणात बंकिमचंद्र मुस्लिम तसंच ब्रिटिश राजवट उलथवून टाकतात आणि राष्ट्रवादी संघर्षाची एक अत्यंत शक्तिशाली प्रतिमा निर्माण करतात. 'माता जशी होती, माता जशी आहे, माता जशी असेल' या तीन प्रतिमांचं वर्णन इथे मुळातूनच देणे योग्य ठरेल. पुढील भाग कादंबरीच्या पहिल्या भागातील अकराव्या प्रकरणातला आहे:

मग संन्याशानं महेंद्रला दुसऱ्या खोलीत नेलं. तिथे अलंकारांनी मंडित अशी, जगाचा आधार देणाऱ्या देवीची मूर्ती महेंद्रने पाहिली. तंतोतंत पूर्णत्वाचं ते भयचकित करणारं समूर्त रूप होतं. महेंद्रनं संन्याशाला विचारलं: 'ही कोण?'

संन्यासी: 'अशी होती माता.'

महेंद्र: 'म्हणजे काय?'

संन्यासी: 'वन्य पशू–सिंह आणि हत्ती–भयभीत होऊन तिच्या पायाशी आले. त्यांच्या गर्द दुःखातून तिनं कमलउद्यान फुलवलं आहे. सुहास्यवदन आणि अलंकारभूषित अशी माता उगवत्या सूर्याच्या तेजानं तळपली. ती सकलवैभवसंपन्न होती. तिच्यापुढे नतमस्तक हो.'

आपली मातृभूमी असलेल्या त्या संगोपनकर्त्या दैवी प्रतिमेपुढे महेंद्रने आदराने प्रणिपात केला. त्यानंतर संन्याशाने त्याला अंधारी गुहा दाखवली. 'ये असा इथून', त्यानं आज्ञा केली.

तो संन्यासी आत गेला तसा महेंद्र धपापत्या उरानं त्याच्या मागोमाग गेला. खाली उतरल्यावर अंधारं गर्भगृह होतं. त्यात अंधुक प्रकाश पसरला होता. कुठून येत होता कोण जाणे. त्या पारदर्शक काळोखात महेंद्रला दुसऱ्या एका देवीची, कालीची मूर्ती दिसली.

संन्यासी म्हणाला, 'पाहिलीस? माता आहे ती.'

'काली?' महेंद्रच्या आवाजात भीतीचा कंप होता.

'काली. अंधःकार आणि दुष्ट दृष्टीची देवता. तिच्याजवळ जे होतं ते हिरावून घेतलं गेलंय; म्हणून ती नग्न आहे. आपली भूमी आता फक्त स्मशानभूमी झालेली आहे. आणि म्हणून गळ्याभोवती रुंडमाला आहे. तिचा शंकर, तिचा सहचर यालाच ती पायाखाली तुडवतेय... कल्याणकारी आणि परममंगलकारी. माते!'

संन्याशाचे डोळे अश्रूंनी भरून आले. महेंद्रने विचारलं, 'ती रुंड आणि परशुधारी का आहे?'

'सगळी आयुधं तिला आपण दिलेली आहेत, आणि आपण सगळे जण तिची अपत्यं आहोत. चल म्हण माझ्याबरोबर, वंदे मातरम्!'

'वंदे मातरम्' म्हणत महेंद्रने देवीसमोर लोटांगण घातले. मग तो संन्यासी म्हणाला, 'ये असा या बाजूनं', आणि आता तो दुसरा बोगदा चढायला लागला. तेवढ्यात उगवत्या सूर्याच्या किरणांनी त्यांचे डोळे दिपले. पाखरांची गोड किलबिल आसमंतात ऐकू येऊ लागली. महेंद्रला समोर दिसलं एक भव्य मंदिर. चेहऱ्यावर हास्य विलसत असलेली एक सुवर्णकांती दशभुजा देवी त्याला सोनेरी सूर्यकिरणांत तळपताना दिसली. संन्याशानं तिच्यापुढे लोटांगण घातलं.

'ही आई अशी असणार आहे', तो म्हणाला. 'दहा भुजा दहा दिशांना पसरलेल्या. प्रत्येक हातात तिच्या शक्तीची ग्वाही देणारं आयुधं. मानवाचा शत्रू तिच्या पायाखाली नेस्तनाबूत झालेला आणि तिच्या विरोधात उभं ठाकणाऱ्यांवर तुटून पडणारा, तिच्या कह्यात असलेला हिंस्र केसरी. माते, तुझा हात आम्हाला मार्गदर्शन करो.' संन्यासी (सत्यानंद) गहिवरून रडू लागला. 'तुझ्या हातांनी मार्ग दाखव आम्हाला माते. हे आयुधधारिणी माते, प्राणिजगतातील सर्वांत शूर असा सिंहावर आरूढ माते—मार्ग दाखव...'

महेंद्र आवेगाने म्हणाला, 'या मातेची अशी मूर्ती आपल्याला केव्हा पाहायला मिळेल?'

संन्यासी म्हणाला, 'जेव्हा तिची सगळी अपत्यं तिला आई म्हणतील, त्यादिवशी. आई तेव्हा प्रसन्न होईल.'[१२]

पार्थ चटर्जी यांनी बंकिमचंद्र चट्टोपाध्याय यांच्या राष्ट्रवादी संभावितच्या मांडणीला 'वेगळं वळण घेणं' असं म्हटलं आहे.[१३] बंकिमचंद्रांनी स्वतःविषयी सांगितलं आहे की ते ब्रिटिश वासाहतिक राज्यातील नोकरीत एक मामुली कर्मचारी होते. नव्यानं स्थापन झालेल्या कलकत्ता युनिव्हर्सिटीच्या पहिल्या काही बॅचमधले ते पदवीधर. बंकिमचंद्रांना संस्कृत भाषा उत्तम अवगत होती. आणि पाश्चात्त्य ज्ञानाशी त्यांचा पुरेसा परिचय होता; विशेषतः उद्बोधन तत्त्वज्ञान आणि सामाजिक तत्त्वज्ञानातील एकोणिसाव्या शतकातील घडामोडी यांच्याशी. ज्ञानाचं सामर्थ्य आणि वासाहतिक प्रजेची दुर्बलता या द्विधा परिस्थितीत, बंकिमचंद्रांनी आपल्या 'वंदे मातरम्' या गीतात राष्ट्रवादाला मातृत्वाचं जयगीत म्हणून आकार दिला.

वासाहतिक पुरुषाला अपुरेपणाची भावना डाचत होती. तिची भरपाई या मातेच्या शौर्यातून होणार होती. उग्र, संहारक मातृदेवतेची सांगड स्वतःच्या आईच्या कनवाळूपणाशी घालून राष्ट्रवाद्यांनी एका वेगळ्याच राष्ट्रीय प्रतिमेत या शक्तीला सौम्य रूप दिलं. याचा प्रत्यय आपल्याला शारदीय दुर्गापूजेत राजकीय आणि कौटुंबिक यांच्या निकटसान्निध्याच्या रूपानं येतो. अगदी आजही ही पूजा मोठ्या धूमधडाक्यात साजरी

होते. भगिनी निवेदिता जेव्हा या दुर्गापूजेच्या एकूण सार्वजनिक थाटामाटाबद्दल लिहितात
तेव्हा त्याचं राजकीय महत्त्व त्यांच्या नजरेतून सुटत नाही: 'ही जगज्जननी एक स्त्री,
कौटुंबिक जीवन आणि देश यांच्या रूपाने मानवी जीवनात तेजाने तळपते आहे.'[१४]

त्या वासाहतिक प्रजेच्या दुःखाची सोबत असलेलं दुर्गेचं रेखाटन बंकिमचंद्रांनी
केलेलं भाषण पाहिलं. भगिनी निवेदिता यांनी स्वातंत्र्यासाठी हाक देताना दुर्गेच्या याच
रूपाला आवाहन केलं:

> याला आता तीस वर्षं होऊन गेली. बंकिमचंद्र चट्टोपाध्याय यांनी लाटांमध्ये मूर्तींचं
> विसर्जन होताना पाहून, दुर्गापूजेची समाप्ती हीच मातृभूमीची या क्षणीची निकड
> असल्याचं स्वप्न पाहिलं आणि या गीतातून आपल्या देशवासियांच्या मनातल्या
> अंतस्थ भावनेला शब्दरूप दिलं... या गीतानं जो इतिहास निर्माण केला त्यावरून
> हे सिद्ध होतं...
>
> माता आणि मातृभूमी—एक कुठे संपते आणि दुसरी कुठे सुरू होते? हात जोडून
> नतमस्तक होऊन, वंदेमातरम असं नव्या आदरभावनेनं म्हणायचं ते कुणापुढे उभं
> राहून![१५]

अरविंद घोष आणि बिपिनचंद्र पाल यांच्यासारख्या जहालमतवाद्यांना
बंकिमचंद्रांच्या दुर्गा आणि कालीच्या संकटग्रस्त प्रतिमांमध्ये सखोल राजकीय आशय
दिसला. विशेष म्हणजे ही पौराणिक देवता वासाहतिक काळात या दोन रूपांमध्ये
प्रकट झाली आहे असं मानलं गेलं.[१६] या दोन मातृदेवींच्या पूजेला नवा श्रेष्ठत्वाचा
अर्थ देण्याचा प्रयत्न राष्ट्रवाद्यांनी केला. रामकृष्णांच्या कालीपूजेचं या मुख्य प्रवाहात
योगदान आहे.

विवेकानंदांच्या *'काली दि मदर'*[१७] या कवितेने आक्रमक शौर्याला उठाव दिला;
ज्याचं पुढे 'जहालमतवाद्यां'नी राजकीयीकरण केलं आणि राष्ट्रवादी राजकारणाला
तथाकथित उग्रवादाच्या विचारसरणीचा रंग दिला:

> आनंदोन्मादानं नाचतोय,
> ये, माते ये,
> कारण भय तुझं नाव,
> मृत्यू तुझ्या उरात,
> तू सर्वसंहारक 'काल'!
> ये, माते, ये!
> विपत्तीवर प्रेम करायचं धाडस कोण करेल?
> आणि मृत्यूला मिठी मारेल,[१८]
> संहारतांडवात नाचतो,
> त्याच्याकडे येते माता.

परकीय राज्यकर्त्यांनी ज्या मातृभूमीचं शोषण करून तिला बळकावली–भ्रष्ट केली त्या मायभूमीशी ही मातृदेवतेची संहारक प्रतिमा एक विशेष नातं जोडते.

असंभवनीय वाटावं असं मतपरिवर्तन होऊन हे दोघे जण या चळवळीत आले, हे या प्रतिमेचं सामर्थ्य म्हणावं लागेल–एक बिपिनचंद्र पाल, ब्राह्मो समाजातले, ब्रिटिश भारतात येणं हा ईश्वरी संकेत मानून सुरुवातीला राजनिष्ठ असणारे, आणि दुसरे अरविंद घोष. त्यांची स्वातंत्र्याची मूळ कल्पना फ्रान्स आणि इटली या युरोपातल्या देशांतून आली होती. शौर्यानं स्वतःच्या देशाचं रक्षण करण्याची जी आत्यंतिक निकड होती तिला बंकिम यांची दुर्गेची प्रतिमा आणि विवेकानंदांची काली यांनी रूप आणि आकार दिला. हे स्थित्यंतर त्या दोघांच्या दृष्टीने पौरुषयुक्त आदर्शांपासून स्त्रीत्वाकडे असं होतं. राष्ट्रीय कार्यसूचीवर आर्य पुनरुज्जीवनाला अरविंद यांनी आवाहन केलं ते आधी पश्चिम भारतात. कारण शिवाजी हा पराक्रमी योद्धा पुरुष आदर्श होता. शक्ती ही स्वदेशीचा राजकीय आदर्श मानणं हे बंगाली संस्कृतीचं खास द्योतक होतं, कारण या कल्पनेचं भरणपोषण बंकिमचंद्रांच्या साहित्यकृती, आणि स्वामी विवेकानंद आणि भगिनी निवेदिता यांनी पुढे लोकप्रिय केलेला रामकृष्णांचा काली संप्रदाय. 'माझ्या देशाला मी माझ्या आईसारखं मानतो. ती मला वंदनीय आणि पूज्य आहे', असं क्रांतिकारक अरविंद घोष यांनी लिहून ठेवलं आहे. मातृदेवता प्रतिमेद्वारे बंकिमचंद्रांनी केलेलं भारतीय इतिहासाचं कालनिर्णयन त्यांनी स्वीकारलं. ब्रिटिश साम्राज्याच्या रूपातल्या राक्षसांनी आपल्या आईला भ्रष्ट करू नये यासाठी त्यांची धडपड होती:

माझा देश मला माझ्या आईसारखा आहे. मी तिला वंदन करतो. मी तिचा आदर करतो. राक्षस आईच्या छातीवर बसला आणि तिचं रक्त पिऊ लागला तर तिचा मुलगा काय करेल? स्वस्थपणे बसून खातपीत राहील की... आईच्या रक्षणासाठी धावेल!१९

बंकिमचंद्रांनी राजकीय विचारांना दिलेल्या योगदानावर भाष्य करताना, बिपिनचंद्र पाल अभावितपणे गर्भाशयाची एक रेखीव प्रतिमा मनात जागी करतात. त्याविषयी आपण याआधी चर्चा केलेली आहे:

गर्भ मातेच्या गर्भाशयात राहत असतो तसे आपण सगळे सामाजिक मातेच्या गर्भाशयात राहात असतो. आईच्या रक्ताने गर्भाची वाढ होते, आईच्या चैतन्याने गर्भातल्या बाळाचं जीवरक्षण होतं आणि त्याला शक्ती मिळते; त्याचप्रमाणे ऐश्वर्य, ज्ञान आणि धर्म यांचं सामर्थ्य समाजाला मिळतं आणि आपल्या सगळ्यांचं ते वाहन आणि विश्रांतिस्थान बनतं आणि आपल्या वैयक्तिक अस्तित्वाला सबळ कारण पुरवतं.२०

आईच्या वात्सल्यातून येणारी व्यक्तिनिष्ठ स्वास्थ्याची भावना 'राष्ट्र' या व्यक्तिनिरपेक्ष संकल्पनेच्या जवळपासही पोचू शकत नाही. राष्ट्रवादी क्रांतिकारक

आपल्या मर्दुमकीच्या राजकारणात या आईच्या प्रतिमेला अशा पद्धतीने वळवून तिला आपलंसं करून घेतात.

अवनींद्रनाथ टागोरांचं *भारतमाता* हे स्वदेशी राष्ट्रवादाचं दृश्य प्रतीक हे, शंखाची बांगडी घातलेली बंगाली स्त्री आणि श्री–धान्यसमृद्धीची देवता–यांचा मिलाफ होता. भगिनी निवेदितांच्या निवेदनातील राष्ट्रवादी संभाषिताने या चित्राचा ताबडतोब वापर करून घेतला. त्यात त्यांची नेहमीची मिथकात्म कल्पकता दिसून येते:

श्रद्धा आणि विद्या, वस्त्रंप्रावरणं आणि अन्न देणारी–हा मातृभूमीचा गाभा जणू काही तिच्यापासून वेगळा करून, तिच्या मुलांच्या नजरेला ती जशी दिसते तसं तिला रेखाटणारी ही पहिली उत्कृष्ट कलाकृती आहे.²¹

आध्यात्मिक वलय, चार भुजा आणि चरणांशी कमळं यांच्यामुळे अपरिचित बनलेली ती परिचित बंगाली स्त्री आहे. हिंदू 'शक्ती'ची उग्रता या चित्रात नक्कीच सौम्य झालेली आहे–रामेंद्रसुंदर त्रिवेदी यांनी सुरू केलेल्या आणखी एका स्वदेशी चळवळीने समोर आणलेल्या बंगलक्ष्मीच्या आदर्शांशी ती अजून एकरूप झालेली नाही. 'अरांधन' (स्वयंपाक न करणे) अशी हाक देऊन, १९०५ च्या फाळणीविरोधातील स्वदेशी चळवळीत बंगालच्या स्त्रियांना यांनीच सहभागी करून घेतलं होतं.²²

बंगालच्या–आणि पर्यायाने भारताच्या–वासाहतिक इतिहासाच्या केंद्रस्थानी मातृत्वाची वैचारिकदृष्ट्या उपस्थिती आपल्याला दिसते. भारतीय संदर्भातल्या राष्ट्र उभारणीच्या संपूर्ण आकलनावर तिची मोहर उमटलेली दिसते. वासाहतिक बंगालमध्ये, वासाहतिक वर्चस्वाखालच्या पूर्वेच्या संस्कृतीतली श्रेष्ठत्वाची खूण म्हणून मातृत्व ही संघर्षाची भूमी ठरते. रामकृष्णांचे दोन मुख्य शिष्य; स्वामी विवेकानंद आणि भगिनी निवेदिता यांच्या लेखनात हे दिसून येतं. मागारिट नोबल ही आयरिश महिला विदेशी व्यक्तींपैकी सर्वांत अधिक स्पष्टपणे मोकळेपणाने विचार मांडणारी. कलकत्ता हेच आपलं घर मानल्यावर नाव बदलून त्या भगिनी निवेदिता झाल्या. रामकृष्णांच्या संघटनेच्या हिंदू धर्मात त्या धर्म बदलून येणं हे साधंसुधं नव्हतं. त्यांनी बंगालच्या वसाहतवाद विरोधाच्या लढ्यात उडी घेतली आणि नंतर त्या अखिल भारतीय मानसिकतेच्या राष्ट्रवादी झाल्या. *काली द मदर* या आपल्या पुस्तकात भगिनी निवेदिता सेमायटिक (ज्यू, ख्रिश्चन धर्म) पितृपूजा आणि आर्य [मूळबरहुकूम] मातेची भक्ती यांच्यात भेद करतात. त्या म्हणतात, 'आर्यन घराण्यात स्त्रीचं स्थान सर्वोच्च असतं. पाश्चात्त्य देशात पत्नी (लेडी आणि आपल्या पतीची राणी) आणि पूर्वेला माता (तिच्या पुत्रांच्या पूजेत सिंहासनावर आरूढ केलेली देवी) म्हणून ती पावित्र्य आणि शांती आणणारी असते.'²³

व्हर्जिन मेरीवर केंद्रित झालेल्या पाश्चात्त्य देशातील मातृपूजा पंथाने 'स्त्रीपूजनाच्या या विचारातील जे जे म्हणून कोमल आणि बहुमोल आहे' त्याच्या साहचर्यावर भर

५७

दिला आहे. भगिनी निवेदितांना यात काहीतरी कमतरता जाणवते. त्यांना असं वाटतं की भारतात, 'मातेचा विचार साकल्याने मूर्त स्वरूपात आणला गेला आहे. संहारक शक्ती, आपल्याला दिलासा देणाऱ्या मातृत्वाच्या कोवळिकीत विरघळून जाणं, यातून ती पूर्णता निर्माण होते.' निवेदितांनी दिलेलं वर्णन पुढीलप्रमाणे:

पूर्वेकडे मोकळ्या केसांची नग्न स्त्री हे सर्वमान्य प्रतीक आहे; निळा रंग इतका गडद की ती काळीच वाटते; चतुर्भुज—दोन हात आशीर्वाद देणारे आणि दोन हातांत सुरा आणि रक्तबंबाळ मस्तक; मुंडक्यांची माला आणि भुईसपाट पडलेल्या माणसावर, जीभ बाहेर काढून नृत्य करणारी, रक्षा फासल्यामुळे सर्वांगी पांढरी.²४

भगिनी निवेदिता, एक उच्च श्रेणीच्या मूर्तिशास्त्रज्ञ, देवीबरोबरच्या विशेष नात्याबद्दल ठासून प्रतिपादन करतात:

आपण तिचे आहोत. आपल्याला माहीत असो की नसो, आपण तिची अपत्यं आहोत, तिच्याभोवती बागडत आहोत. आयुष्य म्हणजे तिच्याबरोबरचा लपाछपीचा खेळ; आणि तो खेळताना आपल्याला चुकून तिचा पदस्पर्श झाला तर ज्या दैवी ऊर्जेचा संचार आपल्यात होतो. त्याचं मोजमाप कोण कसं ठेवणार? अत्यानंदानं 'आई' अशी उत्कट हाक आपल्यासारखी कोण मारू शकेल?²५

पाश्चात्त्यांनी वसाहतीकरण केलेल्या प्राच्यांच्या बदललेल्या संदर्भात भगिनी निवेदिता रामप्रसाद सेन यांची परंपरा पुनरुज्जीवित करून समतोल साधायचा प्रयत्न करतात. त्यांच्या अप्रतिम भाषांतरात रामप्रसादांच्या गीतातील लपाछपीची प्रतिमा जिवंत होते:

दुसऱ्या कोणाजवळ रडू मी, माते?
बाळ फक्त आई हवी म्हणूनच रडत असतं—
आणि कुठल्याही स्त्रीला माझी आई म्हणून
हाक मारणाऱ्यांतला मुलगा नाही मी.²६

या बदललेल्या परिस्थितीत स्वदेशीच्या अभिमानाला अधिकच धार येते— वासाहतिक प्रजा आपल्या स्वतःच्या आईबद्दल पराकोटीची सजग झालेली आहे. ही आई ही कोणत्याही धर्मप्रणीत जपतप-नेमधर्मांपिक्षा श्रेष्ठ आहे:

मी कशाला जाऊ बनारसला?
माझ्या आईचे चरण कमल
हीच आहेत लक्षावधी
तीर्थक्षेत्रं.²७

कालीवरच्या गीतांसाठी ज्या रामप्रसादांना जिवंत संदर्भ सापडला होता, त्या आपल्या आद्यगुरूंविषयी भगिनी निवेदिता आदर व्यक्त करत होत्या. रामकृष्णांनी

एकदा कोणालातरी फटकारलं होतं, '*आमार, आमार, आमार* [माझं, माझं, माझं] असं म्हणू नका सारखं, *मा, मा, मा* [आईचं, आईचं, आईचं] असं म्हणा.'[२८] म्हणून भगिनी निवेदिता रामकृष्णांचं पूजन करतात:

मातेच्या आत्मचैतन्याचा महान अवतार
तिच्या अपत्यांसाठी.[२९]

मातेच्या या ऋषितुल्य भक्ताने भगिनी निवेदितांचा राष्ट्रवाद नामंजूर केला नाही, उलट तो उचलून धरला. कारण त्यांच्या परंपरेला मानवतेचा नवा वैश्विक संदेश देणाऱ्या, नवसंजीवनी मिळालेल्या भारताचा पाया आहे, हे भगिनी निवेदितांच्या लक्षात आलं.

ते केवळ किंवा प्रामुख्याने भारताचं मन व्यक्त करतात हे खरं नाही कारण सर्व मानवजातीच्या भावना आणि विचार यांचा त्यांच्यात संगम होतो, आणि हे कालीचे भक्त रामकृष्ण मानवतेचं प्रतिनिधित्व करतात.[३०]

परमेश्वर हा पिता ही सेमायटिक पूजा आणि मातृदेवतेची भारताची पूजा यांच्यातलं वैधर्म्य दाखवून भगिनी निवेदिता भारताचं अधिक आध्यात्मिक पावित्र्य ध्वनित करतात. बंगाली/हिंदू परंपरेतल्या मातृपूजेच्या विधीवर भर देण्यातून प्राच्यविद्या विचारात स्थित्यंतर घडवून आणण्याचा त्यांचा प्रयत्न होता. पश्चिमेकडच्या पुरुषी लोहशृंखलांपासून दूरची अशी पूर्वेकडची अधिक मानवी भूमी असं आरेखन करणं मातृपूजेमुळे भगिनी निवेदितांना शक्य झालं. आपण हे लक्षात ठेवलं पाहिजे की स्त्रीवाद हे त्यांच्या दृष्टीने आवश्यक तत्त्व नव्हतं, तर बंगाल/भारतासाठी त्यांनी कल्पिलेलं मानवी राष्ट्रवादाचं काल्पनिक जग, हे होतं.

भगिनी निवेदितांनी जे तंत्र पूर्णत्वाला नेलं ते खरं म्हणजे विवेकानंदांचं होतं. स्वामी विवेकानंदांनी पाश्चात्त्य श्रोतृसमुदायासमोर भारतीय संस्कृतीचं आगळेवेगळेपण अधोरेखित करण्यासाठी मातृत्वाचा उपयोग केला होता:

भारतातली आदर्श स्त्री म्हणजे माता. सुरुवातीपासून अखेरपर्यंत आई. 'स्त्री' या शब्दाने हिंदूंच्या मनात मातृभूमी उभी राहते, आणि परमेश्वराला आई म्हणतात... पाश्चात्त्य देशात स्त्री म्हणजे पत्नी-स्त्रीत्वाची कल्पना तेथे पत्नी म्हणून एकवटली आहे. भारतातील सामान्य माणसाच्या दृष्टीने, स्त्रीत्वाची पूर्ण शक्ती मातृत्वात एकवटली आहे.[३१]

मातृभूमीवरच्या टागोरांच्या देशभक्तीपर गीतांनी बंगालचं सांस्कृतिक विश्व निनादत असतं. राष्ट्रवाद या जाणिवेचा आविष्कार मातृभूमीचा कल्पनेद्वारे करणं या विषयावर लेखन करताना माझ्या असं लक्षात आलं की माझ्या मनात उचंबळून आली ती ही गीतं. स्वदेशी चळवळीच्या इतिहासकारांनी येट्स या कवीची एक पंक्ती उद्धृत

केली आहे. त्यातील 'टेरिबल ब्यूटी' (भीषण सौंदर्य) खरोखरच स्वदेशी बंगालमध्ये अवतरली होती.^{३२}

उल्लासकर दत्त या तरुण क्रांतिकारकाने अलिपूरमध्ये त्याच्या जन्मठेपेच्या शिक्षेच्या सुनावणीत टागोरांची एक कविता गाऊन न्यायालयाला मंत्रमुग्ध केलं होतं:

> धन्य झालो आहे मी या भूमीवर जन्माला येऊन
> धन्य आहे माझा जन्म, हे माते,
> तुझ्यावर प्रेम केल्यामुळे.^{३३}

स्वदेशी राष्ट्रवादात मातृभूमीबद्दलच्या भाषा इतकी आवेशपूर्ण होती की अर्धशतकानंतरही बांग्लादेश मुक्तिसंग्रामाला ते चैतन्यदायी वाटलं. टागोरांचं कोमल, भावपूर्ण स्वदेशी काव्य त्यांनी आपली युद्धगर्जना म्हणून अंगीकारलं:

> आमार शोनार बांगला
> (माझी सुवर्णसम बंगभूमी)
> माझं तुझ्यावर प्रेम आहे
> तुझं आकाश आणि वारे यांचं संगीत
> निरंतर माझ्या कानी पडलेलं आहे.^{३४}

मातृभाषा हा चळवळीच्या प्रमुख प्रश्नांपैकी एक प्रश्न होता, त्यामुळे साहजिकच मातृभाषा हा अक्षरशः आईची भाषा बनली.

> तुझ्या मुखातले शब्द माझ्या कानांना
> अमृतासमान आहेत, माते!^{३५}

मातृत्व हा बंगाली संस्कृतिविशिष्ट असा अत्यंत महत्त्वाचा संकेत होता. त्यानं सुरुवातीच्या राष्ट्रवाद्यांना हवी असलेली पाळंमुळं दिली होती. परंतु, त्याच वेळी असं चित्रण हे पूर्ण वादातीत होतं असं समजणं चुकीचं ठरेल. टागोरांच्या मातृत्वचित्रणानं मातृदेवतेबद्दलचा हिंदू पुनरुज्जीवनवादी स्वर दूर ठेवला आहे; त्यांना ती नैसर्गिक भूमी म्हणून दाखवणं अधिक भावत होतं; तिची माती आणि फळं त्यांना अधिक प्रेरित करत होती. निदान मातेच्या एका चित्रणात, *गोरा* मधील आनंदमयीच्या व्यक्तिरेखेत, टागोरांनी हिंदू सनातनीपणाशी असहमती दर्शवली आहे (पहा प्रकरण २).^{३६}

पुलिनबिहारी सेन यांना लिहिलेल्या एका संस्मरणीय पत्रात टागोर एक प्रसंग सांगतात. तो असा: बिपिनचंद्र पाल त्यांच्याकडे आले. त्यांनी त्यांच्या शारदीय दुर्गापूजा उत्सवासाठी टागोरांना एक गीत लिहायला सांगितलं, त्यात त्यांना दुर्गेच्या रूपाची मातृभूमीच्या रूपात त्या देवीशी सांगड घालून हवी होती. आपण आपल्या धार्मिक निष्ठांशी तडजोड करून पूजेसाठी असं काव्य करू शकणार नाही असं टागोरांना मनापासून वाटलं. तेव्हा त्याऐवजी त्यांनी पुढील अविस्मरणीय गीत लिहिलं:

हे विश्वमोहिनी,

माते

सूर्याच्या तेजस्वी किरणांनी सुरुवात भूमी. ३७

बिपिनचंद्र पाल नाराज झाले असले तरी टागोरांना नैसर्गिक मातेची स्वाभाविक मर्यादा ओलांडायची इच्छा नव्हती. राष्ट्रवादी चळवळीचं हिंदुत्वीकरण करण्याची जी किंमत स्वदेशी चळवळीत मोजावी लागली होती, त्याचं चित्रण टागोरांनी *घरे बाइरे* (१९१६) मध्ये केलं आहे. 'वंदे मातरम्' हे राष्ट्रगीत म्हणून उचित असल्याबद्दल त्यांनी नेहरूंना १९३७ मध्ये लिहिलं आहे; त्यात ते मुस्लिमांच्या भावना दुखावल्या जाण्याच्या शक्यतेचा उल्लेख करतात–कादंबरीत ते गीत जिथे येतं त्या मूळ संदर्भात. तरीही त्यातल्या पहिल्या दोन कडव्यांमध्ये पुरेसा विशाल मानवतावादी दृष्टिकोन आहे असं त्यांना वाटतं. टागोरांनीच प्रथम या गीताला चाल लावून ते इंडियन नॅशनल काँग्रेसच्या एका सुरुवातीच्या अधिवेशनात गायलं होतं. ३८

या विचारप्रणालीमुळे एक प्रकारची दुही माजण्याची शक्यता होती, त्याचे दूरगामी परिणाम होऊ शकत होते. हिंदू देवतांना मातृभूमीच्या रूपात साकारण्याच्या या वैश्विक वाटणाऱ्या विस्तारीकरणाकडे मुस्लिम संवेदनांना काय उत्तर होतं? स्त्रियांच्या सबलीकरणाचा देखावा करण्या विचारप्रणालीची भलावण करत असताना, अखेर स्त्रियांना वंचित ठेवणारं सामाजिक तत्त्वज्ञानच अधिक बळकट करण्याचा तो मार्ग होता. आता पुरुषवर्गासाठी स्त्रियांनी त्याग करत राहावं, असाच तो इशारा होता. राष्ट्रवाद्यांनी स्त्रियांसमोर ठेवलेल्या या आदर्शांचं आंतरराष्ट्रीयीकरण केल्याने फक्त एकच झालं की शूर पुत्रांना जन्म देणं यातच स्त्रीजीवनाची इतिकर्तव्यता आहे ही पारंपरिक कल्पना अधिक पक्की झाली. स्त्रियांच्या जीवनात असलेल्या या परंपरेच्या पगड्याचं गौरवीकरण करून राष्ट्रवादी विचारधारेनं त्याचा वापर करून घेतला. या नवीन स्वरूपातील विचारप्रणालीच्या सयुक्तिकतेमुळे स्त्रियांना आपलं स्वातंत्र्य आचरणात आणणं अधिकच अवघड होऊन बसलं. स्वतःच्या जीवनाचं सार्थक करण्याच्या अन्य कुठल्याही मार्गाचा त्याग करायला सांगणाऱ्या अघोषित आवाहनाविरुद्ध बंगाली मातांना झगडावं लागलं. मुलांना जन्म देणं आणि वाढवणं एवढंच स्त्रियांच्या आयुष्याचं सामाजिक समर्थन होऊन बसलं. आपल्या स्वतःच्या प्रजोत्पादन शक्तींवर आपला कुठलाही अधिकार नसणं हा गुलामगिरीचाच एक प्रकार झाला, वरवर पाहता तो कितीही अधिकाराचा वाटो. आणखी एक मुलगा हवा या हट्टापायी कितीतरी स्त्रियांनी प्राण गमावले, आणि मुलग्याला जन्म देण्यात अपयशी ठरल्यामुळे कित्येक जणी परित्यक्ता झाल्या.

मुलांना फक्त जन्म दिला, इथेच सगळं संपत नव्हतं. वासाहतिक बंगालमधल्या संपूर्ण जीवनशैलीला मातृत्वाच्या आदर्शांनं व्यापून टाकलं होतं; त्या जर अर्धपोटी, दुर्लक्षित असतील तर मग त्यांच्या लौकिकात भरच पडत होती, सामाजिक मान्यतेचं

शिक्कामोर्तब होत होतं—व्यवस्थित आहार मिळणाऱ्या पाश्चात्य भगिनींपेक्षा या उच्च स्थानावर.

खुद्द स्त्रीवाद्यांच्या गोटातूनच यावर भुवया उंचावल्या जातील याची मला कल्पना आहे. आपल्या स्त्रीवर्गाची यातून बदनामी होत नाही का? माता म्हणून बंगाली स्त्रियांना सर्वोच्च स्थान दिल्यावर त्याला लगाम घालण्यासारखं झालं हे. याप्रकारच्या स्त्रीवादाला क्षेत्रांची काटेकोर विभागणी स्वागतार्ह वाटेल, म्हणजे एकत्र कुटुंबांमध्ये 'अंतःपूर' हे अगदी पूर्णतः, विशेष स्त्रियांचं क्षेत्र *अंदर महाला'* मधल्या भगिनी भावाचं सुखराज्य बंगालच्या लक्षात आलं नाही का? जिव्हाळ्याला स्थान असलेलं बंगाली संस्कृतीविशिष्ट क्षेत्र हे स्त्रिया ज्या गोष्टींपासून वंचित राहात होत्या त्याची पुरेशी भरपाई करणारं नव्हतं का?

प्रस्तुत विश्लेषण स्त्रीत्वाकडे बघण्याच्या या एकसत्त्ववादी दृष्टिकोनाबद्दलच मतभेद नोंदवणार आहे. त्यासाठी, विशिष्ट ऐतिहासिक परिस्थितीतल्या जीवनविषयक दृष्टिकोनाच्या मूलकारणाची उकल करणार आहे. राष्ट्रवाद्यांनी या मिथकाचा आश्रय घेणं ही त्या काळाची गरज होती. तशा राजकारणाचा दबावच असा होता की धार्मिक, सामाजिक आणि सौंदर्यविषयक क्षेत्रांचं एकीकरण व्हायला त्याची मदत झाली. अगणित कादंबऱ्या, कविता, गीतं यांनी बंगाली मातेच्या उत्कट मायाममतेचं गौरवीकरण केलं. ही भावना इतकी प्रबळ होती की कधीकधी तर आपल्या मुलांना लाडावून बिघडवल्याबद्दल तिला ऐकून घ्यावं लागलं:

अगं, भावनातिरेकात वाहून जाणं आहे तुझं, माते!
तुझ्या सात कोटी पुत्रांना तू वाढवलं आहेस
बंगाली म्हणून, माणूस म्हणून नव्हे.३९

संगोपनातला अतिरेक हादेखील सामाजिकदृष्ट्या मारक ठरू शकतो—म्हणून 'शक्ती' हा आदर्श. आयांनी आपल्या पुत्रांना ती शक्ती देणं अभिप्रेत आहे. हे नातंही महत्त्वाचं आहेच. टागोरांनी एकदा एका वेगळ्या संदर्भात म्हटल्याप्रमाणे, *'त्याचं श्रेय तुम्हाला मिळेल पण स्वतःला अनेक गोष्टी नाकारण्याची तपश्चर्या मात्र त्यांची.'*

मातृत्वाच्या गौरवीकरणामध्ये एक पुरुषी चिंता दिसून येते—सत्ताधाऱ्यांच्या अधिक सुनियोजित सांस्कृतिक व्यवस्थेसमोर स्वतःचं कर्तृत्व सप्रमाण सिद्ध करून दाखवण्याची आणि मर्दुमकीची गरज मात्र ती मुलग्यांपुरतीच, मुलींच्या बाबतीत नव्हे. मुलींना ती मुभा नव्हती. सामाजिक आणि तात्त्विक दृष्टीने गौरवीकरण झालेली भारतीय माता ही मिथकाच्या जगातली होती, वास्तवाच्या भूमीवर उतरली की अप्रत्यक्ष सत्ता वगळता, अगदी मोजक्याच अपवादात्मक बंगाली स्त्रियांना तसा वाव मिळाला असेलही, पण अन्यथा मातृत्वाच्या विचारसरणीने स्त्रियांच्या सुप्त शोषणाची सामाजिक प्रथाच बळकट केली. स्त्रियांच्या जीवनावर त्यांचे नकारात्मक परिणाम झाले. आपल्या

पुत्रसंततीमुळे सबलीकरण झालेल्या बंगाली मातांना आपल्या दुर्लक्षित मुली आणि छळ सोसणाऱ्या सुना यांचे काहीच वाटत नव्हते. कुटुंबातील पितृसत्ताक नियंत्रणातील उतरंड बंगाली स्त्रियांनी उचलूनच धरली. व्यवस्थेचं प्रतीक म्हणून या स्त्रीचं मिथकीकरण झालं यात काहीच नवल नाही.[४०]

मातृत्वाच्या स्त्रीवादी आकलनाला जे एक क्षेत्र विचारात घ्यावं लागेल ते म्हणजे, मातृत्व या प्रतिमेचा विस्तार संपूर्ण वासाहतिक जगात राष्ट्ररचनेसाठी किती सहजतेने केला गेला हे मातृत्व या संकल्पनेभोवती संगोपन, पालनपोषण यांची जी कल्पना स्वभावतःच असते ती राष्ट्रीयत्वाच्या पितृसत्ताक आधारशिलेने सहजपणाने वापरली. परकी सत्तेचा प्रतिकार करताना ती विशेषत्वाने जागवली गेली. एकोणिसाव्या शतकाचा शेवट आणि विसाव्या शतकाची सुरुवात या कालखंडात बंगालने वासाहतिक सत्तेचा प्रतिकार केला, त्याचं अवलोकन या प्रकरणात, एक विशेष घटनाअभ्यास म्हणून करण्यात येईल. त्याला प्रामुख्याने या विषयातील माझ्या आधीच्या संशोधनाचा आधार असेल.[४१] असं असलं तरी त्याला असलेल्या सैद्धान्तिक बैठकीमुळे जगातल्या इतर राष्ट्रवादांच्या इतिहासातसुद्धा याला समांतर अशी उदाहरणे सापडतील.

राष्ट्र उभारणीच्या प्रक्रियेमध्ये मातृत्व विचारप्रणालीमधील भावनिक आव्हानाचा फार मोठा वाटा होता. साम्राज्यशाहीच्या दृष्टिकोनातून आणि प्रतिकार करणाऱ्या राष्ट्रवादी आणि निम्नराष्ट्रवादी फळीकडूनदेखील. आयर्लंड हे अशा मातृत्वाच्या लिंगभावात्मक चित्रणाच्या दृष्टीने महत्त्वाचं उदाहरण ठरतं. आपल्याला हे लक्षात ठेवायलाच हवं की मातृत्वाचं चित्रण आपल्या मनातील भावनांशी संवादी होतं हा त्याचा फायदा असतो. तिच्यापुढे नतमस्तक होणाऱ्या, विशेषतः तिच्या पुत्रांच्या असमर्थतेमुळे त्या प्रतिमेचं सामर्थ्य कार्यप्रेरक होतं.

पाश्चात्त्य जगातील आयर्लंडच्या उदाहरणातून चित्रणातील ही अनेकार्थता उत्तमरीतीने व्यक्त होते. आयरिश समाजातील एका अभ्यासकाच्या लेखनातील अवतरण पुढे देते,

ब्रिटिश साम्राज्यवादी तसंच आयरिश राष्ट्रवादी आणि कलावंत यांनी आयर्लंडचं चित्रण स्त्री म्हणून केलेलं आहे: ती हिबर्निया, आयर, इरिन, *माता आयर्लंड*, गरीब बिचारी... कॅथलिन नि हौलिहान. एकोणिसाव्या शतकातील आणि विसाव्या शतकाच्या सुरुवातीच्या ब्रिटिश तसंच आयरिश व्यंगचित्रांनी वेढा पडलेली तरुणी असं चित्रण केलेलं आहे, राष्ट्र आणि शत्रूंची राष्ट्रीयता तेवढी बदलते.[४२]

या साचेबंद चित्रणाची मुळं मोठी भारदस्त होती. पार १८९० मध्ये मॅथ्यू आर्नोल्डनं त्यांच्या सेल्टिक साहित्य अभ्यासातील श्रेष्ठत्वाच्या विश्लेषणात असं म्हटलं आहे की, 'सेल्ट लोकांची मनःस्थिती स्त्रीच्या लहरी स्वभाववैचित्र्याने भारून जायला विशेष अनुकूल असते.'[४३] यामध्ये त्यांना फ्रेंच विद्वान अर्नेस्ट रेनन यांचा पाठिंबा होता.

आता वर ज्या पुस्तकाचा उल्लेख केला त्यात आपल्याला स्त्रीप्रतिमेचे सर्व विन्यास दिसतात. उदाहरणार्थ, लोकवाङ्मय, मिथक, मेरी संप्रदाय आणि डिएर्द्रे किंवा कॅथलिन नि हौलिहान सारखी साहित्यिक चित्रणं. मातृभूमीची प्रतिमा या विविध प्रतिमांना कशी आपल्यात सामावून घेते आणि त्यांचं रूपांतर करते हेही आपल्याला दिसतं. भांडवलशाही इंग्लंडने केलेल्या आयर्लंडच्या साम्राज्यशाही-पूर्वदडपशाहीचा छोटेखानी पण निःसंदिग्ध चिकित्सक इतिहास अमिय कुमार बागची यांनी दिला आहे.⁴⁴ या दडपल्या गेलेल्या देशाचं स्त्रीकरण हे वासाहतिक/साम्राज्यवादी सत्ताधाऱ्यांच्या पौरुषत्वतत्त्वप्रणालीच्या हातातील साधन होतं. सेल्टिक राष्ट्राबद्दल मॅथ्यू आर्नोल्ड किंवा रेनान यांनी असंच म्हटलं आहे. शिवाय, त्या अंकित देशाच्या राष्ट्रवादी आकांक्षांच्या प्रतिकारतत्त्वप्रणालींचं देखील ते साधन होतं. स्त्रीगुणी-पुरुषगुणी हे द्विभाजन वासाहतिक वर्चस्वामुळे झालेल्या जुलमांच्या हातात हात घालूनच आलं आणि या द्विभाजनाला आयर्लंडच्या बाबतीत त्यांच्या आख्यायिका आणि लोकवाङ्मयाच्या समृद्ध भांडारातून आवाहक प्रतिमा मिळाल्या. त्यातल्या 'कुमारिका' आणि माता या दोन प्रतिमा आजही आयर्लंडच्या लोकपरंपरांमध्ये जिवंत असल्याचं दिसतं. त्यातली कुमारिकेची प्रतिमा ही *aisling* (आयलिंग) या लोकप्रिय प्रकारातून, तर मातृसमान प्रतिमा ही 'गरीब वृद्ध बाई', आयरिश आख्यायिकेतील द शान व्हॉन व्होश्ट या तितक्याच पारंपरिक आणि लोकप्रिय चित्रणातून व्यक्त झाली.⁴⁵ अशीच आणखी एक इरिनची प्रतिमा आहे, 'गारलँड ऑफ शॅमरॉक'. 'आयरिश स्त्रीत्वातलं जे जे स्त्रीगुणी, धाडसी आणि पवित्र त्याचा समुच्चय असलेली आणि, तिनंच सुयोग्य पर्सिअसकडून सुटका होण्याच्या प्रतीक्षेतील आदर्श अँड्रोमीडा घडवली.'⁴⁶ मातेच्या प्रतिमेचं वर्चस्व असलेल्या स्त्रीत्वाच्या कल्पनांमध्ये वासाहतिक सत्ता झुगारून राष्ट्र उभारणी करण्याच्या तीव्र आवेगाला अभिव्यक्त व्हायला वाट सापडली. पितृसत्ताक लिंगरचनेशी हातमिळवणी असूनही मातृत्वाचा हा वापर वर्चस्व असलेल्या सत्तेच्या पुरुषी जुलमाच्या आणि हिंसेच्या प्रतिकाराला समर्थ बनवणारा होता. यातली सर्वांत लक्षवेधी गोष्ट म्हणजे ईस्टर्न रायझिंगच्या नेत्यांना देहान्त शासन झाल्यावर प्रसिद्ध झालेलं पोस्टर त्यात, बळी गेलेल्या पिअर्सला 'तेजस्वी स्वर्गीय स्त्रीच्या छातीवर पिएताप्रमाणे पहुडलेला, तिरंगा... माता आयर्लंड, ख्रिस्ताची माता आणि पुनरुत्थानाची देवदूत यांचं एकत्रीकरण असा तिरंगा फडकवणारा, असा दाखवला आहे!'⁴⁷

मातृत्व हे जपणूक, सांभाळ करण्याचं प्रतीक आहे, मग ते प्रौढ मातृत्व असो की हालअपेष्टा सोसणारी माता असो. म्हणूनच मातृत्वाचं चित्रण आपल्याला साम्राज्यवादी आणि नाझी राजवटीत तसंच जुलूम, दडपशाहीच्या प्रतिमांमध्ये दिसून येतं. त्याची परिणती मूकपणे सोसण्यात किंवा धीरोदात्त प्रतिकारात होते. पण मातृत्वाच्या चित्रणात कुठेही पितृसत्ताक सामाजिक व्यवस्थेपुढे आव्हान उभं केलेलं दिसत नाही. मातृत्वाभोवती असलेली ही एकत्र नांदणारी विरोधी भावना एका संस्कृतिपुरती मर्यादित

राहिलेली दिसत नाही. तिचा विस्तार अनेक संस्कृतींमध्ये आहे. अधिकारशाहीची कारकीर्द अमलात आणायचा मातृत्व हा प्रमाण मार्ग आहे; उदाहरणार्थ, साम्राज्यशाही आणणारे देश 'मदरहूड इन फादरलंड' (पितृदेशात मातृत्व) हा फॅसिस्ट अजेंडा हे असंच आणखी एक मिथक. त्यात स्त्रिया आणि त्यांचं गर्भाशय हे वर्चस्वाच्या पुनरुत्पादनासाठी लक्ष्य केलं जातं.४८ हिमानी बॅनर्जी म्हणतात,

> अॅन मॅक्किंटॉक, लॉरा अॅन स्टोलर, मारिआना वलवर्द किंवा अॅना डेव्हिन यांच्या
> सांस्कृतिक आणि ऐतिहासिक टीकात्मक लेखनाचा ज्यांना परिचय आहे त्यांना
> वासाहतिक शासन किंवा गौरवर्णीय वसाहतकार यांचं स्थान गौरवर्णीय स्त्रियांमधील
> मातृत्वात आसल्याचं आठवेल... गौरवर्णीय 'वंश' आणि संस्कृती उचलून धरण्याचं
> म्हणजेच वांशिकतेचं शारीरिक आणि सामाजिक पुनरुत्पादन याचा भार गौरवर्णीय
> स्त्रियांवर पडत होता. यासंदर्भात, जर्मन थर्ड राइशच्या वांशिक राष्ट्रवादाचाही उल्लेख
> करता येईल, कारण आर्य राष्ट्र आणि त्याचं नाझी राजकारण यांची प्रतिष्ठा जर्मन
> मातांना राखावी लगत होती.४९

आपल्या जवळचं उदाहरण घ्यायचं झालं तर मातृत्व साम्राज्यशाहीचं किती ओझं पेलू शकतं हे कॅथरिन मेयोने सोदाहरण दाखवून दिलं आहे. भारतात ब्रिटिश राजवट चालू राहण्याचं समर्थन त्यांनी माल्थसच्या सुप्रजननशास्त्रानुसार *मदर इंडिया* मध्ये केलं आहे.५० *फ्रॉम जेंडर टू नेशन* च्या प्रस्तावनेत, गेल्या शंभरएक वर्षांतील राष्ट्र उभारणीच्या अनेक संदर्भांच्या आठवणी जाग्या करत रॅडा इव्हेकोविच आणि जूली मोस्तोव म्हणतात,

> लिंग आणि राष्ट्र या सामाजिक रचना आहेत, ज्यांचा एकमेकांच्या घडणीत
> अन्योन्यसहभाग असतो: राष्ट्राकडे लिंगभावाच्या नजरेतून पाहिलं जातं, राष्ट्राचं
> भौगोलिक स्थलवर्णन लिंगभावसूचक संज्ञांनी केलं जातं (स्त्रीगुणयुक्त जमीन,
> लँडस्केप आणि सीमा, आणि या जागांवरील पुरुषी हालचाली). राष्ट्रीय पुराणकथा
> या पारंपरिक लिंगभूमिकांवर आधारलेल्या असतात आणि राष्ट्रवादी योजलेल्या
> आई, पत्नी, कुमारिका अशा प्रतिमांनी राष्ट्रवादी संभाषित भरलेली असतात. राष्ट्र
> उभारणीच्या प्रयत्नांमध्ये, श्रमविभागणीला पाठिंबा देणाऱ्या पुरुषत्व आणि स्त्रीत्व
> यांच्या सामाजिक रचना वापरल्या जातात. त्यात स्त्रिया शारीरिकदृष्ट्या आणि
> प्रतीकात्मकतेने राष्ट्राचं पुनरुत्पादन करतात तर पुरुष राष्ट्राचं संरक्षण, बचाव आणि
> प्रतिकार करतात.५१

राष्ट्रवादाच्या रचनेमध्ये मातृत्वाला स्थान देताना दोन विरुद्ध गोष्टी एकत्र आणण्याचं एक बोलकं उदाहरण दक्षिण आफ्रिकेच्या बाबतीत मिळू शकतं. १९८० च्या दशकाच्या अखेरीस प्रसिद्ध झालेल्या एका अभ्यासात डेबोरा गेट्सकेल आणि एलेन उंटरहाल्टर दाखवून देतात की आफ्रिकानेर राष्ट्रवाद आणि एएनसी म्हणून ओळखले

जाणारे त्यांचे प्रतिस्पर्धी आफ्रिकन राष्ट्रवादी या दोघांची मदार मातृत्वावर आहे. समारोपात त्या टिप्पणी करतात की 'मातृत्व हा आफ्रिकानेर राष्ट्रवादी आणि ए एन सी या दोघांच्याही संघर्षाच्या डावपेचातला आणि परिभाषेतला अगदी उघडउघड भाग आहे. पण त्याचा त्या दोघांनाही अध्याहृत असलेला आशय मात्र अगदी वेगवेगळा आहे. कारण स्त्रियांच्या आणि एकंदरीतच राष्ट्राच्या भविष्याच्या या दोन्ही पक्षांच्या कल्पना अगदी वेगवेगळ्या आहेत.'[५२] राष्ट्रवादाच्या या दोन परस्परविरुद्ध प्रवृत्तींमधलं मातृत्वाचं चित्रण आणि तत्त्वप्रणाली शेजारी शेजारी ठेवून पाहिली असता, त्यातील लक्षणीय फरक लक्षात येतो. ज्या सत्तासमीकरणांच्या कक्षेत राष्ट्र उभारणी आणि राष्ट्रवाद्यांची रचना होते. त्यानुसार त्या तत्त्वप्रणालींचं उपयोजन बदलतं. आफ्रिकानेर राष्ट्रवादाच्या बाबतीत, त्यांच्या तीन टप्प्यानुसार ही रचना बदलते. पहिल्या टप्प्यात देशाचा बोअर युद्धातला पराभव हा 'आफ्रिकानेर आयांच्या हालअपेष्टांचं अत्यंत संवेदनशीलतेने भान ठेवून आठवणीत जागवला जातो.'[५३] दुसऱ्या टप्प्यात, नव्या श्रेष्ठत्ववादी राज्यातील आफ्रिकानेर संपत्ती व स्वत्व यांच्या दृढीकरणाचं केंद्रस्थान माता होते. तिसऱ्या टप्प्यात या वर्चस्वाला आव्हान मिळतं तेव्हा गौरवर्णीय वर्चस्व राखण्यासाठी आफ्रिकानेर मातृत्वाला आवाहन केलं जातं.

ए एन सीमध्ये काही प्रमाणात दाखवलं गेलंय त्याप्रकारच्या आफ्रिकन राष्ट्रवादातल्या मातृत्वाच्या चित्रणामुळे माझ्यासारख्या वाचकाच्या मनात सहानुभूतीची तार छेडली जाते कारण तो वासाहतिक अनुभवातून गेलेला आहे, अनिश्चित अशा उत्तरवासाहतिक वातावरणात सापडला आहे, श्रेष्ठत्वाच्या जागतिकीकरणामुळे ते अधिकच अनिश्चित झालेलं आहे. १९५० च्या दशकातल्या माझ्या घडणीच्या काळात आमची सर्वांचीच वर्णद्वेषीविरोधी चळवळीशी दृढ बांधीलकी होती. या चळवळीतली प्रमुख स्त्री संघटना म्हणजे फेडरेशन ऑफ साउथ आफ्रिकन विमेन. त्यांची सर्वांत मोठी शाखा म्हणजे ए एन सी विमेन्स लीग. ए एन सीच्या ट्रेड युनियन महिला नेत्याने 'पास लॉज्' (Pass Laws) विरुद्धची जी मोहीम चालवली तिची भाषा अशी आहे :

> आम्हाला माहीत होतं की तुमच्या कडेवर किंवा पाठुंगळी तुमचं मूल असेल; आणि तुमचा पास मागायला पोलिस तुमच्या दिशेनं येतील आणि तुम्ही पळून जाऊन उडी मारून कुंपणापलीकडे जाऊ शकणार नाही आणि तीच वेळ असेल पोलिसांनी तुम्हाला पकडण्याची... आणि मग तुमच्याकडे पास नाही, किंवा योग्य पास नाही म्हणून त्यांनी तुम्हाला तुरुंगात नेलं तर मग तुमच्या मुलांचं कोण पाहणार?[५५]

या पाससारख्या वर्णविद्वेषी प्रश्नांविरुद्धची महिलांची मोहीम बळकट करण्यासाठी सर्वच वंशांच्या मातृत्वाची एकजूट घडवून आणण्याचे प्रयत्न सुरुवातीला होत होते. पण १९७६ च्या सोवेटो हत्याकांडानंतर कृष्णवर्णीय मातृत्वाच्या क्रांतिकारक क्षमतेवर

भर देण्यात आला. मातृत्व हे उदासीन आणि सोशिक असण्याऐवजी अधिक गतिशील आणि क्रियाशील आहे. ही नजर त्यात आली आफ्रिकन राष्ट्रवादाच्या वाटचालीच्या नंतरच्या टप्प्यांमध्ये सुधारणांविषयी निराशा निर्माण झाली कारण त्या फार उशीराने झालेल्या आणि अगदी तुटपुंज्या आहेत असे वाटते. त्याच वेळी मातृत्वाची प्रतीक व 'संरक्षक अवस्थेकडून परिवर्तनाच्या गतिशील प्रेरणे'त संक्रमित झाली.५५ आफ्रिकानेर चळवळीने मातृत्वाच्या उदात्तपणावर भर दिला असला तरी तिने कृष्णवर्णीय मातांच्या आयुष्याची अवनती आणि बदनामी यांनाही सामावून घेतलं होतं असं दिसतं. म्हणून कृष्णवर्णीय राष्ट्रवादाने निमूटपणे सोसणं नाकारून मातृत्वाचा अधिक क्रांतिकारी गतिशील चेहरा अधोरेखित केला.

स्त्रीवादी म्हणून, आपल्या इतिहासातल्या या टप्प्याकडे आपण कशा दृष्टीने पाहतो? राष्ट्रवादी दावा करतात त्याप्रमाणे, आपल्या स्वत्वशोधाचं सार्थक झाल्याचं सिद्ध करण्याची प्रक्रिया म्हणून, की तो नुसता एक कावेबाज प्रयत्न होता. प्रतिवर्चस्व स्थापन करण्याचा, ज्यामुळे परिस्थिती जैसे थेच राहिली?५६

राष्ट्र उभारणी

भारतीय, त्यातही बहुतांशी कामकरी वर्गातल्या, आयांनी सुपुत्रांना जन्म द्यावा या आग्रही मागणीचं समिता सेन यांनी केलेलं विश्लेषण आपण याआधी पाहिलंच. पण त्यातली खरी गुंतागुंत लक्षात आली ती मागरिट सँगरने सुरू केलेल्या मोहिमेतील विरोधाभासामुळे. लिंडा गॉर्डन यांनी सप्रमाण दाखवून दिल्याप्रमाणे, एकीकडे मूलतत्त्ववादी धारदार स्त्रीवादी राजकारण आणि त्याच वेळी प्रजनन आरोग्याचं जबाबदारीपूर्वक धोरण ठरवणाऱ्या मुख्य प्रवाहात सामील असण्याची तीव्र इच्छा या मागरिट सँगर यांच्यात नांदणाऱ्या विरोधी प्रवृत्ती. यांचा अर्थ असा होतो की अनेकदा तुरुंगवास घडूनही त्या 'व्यावसायिकां'च्या हातातलं बाहुलं झाल्या होत्या. वैद्यकीय व्यावसायिक हा शेकडो वर्षांपासून ज्या स्त्रिया जबाबदारीनं बाळंतपण करत आल्या होत्या त्यांच्या हातून सत्ता हिसकावून घेणाऱ्यांचा एक गट. 'स्त्रीरोगविज्ञान व प्रसूतिशास्त्र' या पुरुष डॉक्टरांचं वर्चस्व असलेल्या व्यवसायानं अपत्यजन्माच्या क्रियेवर ताबा मिळवला. तसंच, 'संततिनियमन' (ही शब्दरचना सँगर यांचीच) हा स्वायत्तता आणि कर्तेपणा यांच्यासाठी असलेल्या स्त्रीचळवळीचा भाग होता आणि कामगारवर्गाचा पक्ष उचलून धरणाऱ्या समाजवाद्यांचा होता, त्यावरही कडव्या सुप्रजननवादी अशा उच्चभ्रू व्यावसायिकांनी वर्चस्व गाजवायला सुरुवात केली. ते, अवांछित आणि 'अपात्र' संतती होऊ नये म्हणून संततिनियमन केलं पाहिजे अशा ठाम मताचे होते.

अमेरिकेतल्या संततिनियमन चळवळीच्या नेतृत्वातली मागरिट सँगर यांची 'जानुस' (एक रोमन देवता—आरंभाची देवता) सारखी गुणवत्ता त्यांच्या *विमेन अँड द न्यूरेस* या प्रसिद्ध पुस्तकात पाहण्यासारखी आहे. १९२० साली प्रकाशित झालेल्या

या पुस्तकाला हॅवलॉक एलिस यांची प्रस्तावना आहे. आपल्या मातृत्वाचं (maternity) नियमन हा स्त्रियांच्या संघटित विरोधाचा अंगभूत भाग नव्हता कारण हा विरोध मताधिकार, कायदा, मालमत्तेवरील हक्क इत्यादी गोष्टींवर आधारलेला होता असं भाष्य करत त्यांनी त्यांच्या विवेचनाला सुरुवात केली आहे. 'समाजातील आणि कुटुंबातील आपल्या स्थानाशी तिनं स्वतःला तिच्या स्वाभाविक मातृत्वकार्याद्वारे (maternity) शृंखलाबद्ध केलं होतं आणि फक्त इतक्या ताकदीच्या शृंखलाच तिला, जगाच्या पुरुषी संस्कृतीसाठी पैदाशी जनावर असावं अशा तिच्या दैवाशी बांधून ठेवू शकल्या असत्या.'[५७] त्या पुढे म्हणतात,

या 'दुष्टचक्रा'त सापडून स्त्रीनं तिच्या प्रजोत्पादन क्षमतेद्वारे पृथ्वीच्या पीडा सुरू केल्या आणि चिरस्थायी केल्या आहेत. पृथ्वीच्या अस्तित्वाचा अटळ घटक मनुष्यप्राण्यांचे जथ्था हा होता आणि आताही आहे—मनुष्यप्राण्यांचा इतका सुकाळ की ते स्वस्त व्हावेत, आणि इतके स्वस्त की अज्ञान हेच त्यांचं नैसर्गिक दैव ठरावं आणि दीन मातृत्वाच्या (maternity) पाषाणाच्या पायावर त्या (पीडा) उभ्या आहेत, अशा मातृत्वाच्या निर्मित वस्तूवर त्या फोफावल्या आहेत.[५८]

पूर्व युरोपातून अमेरिकेत होणाऱ्या स्थलांतरावर कडक निर्बंध आले तोच नेमका हा काळ.

जेव्हा त्या नवीन वंश विषयाला तोंड फोडतात तेव्हा आपल्याला त्यांच्या मातृत्वावरील (maternity) नियंत्रणाची पूर्ण ताकद जाणवते—ज्यांच्या 'दैवा'नं त्यांनी सुरुवात केली त्या बिचाऱ्या प्रसवकष्ट घेणाऱ्या बायकांच्या दशेशी इथे काहीच कर्तव्य दिसत नाही.

अमेरिकेत जर वांशिक आत्मा असलेला नवा वंश विकसित करायचा असेल तर आपल्याला जन्मदर हा आकलनाच्या कक्षेत आणि शिक्षण देण्याच्या क्षमतेच्या मर्यादित ठेवावा लागेल. लोकसंख्या सामावून घेण्याच्या आपल्या कुवतीबाहेर प्रजोत्पादन वाढू देण्याला आपण प्रोत्साहन देता कामा नये. म्हणजे येणारी पिढी लोकशाहीत आदर्श समजली जाणारी अशी शारीरिकदृष्ट्या सुदृढ, मनाने निरोगी, सामाजिक भान असलेली होईल.[५९]

संततिनियमन करायचे लोकसंख्या नियंत्रणासाठी. त्याला वैज्ञानिक अधिस्वीकृती असण्याची गरज ही बाब सँगर यांच्या पथ्यावर पडली. ऑगस्ट २० ते सप्टेंबर ३, १९२७ या कालावधीत सॉली सेन्ट्रल, जिनिव्हा येथे वर्ल्ड पॉप्युलेशन कॉन्फरन्सच्या प्रोसिडिंग्ज्च्या प्रस्तावनेत मागरिट सँगर 'जितं मया' अशा अभिनिवेशाने म्हणतात:

आर्थिक समस्यांवर तोडगा काढण्यासाठी समाजवैज्ञानिकांच्या बरोबर सहभागी व्हायला जीववैज्ञानिकांना आमंत्रित करायची ही पहिलीच वेळ. आणि जैववैज्ञानिक तत्त्वांची या चर्चेत मोठी कामगिरी होती असं दिसून आलेलं आहेच.[६०]

प्रजोत्पादन तंत्रज्ञानाच्या क्षेत्रात व्यावसायिकतेचा प्रवेश झाल्याने, झालं असं की गरिबांच्या बाजूची आणि स्त्रियांची चळवळ म्हणून सुरू झाली. तिची धार हळूहळू बोथट होत गेली आणि भांडवलशाही पितृसत्तेच्या हातातलं, वर्ग आणि लिंगभाव शोषणाचं ते आणखी एक हत्यार बनलं. माल्थसच्या लोकसंख्या सिद्धान्ताच्या वर्गपूर्वग्रहाने 'विकासा'च्या साम्राज्यवादी श्रेष्ठत्वकल्पनेचा सुप्रजनविषयक सुप्त वंशपूर्वग्रह जवळ केला. आणि, 'अविकसित' तिसऱ्या जगातील देश आणि पहिल्या व तिसऱ्या जगातील देशांमधल्या स्त्रीचळवळी या दोन्हींच्या विरुद्ध अधिकारदंड म्हणून त्याचा वापर केला.^{६१} ज्योत्स्ना अग्निहोत्री-गुप्ता यांच्या शब्दांत,

तिसऱ्या जगातील देशांमधल्या लोकसंख्यावाढीवर अनेकविध मतं आणि वाद आहेत. जननदर कमी करण्यासाठी कुटुंबनियोजनाचा पुरस्कार करण्यामागे वेगवेगळे हितसंबंध आहेत. स्त्रियांची नवी चळवळ आणि स्त्रियांच्या आरोग्याचं पुरस्कर्ते यांच्या प्रतिसादात, कोणती धोरणं अंगीकारावीत यावरून फरक पडेल पण सामान्यतः आपल्या जनन सुफलनाच्या नियंत्रणावर आपलाच अधिकार आहे. या स्त्रीहक्काला त्या पाठिंबा देतात. पण त्याच वेळी गर्भनिरोधन आणि गर्भपात यांची तरतूद नसणाऱ्या लोकसंख्यानियमन चौकटीवर ते टीका करतात.^{६२}

मात्र, एकोणिसाव्या शतकाच्या अखेरीपासून १९५० पर्यंत 'प्रजोत्पादन नियमन आणि लोकसंख्या धोरणे' या विषयावर भारतात झालेल्या चर्चेच्या बार्बरा रॅमसॅक यांच्या पायाभूत कामावर आधारित 'ऐतिहासिक आढाव्या'त^{६३} अग्निहोत्री-गुप्ता हे दाखवून देतात की मागारिट सँगर आणि त्यांच्या अग्नेस स्मेडल यांच्यासारख्या सहकारी यांनी त्यात मध्यस्थाची महत्त्वाची भूमिका बजावलेली आहे. यात एक विशेष नमूद करण्यासारखी गोष्ट म्हणजे मराठी कादंबरीकार प्रा. ना. सी. फडके व अन्य काही पुरुष हे संततिनियमनाचे सुरुवातीचे खंदे पुरस्कर्ते होते, संततिनियमनाला धडाडीने पाठिंबा देणारे होते, आणि त्यांचा मागारिट सँगरशी पत्रव्यवहार होता, तसेच त्यांच्या *दि बर्थकंट्रोल रिव्ह्यू* या नियतकालिकात तो प्रसिद्धही झाला आहे. फडके १९२४ मध्ये लिहितात, 'आपली लोकसंख्या आपण आपल्या साधनसंपत्तीच्या प्रमाणात राखली पाहिजे आणि आपलं प्रजनन असं सुनियोजित करायला हवं की आपल्या संततीत एकही "अवांछित मूल" असणार नाही.'^{६४} भारत गरीब आहे कारण तिथली लोकसंख्या अफाट आहे, या कर्कश्श साम्राज्यशाही प्रचारात ते चपखल बसलं.

मातृत्वाच्या अशाच प्रकारच्या वृत्तींचं जे प्रत्यंतर भारतात आलं त्याची दोन अगदी वेगवेगळ्या ठिकाणची उदाहरणं आपण पाहू. एक आहे मीरा कोसंबी यांचं विश्लेषण. पंडिता रमाबाई आणि त्यांच्या मुलगी यांच्या अनुभवाला आलेल्या भारतीय आणि पाश्चात्त्य/ख्रिस्ती मातृत्वाचं,^{६५} आणि दुसरं याआधी उल्लेख

झालेलं अधिक प्रसिद्ध असं कॅथरिन मेयो यांचं भारतीय राष्ट्र उभारणीवरचं भडक सादरीकरण त्यांच्या *मदर इंडिया* या कुख्यात पुस्तकाच्या प्रतिपाद्य विषय तोच आहे.

मीरा कोसंबी यांच्या लेखात त्यांनी मातृत्व आणि कन्यात्व (daughterhood) यांच्यातला पूर्वपश्चिम सामना टिपला आहे. पंडिता रमाबाईंची मुलगी मनोरमा हिचं आयुष्य आणि ज्यांनी या आई-मुलीला ख्रिस्ती धर्मांतरात मदत केली त्या सिस्टर जेराल्डिन या त्या लेखाच्या केंद्रस्थानी आहेत. सिस्टर जेराल्डिन, पंडिता रमाबाई आणि मनोरमा यांच्यातील गुंतागुंतीच्या परस्परसंबंधातून मातृत्वासारख्या तथाकथित नैसर्गिक नात्यातील जागतिक गतिशीलतेचं दर्शन घडतं. त्यात वंश, धार्मिक अनुबंध आणि मातृत्व निभावण्यातील सामाजिक दृष्टिकोन दिसतोच, शिवाय अपरिहार्यपणे राष्ट्र उभारणीत त्याचे संकेत मिळतात. ही दोन मातांमधली झटापट आहे. एक धर्मांतर करून ख्रिस्ती झालेली हिंदू आणि दुसरी वरिष्ठ ख्रिस्ती मिशनरी. त्यात आपल्याला दोन प्रकारच्या राष्ट्र उभारणीतल्या मातृत्वांमधला द्वंद्वात्मक संबंध दिसतो. वासाहतिक मातृत्वातील गुंतागुंत मीरा कोसंबी अशा प्रकारे मांडतात:

> वंश किंवा संस्कृतीपेक्षासुद्धा भावनिक जवळिकीचा प्रभावी निर्धारक घटक *पाश्चात्य मातृअधिकार* (वासाहतिक सत्तेनं आतून घट्ट जुळलेला) असतो असं दिसतं, ज्याला रमाबाई पुन्हा पुन्हा विरोध करतात, पण जो मनोरमा बालपणापासूनच सहजपणाने स्वीकारते अशा *अध्यात्मिक, सांस्कृतिक, वांशिक आणि वासाहतिक मातृत्वाच्या* निरपेक्ष, निर्भर रूपात, जेराल्डिन आणि तिच्यासारख्या अगणित पाश्चात्य स्त्रियांनी त्यांच्या ख्रिस्ती धर्मप्रसार अजेंड्याचं यश पाहिलं आणि भावनिक बंध जुळण्याची शक्यता त्यांच्या लक्षात आली.[६६]

कॅथेरिन मेयो यांच्या *मदर इंडियात* राष्ट्र उभारणीच्या साम्राज्यशाही वर्चस्वात जे मातृत्व पणाला लावलं गेलं होतं, त्या मातृत्वाला केंद्रस्थान प्राप्त झाले आहे. *मदर इंडियाच्या* निमित्ताने भरपूर लिहिलं गेलेलं आहे. या विषयाला मृणालिनी सिन्हा यांच्या पुस्तकाने पुरेसा न्याय दिला आहे.[६७] मी फक्त त्यांच्या पुस्तकातील 'मदर इंडिया' हे शीर्षक असलेल्या आठव्या प्रकरणाकडे वाचकांचं लक्ष वेधून घेणार आहे. हिंदू घरातील प्रसूतीचं त्यात अत्यंत अमानुष वर्णन आहे; मग ते बाळंत होणं राजघराण्यातील असो की अस्पृश्य/गरिबाचं असो. मदर इंडियाची राष्ट्रीय प्रतिमा कॅथरिन मेयो यांनी एतद्देशीय हिंदू समाजातून घेतली आहे आणि तिची भारत देशाच्या घडणीची क्षमता दाखवली आहे. ब्रिटिश साम्राज्यशाही राजवटीचं भारताला नावारूपाला आणण्याचं सामर्थ्य सिद्ध करून दाखवण्यासाठी त्यांनी हिंदूंच्या पारंपरिक प्रसूतितंत्रातील आरोग्य आणि स्वच्छतेच्या श्रेष्ठत्वाचा सतत निर्देश केला आहे. ज्या रानटी हिंदू संस्कृतीला सुसंस्कृत करण्याचा ब्रिटिश साम्राज्यशाहीने विडा उचलला होत त्याचं प्रतीक म्हणता

येईल अशी एक दाई मेयो यांनी रेखाटली आहे. *हिंदू धर्मशास्त्रानुसार प्रसूतीच्या वेळी आणि बाळंतपणाच्या काळात त्या बाळंतिणीचा विटाळ मानला जातो. म्हणून जी स्वतःच अपवित्र अशा 'अस्पृश्य' वर्गातील आहे ती दाई म्हणून नेमली जाते. त्यांचा आपल्याबरोबरचा संपर्क टाळण्याचं सबळ आणि पुरेसं कारण म्हणून सनातनी हिंदू या लोकांच्या गलिच्छ सवयींना लक्ष्य करतात.*

पाश्चात्त्य परीकथांमधील अमंगलाच्या वर्णनाचा आधार घेत कॅथेरिन मेयो यांची कल्पनाशक्ती कळसाला पोचते:

आणि अशा प्रकारे, अत्यंत गलिच्छ, वेगवेगळ्या संसर्गांचं जणू आगार अशी ती तिच्या बळीसह स्वतःला कोंडून घेते...

तिनं जेव्हा चिपाडं जमलेल्या आणि जवळजवळ दृष्टिहीन डोळ्यांनी स्वतःच्याच दुर्गंधीच्या लोटावरून पाहिलं तेव्हा तिचा कृमी झालेल्या केसांच्या जटांमधून दिसणारा विच-ऑफ-एंडॉर चेहरा, तिची लोंबणारी लक्तरं, तिचे घाणेरडे पंजे एकानं पाहिले.[६८]

'दि पीपल ऑफ इंडिया'ला वाहून घेत कॅथरिन मेयो यांनी साम्राज्यशाही राष्ट्र उभारणीच्या न्याय्य कार्यासाठी भारतीय मातृत्वाला ओलीस ठेवलं. अँग्लो-अमेरिकन वर्चस्ववादी व्यवस्थेसाठी केलेलं वसाहतीचं शोषण आणि भारतीय साधनसंपत्तीची लूट यांवर मायावी आवरण घातलं.

टीपा

१. Maithreyi Krishnaraj, ed., *Motherhood in India: Glorification without Empowerment?* (New Delhi: Routledge, 2009): 175.

२. *'Banga amar! Janani amar!'* Dwijendra Lal Roy. *Dwijendrageeti Samagro.* Compiled by: Sudhir Chakraborty (Kolkata: Paschim Bangla Academy, 2008): 153; translated by Jasodhara Bagchi.

३. *'Jedin sunil jaladhi hoite'. Dwijendrageeti Samagro:* 164; translated by Jasodhara Bagchi.

४. Tanika Sarkar, *Bengal 1928–1934: The Politics of Protest* (Delhi: Oxford University Press, [1987], 2011). Quoted in *Motherhood in India:* 176.

५. Amales Tripathi, *The Extremist Challenge* (Calcutta: Orient Longman, 1967); quoted in *Motherhood in India:* 178.

६. T. Sarkar, *Bengal 1928–1934,* quoted in *Motherhood in India:* 175.

७. तत्रैव.

८. Partha Chatterjee. 'The Nationalist Resolution of the Women's Question', in Sudesh Vaid and Kumkum Sangari (eds), *Recasting*

Women: Essays in Colonial History (New Delhi: Kali for Women, 1989): 236–37. Quoted in *Motherhood in India*, p.160.

९. Sumit Sarkar *The Swadeshi Movement in Bengal, 1903–1908* (Calcutta: People's Publishing House, 1973): 296. Quoted in *Motherhood in India:* 179.

१०. Bankimchandra Chattopadhyay. *Rachanavali* (Calcutta: Sahitya Samsad, 1962), vol. 2: 80; translated by Chandreyee Niyogi for Jasodhara Bagchi, 'Representing Nationalism: Ideology of Motherhood in Colonial Bengal', in Krishna Raj ed. *Motherhood in India:* 173.

११. तत्रैव.

१२. Chattopadhyay, 1962, vol. 1: 728–79; translated by Chandreyee Niyogi. Quoted in *Motherhood in India:* 172–75.

१३. Partha Chatterjee, 'The Moment of Departure: Culture and Power in the Thought of Bankimchandra', in *Nationalist Thought and the Colonial World A Derivative Discourse?* (Delhi: Oxford University Press, 1986): 15.

१४. Sister Nivedita, *Kali the Mother* (Almora: Advaita Ashram, 1900): 324; quoted in *Motherhood in India:* 176.

१५. Sister Nivedita, *Kali the Mother*: 326; quoted in *Motherhood in India:* 177.

१६. Ashis Nandy, *At the Edge of Psychology: Essays in Politics and Culture* (Delhi: Oxford University Press, 1980: 8–9).

१७. Sister Nivedita, *Kali the Mother*: 324. Quoted in *Motherhood in India:* 177.

१८. रामेंद्र सुंदर यांचा अनेक विषयांचा व्यासंग होता. सर्वसामान्यांसाठी विज्ञान आणि विज्ञानाचे तत्त्वज्ञान अशा विषयांसकट अनेक विषयांवर त्यांनी लेखन केले आहे.

१९. Amales Tripathi, *The Extremist Challenge* (Kolkata: Orient Blackswan, 1967): 42; quoted in *Motherhood in India:* 178.

२०. Bipin Chandra Pal, *Nabajuger Bangla* (Calcutta: Jugajatri, 1955); quoted in *Motherhood in India:* 178.

२१. Sister Nivedita, *Kali the Mother:* 58; quoted in *Motherhood in India:* 179.

२२. Krishnaraj, ed, *Motherhood in India:* 176–179.

२३. Sister Nivedita, *Kali the Mother:* 16; quoted in *Motherhood in India:* 170.

२४. Sister Nivedita, *Kali the Mother:* 20; quoted in *Motherhood in India*: 170.

२५. Sister Nivedita, *Kali the Mother* 21; quoted in *Motherhood in India:* 170.

२६. Sister Nivedita, *Kali the Mother:* 53; quoted in *Motherhood in India:* 171.

२७. Sister Nivedita, *Kali the Mother:* 1900: 54; quoted in *Motherhood in India:* 171.

२८. Sashibhushan Das Gupta, 'Evolution of Mother Worship in India', in Swami Madhavananda and R.C. Majumda, eds, *Eminent Indian Women: From the Vedic Age to the Present* (Calcutta: Advaita Ashrama, 1953: 83; quoted in *Motherhood in India:* 171.

२९. Sister Nivedita, *Kali the Mother:* 56–57; quoted in *Motherhood in India:* 171.

३०. Sister Nivedita, *Kali the Mother:* 80; quoted in *Motherhood in India:* 171.

३१. Vivekananda, 1951, vol. 8: 57, in Vivekananda, *Complete Works* 10th ed (Advaita Ashram, Mayavati, 1951), 1978, 8 vols; quoted in *Motherhood in India:* 171–72.

३२. Sumit Sarkar. *The Swadeshi Movement in Bengal, 1903–1908.* (Calcutta: People's Publishing House: 1973): 296.

३३. तत्रैव.: २९३.

३४. '*आमार शोनार बांगला, आमि तोमाये भालोबाशि*', अनुवाद यशोधरा बागची; हे गीत बांगला देशाचे राष्ट्रगीत देखील आहे, बंगालीतील शब्दांसाठी https:// en.wikipedia.org/wiki/Amar_Sonar_Bangla#Lyrics; accessed 13 June 2015.

३५. तत्रैव.

३६. Malini Bhattacharya, '*Rabindrasahityey o Srishtite Narimuktir Bhabna*', in *Nirmaner Samajikata o Adhunik Bangla Upanyas* (Kolkata: Dey's Publishing, 1996): 56.

३७. Rabindranath Tagore, '*Ayi Bhubanamohonomohini*'; translated by Jasodhara Bagchi; Bengali lyrics at http://www.geetabitan. com/lyrics/A/ayi-bhubanmon-mohini.html; accessed 13 June 2015.

३८. Krishnaraj, ed, *Motherhood in India:* 179–81.

३९. रवींद्रनाथ टागोर, 'सात कोटी संतनिरे', अनुवाद यशोधरा बागची.

४०. Krishnaraj, ed, *Motherhood in India:* 181–82.

४१. Jasodhara Bagchi, 'Representing Nationalism: Ideology of Motherhood in Colonial Bengal', in Krishnaraj, ed, *Motherhood in India.*

४२. C.L. Innes, *Woman and Nation in Irish Literature and Society 1880–1935* (London: Harvester Wheatsheaf 1993).

४३. Mathew Arnold, *On the Study of Celtic Literature* (London, Smith and Elder, 1891): 182.

४४. Amiya Kumar Bagchi, *Perilous Passage Mankind and the Global Ascendancy of Capital* (New Delhi, Oxford University Press, 2005); Appendix B. 'European Colonialism and Racism at Home: The Case of Ireland': 396–411.

४५. C.L.Innes, *Women and Nation*: 15.

४६. तत्रैव.:१७.

४७. तत्रैव.:२४–२५.

४८. Frigga Haug, 'Mothers in Fatherland,' *New Left Review* November-December 1988.

४९. Himani Bannerji, *Demography and Democracy Essays on Nationalism, Gender and Ideology* (New Delhi: Orient Blackswan, 2012): 101–02.

५०. See Mrinalini Sinha, *Specters of Mother India. The Global Restructuring of an Empire* (New Delhi: Zubaan, 2006).

५१. Rada Ivekovic and Julie Mostov, eds, *From Gender to Nation* (Ravenna: Longo Editore, 2002): 9–10.

५२. Deborah Gaitskell and Elaine Unterhalter, 'Mothers of the Nation: A Comparative Analysis of Nation, Race and Motherhood in the Afrikaner Nationalism and the African National Congress'. Quoted in Nira Yuval Davis and Floya Anthias, eds, *Woman Nation State* (London; Macmillan, 1989): 76.

५३. तत्रैव.

५४. तत्रैव.: ६९.

५५. तत्रैव.: ७६.

५६. Jasodhara Bagchi, 'Representing Nationalism', in Maithreyi Krishnaraj, ed, *Motherhood in India:* 181.

५७. Margaret Sanger, *Women and the New Race* (New York: Blue Ribbon Books, 1920): 2.

५८. Proceedings of the World Population Conference (London: Edwin Arnold & Co., 1927): 3.

५९. तत्रैव.: ४४.

६०. तत्रैव.: १३.

६१. १८०० ते १९०० या दरम्यान जे बाद झाले त्यांचा अत्यंत उपयुक्त असा सारांश ज्योत्स्ना अग्निहोत्री गुप्ता यांनी केला आहे. *New Reproductive Technologies. Women's Health and Autonomy: Freedom or Dependency?* Indo-Dutch Studies in Development Alternatives (New Delhi: SAGE Publications, 2000).

६२. तत्रैव.: १४२.

६३. Barbara N. Ramusack, 'Cultural Missionaries, Maternal Imperialists, Feminist Allies: British Women Activists in India, 1865–1945', *Women's Studies International Forum* 13 (1990): 309–21.

६४. Cited in Agnihotri-Gupta, *New Reproductive Technologies:* 200.

६५. Meera Kosambi, 'Motherhood in the East-West Encounter: Pandita Ramabai's negotiation of "Daughterhood" and "Motherhood" ', *Feminist Review* 65 (Summer 2000): 49–69.

६६. तत्रैव.: ६४.

६७. Mrinalini Sinha, *Specters of Mother India.*

६८. Katherine Mayo, *Mother India* (London: Jonathan Cape, 1927): 91–92.

४

प्रजोत्पादन तंत्रज्ञान:
भांडवलशाही पितृसत्तेखालील मातृत्व

प्रकरण ३ मध्ये आपण राष्ट्र उभारणीच्या प्रयत्नांची चर्चा केली. भारतातल्या आणि तिसऱ्या जगातील इतर देशांमधल्या गरीब, कष्टकरी स्त्रियांच्या संदर्भात मातृत्वाच्या दृष्टीने हे प्रयत्न अनेक अर्थांनी लक्षात घेण्यासारखे आहेत. संततिनियमनाचा जो विचार झाला त्याच्या, या माता 'लक्ष्य' ठरल्या. फक्त तिसऱ्या जगातील देशांना वाचवण्यासाठीच नव्हे तर पर्यावरणहानीच्या नावावर भांडवलशाही पितृसत्तेखालील प्रजोत्पादन तंत्रज्ञानाशी मातृत्वाचा जो सामना झाला त्यातल्या अनेकार्थतेचा आणि मातृत्वाच्या स्त्रीवादी सैद्धान्तीकरणापुढे त्यामुळे जी आव्हानं उभी राहतात त्यांचा या प्रकरणात शोध घेण्यात येईल.

साइन्स (Signs) च्या ऑटम १९८१ च्या अंकामध्ये मेरी ओब्रायन प्रजोत्पादनाबदल एक महत्त्वाचा मुद्दा मांडतात. त्या म्हणतात:

> स्त्रीचा स्वभाव पुरुषाच्या स्वभावापेक्षा वेगळा असल्याचं दिसतं त्याचं नेमकं कारण असं की ती काहीशी अधिक 'नैसर्गिक' असते... स्त्रिया या निसर्गाशी अतूटपणे जोडलेल्या असतात, आणि द बोव्हा म्हणतात त्याप्रमाणे, त्या निसर्गाला ओलांडून पलीकडे जायला असमर्थ असतात... स्त्रीचा हा एकच, तर पुरुषाला मात्र दोन स्वभाव असतात असं दिसतं. पुरुषाचा दुसरा स्वभाव म्हणजे त्याचं स्वतःला घडवणं... कृत्रिमरीत्या निर्माण केलेला लोकव्यवहाराचा, राजकारणाचा, तत्त्वज्ञानाचा आणि याहीपलीकडचा म्हणजे स्वातंत्र्याचा प्रांत, यांच्यामार्फत तो आपापतः मिळालेलं जैविक अस्तित्व ओलांडून जातो.[१]

'प्रजोत्पादन म्हणजे उत्पादनाच्या विरुद्ध' याचं उपलब्ध विश्लेषण, खाजगी विरुद्ध सार्वजनिक वादाचा एक भाग म्हणून ओब्रायन विचारात घेतात, 'द्वेषदर्शी'पेक्षा वाग्युद्धाचा भाग म्हणून, 'द्विध्रुवात्मक' मात्र खात्रीने नव्हे. एक असं सामाजिक-ऐतिहासिक प्रारूप

जे प्रजोत्पादनाची रवानगी निव्वळ प्राणिजगतात करत नाही... [पण त्याच्याकडे] "मनुष्यनिर्मित जगा"[२] चा एक आवश्यक भाग म्हणून बघतं, याविषयी त्या चर्चा करतात. उत्पादन प्रक्रियेविरुद्ध प्रजोत्पादनातील विरोधाभास किंवा उत्पादनाचे सामाजिक संबंध एका बाजूला, याचं विश्लेषण करणं हा त्यापाठीमागचा त्याचा उद्देश आहे.[३] स्त्रियांना त्या 'कृत्रिम जगा'चा एक भाग बनवून घेतलं गेलं आहे, पण पुरुषांनी निर्माण केलेल्या खाजगी प्रांतातच राहणं स्त्रियांनी नाकारलं आहे.

या द्विध्रुवात्मक आकलनाचाच एक भाग म्हणून ओब्रायन गर्भप्रतिबंधाच्या प्रजोत्पादन तंत्रज्ञानाची बाजू भक्कमपणे उचलून धरतात.

गर्भ प्रतिबंध तंत्रज्ञान हे फक्त अजून एक सर्वसामान्य तंत्रज्ञान नव्हे. प्रदीर्घ काळापासून चालत आलेल्या कुटुंबसंस्थांवर त्याचा प्रभाव पडणार आहे. प्रजोत्पादन तंत्रज्ञान हे, सतराव्या शतकात उत्पादन तंत्रज्ञान जसं क्रांतिकारक होतं, तसंच पण वेगळ्या अर्थाने क्रांतिकारक आहे. त्यानं राजकीय अर्थव्यवस्थेचं नवीन विज्ञान निर्माण केलं. प्रजोत्पादन प्रक्रियेत आता झालेल्या स्थित्यंतराला देखील नवीन विज्ञानाची गरज आहे... 'स्त्री अभ्यासा'च्या संदिग्ध छत्राखाली नेमक्या याच विज्ञानाचा शोध घेतला जात आहे–मुद्दा जगाचं वर्णन करणं हा नाही तर जग बदलण्याचा आहे' असा मार्क्सचा सुप्रसिद्ध शेरा आहे. या विषयाशी संबंधित असलेल्यांची गाठ नेमकी याच जाणिवेशी आहे.[४]

त्या या तंत्रज्ञानातील क्रांतीकडे सामाजिक स्थित्यंतराची एक प्रमुख शक्यता या दृष्टीने बघतात:

मानवमुक्ती... प्रजोत्पादन आणि उत्पादन यांच्या अंतर्गत असलेल्या आणि त्यांच्यातील संबंधांमधल्या द्वंद्वात्मक हालचालीच्या आकलनातून उदयाला आली पाहिजे कारण त्यामुळे प्रजोत्पादनाच्या सामाजिक संबंधांमध्ये ऐतिहासिक बदलांना सुरुवात होणं शक्य होतं. ही कल्पना समजून घेण्याची शक्यता आणि त्यातून स्वायत्त स्त्रीवादी संमत चौकट आणि संपूर्णपणे नवीन सैद्धान्तिक पूर्वपक्ष तयार करणं आता कुठे इतिहास आपल्यासमोर ठेवत आहे. हे प्रचंड आव्हान आहे.[५]

'प्रजोत्पादन आणि उत्पादन यांच्या अंतर्गत असलेल्या आणि त्यांच्यातल्या आंतरसंबंधांमधील' द्वंद्वात्मक हालचालींची शक्यता शोधून काढण्याविषयी ओब्रायन यांचं बुद्धिचातुर्य दिसत असलं तरी प्रजोत्पादनाचा आणि उत्पादनाचा सामाजिक संबंध नुसत्या द्वैतापासून द्वंद्वात्मकतेत बदलण्यामध्ये तंत्रज्ञान आणण्याच्या क्रांतिकारक शक्यतेवर त्यांची मदार होती ती मात्र खोटी ठरली. ज्या तंत्रज्ञानं, उत्पादन हाच मुख्य महामार्ग ठरलेला असताना, प्रजोत्पादनाच्या, पिछाडीला राहिलेल्या सामाजिक संबंधांमध्ये स्थित्यंतर घडवून आणणं अपेक्षित होतं. या तंत्रज्ञानाला अगदी सुरुवातीपासूनच संघर्षाला तोंड द्यावं लागलं. त्याला १९८० पासून सर्व जगावर ताबा

घेणाऱ्या भांडवलशाही पितृसत्तेच्या दबाव टाकणाऱ्या मागण्यांच्या स्वाधीन व्हावं लागलं होतं. आज ८० च्या दशकाच्या सुरुवातीला मेरी ओब्रायन यांनी त्यांचा आव्हान देणारा लेख प्रसिद्ध केला होता. वास्तविक बाऊल समाजात संततिप्रतिबंध प्रचलित होताच, पण तरी स्त्रिया पुरुषांपेक्षा दुय्यमच राहिल्या होत्या. फ्रान्समध्ये विसाव्या शतकाच्या पुष्कळ आधीपासून संततिप्रतिबंध प्रचलित होता, त्यामुळे स्त्रियांना किंचितच मोकळा अवकाश मिळाला होता. सर्वच बाबतीत तंत्रज्ञान कोणाच्या हाती आहे यावरच सर्व अवलंबून असतं.

एकोणिसाव्या शतकात अगदी बिनतोड प्रजोत्पादन तंत्रज्ञान म्हणून उदयाला आलेली गर्भप्रतिबंधक उपाययोजना वेगवेगळ्या गटांना आपापले हेतू साध्य करून घेण्याकरता काबीज केली. समाजवादी-स्त्रीवादी इतिहासकार लिंडा गॉर्डन यांचं *विमेन्स बॉडी, विमेन्स राईट* हे पुस्तक हे या विषयावर उपलब्ध असलेलं सर्वांत 'माहितीपूर्ण' इतिहासलेखन आहे. त्यांनी संततिनियमनाचा इतिहास अमेरिकेतील एक सामाजिक चळवळ या दृष्टीने लिहिला आहे. संततिनियमनाला अमेरिकेत एका सामाजिक चळवळीचे स्वरूप कसे आले या दृष्टीने त्यांनी संततिनियमनाचा इतिहास लिहिला आहे. स्त्रीस्वायत्ततेसाठीच्या सामाजिक चळवळीचा एक भाग म्हणून गर्भप्रतिबंधक-उपाययोजनेचा स्वीकार आणि प्रसार यांच्या सामाजिक गतिशास्त्राची रूपरेषा त्यांनी त्यात मांडली आहे. आपल्या स्वतःच्या आयुष्यात मातृत्वाचं नियमन करून ही स्वायत्तता मिळवायची आहे. त्यामुळे मातृत्व ही स्त्रीची 'जैविक नियती'च आहे या प्रस्थापित रूढ संकल्पनेलाच आव्हान दिलं गेलं. दीर्घकाळापासून चालत आलेल्या या मिथकाला गर्भप्रतिबंधक उपाययोजनेनं आव्हान दिलं आणि लैंगिक श्रमविभागणीवर त्याचा परिणाम झाला. गर्भप्रतिबंधक उपाययोजना स्थिरावण्यापूर्वी कोणत्या सामाजिक रेट्यांमधून तिचं अस्तित्व जाणवलं हे त्यांच्या चिकित्सक अभ्यासातून समोर येतं. या सगळ्यात स्त्रीप्रश्न हळूहळू कशा पद्धतीनं पार्श्वभूमीला जाऊ लागले हे पाहणं फार विलक्षण आहे.

गर्भप्रतिबंधक उपाययोजना अस्तित्वात येणं आणि तिचा स्वीकार यांना त्यांच्या वाटचालीत 'औद्योगिक-लष्करी' पाश्चात्य जगाच्या वेगवेगळ्या भागात वेगवेगळा इतिहास होता. तरी, बाईचा आपल्या स्वतःच्या मातृत्वावर स्वतःचा ताबा असणं याभोवती असलेल्या सामाजिक प्रश्नांवर लिंडा गॉर्डन यांनी आपल्याला अत्यंत बहुमोल मर्मदृष्टी दिलेली आहे. कारण संततिनियमन ही अमेरिकेतली एक सामाजिक चळवळ या दृष्टीने त्यांनी या घटनांचा सविस्तर परामर्श घेतला आहे. यातलं बरंचसं कथानक उलगडतं ते मागरिट सँगर नामक असामान्य स्त्रीभोवती. (प्रकरण ३ देखील पहा). त्यांनी ज्या अभूतपूर्व मोहिमा राबवल्या त्यात गर्भप्रतिबंधक उपाययोजनेचं स्त्रीच्या स्वायत्ततेसाठी एक तंत्रज्ञानात्मक हत्यार म्हणून रूपांतर झालेलं आपण पाहतो. प्रजोत्पादनाचं जे पितृसत्ताक वर्चस्व तेव्हा अस्तित्वात होतं त्याला त्यात शह दिला

गेला. मेरी ओब्रायन यांनी या विषयाला वाचा फोडणारा जो लेख लिहिला त्यात त्यांनी, गरीब आणि परिघावरच्या बहिष्कृत स्त्रियांवर ताबा मिळवण्याचं निव्वळ एक हत्यार म्हणून या गर्भनिरोधक उपायाचा, वैद्यकीय व्यावसायिक आणि व्यावसायिक जगतातील पढतमूर्ख सुप्रजनन शास्त्रज्ञ यांनी उद्योगजगताशी अधिकाधिक संधान बांधत उपयोग केला, असं म्हटलं आहे. या प्रकरणाची सुरुवात आपण त्याच निबंधाने केली.

या चळवळीत सुरुवातीला झुंजार स्त्रिया होत्या. त्यांचा संघर्ष स्त्रीशक्तीला स्थान देणाऱ्या सामाजिक क्रांतीसाठी होता. गर्भनिरोधकांबद्दलची सँगरची पत्रकं ज्या बायकांनी वाटली त्यांना, एवढंच नव्हे तर त्या पत्रकाच्या लेखिकेलाही, ती प्रसिद्ध व्यक्ती असूनही, अटक झाली आणि त्यांच्यावर पद्धतशीर कायदेशीर कारवाई झाली. या बायकांनी सत्ताधाऱ्यांमधला पुरुषी खोलवर रुजलेला तिरस्कार चिथावला. लिंडा गॉर्डन म्हणतात तसं,

> संततिनियमन-कैद्यांविषयीची, विशेषतः महिलांबद्दल, पोलिस आणि तुरुंग पहारेकरी यांची वागणूक गैरभावनेची आणि हिंसकच होती. स्त्रियांनी संततिनियमनाचा पुरस्कार करणं हे, स्त्री कशी असावी याविषयीच्या त्यांच्या पुरुषी स्वप्नरंजनाला सुरुंग लावणारं होतं.[७]

आपण हे लक्षात ठेवलं पाहिजे की या स्त्रियांकडे त्यांच्या 'जैविक नियती'चं अंतिम उद्दिष्ट असं 'मातृत्व' नाकारणाऱ्या म्हणून पाहिलं गेलं. लिंडा गॉर्डन यांनी दिलेलं हे एक वैशिष्ट्यपूर्ण उदाहरण बघा,

> ऑग्नेस स्मेडलेला १९१८ मध्ये अटक करणारा गुप्तहेर तिला म्हणाला की, 'त्याला मी दक्षिण प्रांतात सापडायला हवी होते, म्हणजे तिथे दिसेल त्या पहिल्या दिव्याच्या खांबाला मला बांधून मला देहान्त शासन दिलं गेलं असतं.' खंदकाच्या चुकीच्या बाजूला तू आहेस असं मी त्याला सांगायचा प्रयत्न केला... स्मेडले म्हणते की त्यावर त्यानं तिला पुन्हा धाकदपटशा दाखवला.[८]

संततिनियमनाच्या चळवळीचं मूळ समाजवादी विचारधारेत होतं त्यामुळे ती चळवळ कामकरी स्त्रियांच्या सबलीकरणाच्या बाजूची होती. पुन्हा लिंडा गॉर्डन काय म्हणतात ते पाहू,

> संततिनियमनवाद्यांची कार्यनिष्ठा फार प्रबळ होती. राजकीय प्रगतीसाठी कामगारवर्गाचं बळ कळीचं आहे असा त्यांची, समाजवादी असल्यामुळे, विश्वास होता आणि म्हणून हा संदेश आणि सेवा घेऊन या कामगारवर्गापर्यंत पोचायचा त्यांचा सर्वतोपरी प्रयत्न होता... स्त्रीवादी असल्यामुळे त्यांना स्त्रियांच्या स्थानात सुधारणा घडवून आणायची होती.[९]

मात्र, विसाव्या शतकाच्या पहिल्या दोन दशकांमध्ये अमेरिकेतील समाजवाद्यांमध्ये एकवाक्यता नव्हती.

ऐच्छिक मातृत्व या तत्त्वाला बहुतेकांचा पाठिंबा असला तरी बऱ्याच जणांना असं वाटत होतं की समाजवादातील सुबत्तेमुळे निसर्गतः होतील तेवढी मुलं होऊ द्यावीत असं स्त्रियांना मनापासून वाटायला लागेल. त्याचवेळी त्यांनी अपत्यसंगोपनाची पूर्ण जबाबदारी एकट्या स्त्रीवर आणि उत्पादनाची संपूर्ण जबाबदारी पुरुषांवर अशी श्रमविभागणीही उचलून धरली.[१०]

संततिनियमनाचा आणि मुक्त प्रेम, तसंच सामान्य कौटुंबिक स्थैर्य कमकुवत होणं यांचा सहसंबंध आहे अशी सर्वसामान्य समजूत असली तरी मुक्त प्रेमवादाचा मागरिट सँगर यांच्यावर बरेचदा आरोप केला गेला आणि त्यांनी तो नेहमीच नाकारला. संततिनियमन हे स्त्रियांची चळवळ म्हणून सुरू झालं याची मुळं मुक्त प्रेमात होती.[११] मात्र, अगदी सुरुवातीपासूनच संततिप्रतिबंधाचं तत्त्वज्ञान दोन गोष्टींनी ग्रासलेलं होतं; एक, पितृसत्ताक वर्गीय राजकारणाच्या कोंदणात ते बंदिस्त केलं जाण्याची शक्यता आणि दोन, ऐच्छिक मातृत्व ही स्त्रीकेंद्री मागणी आणि मुक्त प्रेमात व्यक्त होणारा स्त्रियांच्या स्वतःच्या लैंगिकप्रेरणांवरचा हक्क हे प्रेरणाद्वय. उदाहरणार्थ, या तंत्रज्ञानाला दोन काहीशा बेचैन करणाऱ्या गोष्टींची जोड आहे: एक, निओ-माल्थुसियन/माल्थसवादी विचारसरणीतला लोकसंख्या प्रश्न आणि दुसरी, सुप्रजननशास्त्र, जो सर्वाधिक धडधाकट तो टिकेल आणि जो तसा नाही त्याचा उच्छेद होईल या सामाजिक डार्विन वादावरची योजना म्हणून गर्भप्रतिबंधाचा पक्ष उचलून धरतं. अशा साम्राज्यवादी श्रेष्ठत्व परंपरेमुळे स्त्रियांकडे सत्ता असण्याच्या शक्यतेला हानी पोचली आणि मातृत्वावरच्या पितृसत्ताक वर्चस्वाला ते तंत्रज्ञान अनुरूप ठरलं.

लिंडा गॉर्डन यांनी सप्रमाण दाखवून दिल्याप्रमाणे एकीकडे मूलतत्त्ववादी धारदार स्त्रीवादी राजकारण आणि त्याचवेळी प्रजनन आरोग्याचं जबाबदारीपूर्वक धोरण ठरवणाऱ्या मुख्य प्रवाहात सामील असण्याची तीव्र इच्छा, या मागरिट सँगर यांच्यात नांदणाऱ्या विरोधी प्रवृत्ती यांचा अर्थ असा होतो की त्यांना अनेकदा तुरुंगवास घडूनही त्या 'व्यावसायिकांच्या हातातलं बाहुलं' झाल्या होत्या. वैद्यकीय व्यावसायिक हा एक गट शेकडो वर्षांपासून ज्या स्त्रिया जबाबदारीनं बाळंतपण करत आल्या होत्या त्यांच्या हातून सत्ता हिसकावून घेणाऱ्यांचा 'स्त्रीरोगविज्ञान व प्रसूतिशास्त्र' या पुरुष डॉक्टरांचं वर्चस्व असलेल्या व्यवसायानं अपत्यजन्माच्या क्रियेवर ताबा मिळवला (प्रकरण ३ देखील पाहा). तसंच संततिनियमन (ही शब्दरचना सँगर यांचीच) ही, स्वायत्तता आणि कर्तेपणा यांच्यासाठी असलेल्या स्त्रीचळवळीचा भाग होता आणि कामगारवर्गाचा पक्ष उचलून धरणाऱ्या समाजवाद्यांचा होता, त्यावरही कडव्या

सुप्रजननवादी उच्चभ्रू व्यावसायिकांनी वर्चस्व गाजवायला सुरुवात केली. ते अवांछित आणि अपात्र संतती होऊ नये म्हणून संततिनियमन केलं पाहिजे अशा ठाम मताचे होते.

ना. सी. फडके यांच्याही दृष्टिकोनात दिसणाऱ्या (पहा प्रकरण ३) संभाव्य सुप्रजननवादी (आणि माल्थसवादी) पूर्वग्रहाला सोलापूर युजेनिक्स एज्युकेशन सोसायटीमध्ये किंवा मद्रास न्यू माल्थुशियन लीगमध्ये सुरचित संस्थात्मक रूप आलं. ही लीग काही तमिळ ब्राह्मणांनी स्थापन केली होती आणि ते संततिप्रतिबंधक साधनं विकतदेखील असत; तसंच मद्रास बर्थ कंट्रोल बुलेटिन प्रकाशित करत असत.¹² संततिप्रतिबंधक साधनांचे पुरुष पुरस्कर्ते मार्गारिट सँगर यांच्या संपर्कात असत. पण सँगर यांच्या सहकारी ॲग्नेस स्मेडले यांनी सँगर यांना एक सावधगिरीचा इशारा दिला होता. प्रजोत्पादनावर स्त्रियांचा ताबा आणि गर्भप्रतिबंधाच्या संदर्भात स्त्रियांचे स्वातंत्र्य या विचारांवर फार भर देऊ नये कारण भारतीय स्त्रियांना इतकं व्यक्तिस्वातंत्र्य मिळणं हे कदाचित भारतीयांना तितकंसं रुचणार नाही, हा तो इशारा.¹³

भारतीय स्त्रियांना संततिप्रतिबंधाविषयी कोणतीही माहिती द्यायला गांधी राजी नव्हते, कुटुंबाचा आकार आटोक्यात ठेवण्यासाठी ते फक्त ब्रह्मचर्याचं समर्थन करत होते, त्यातच या सल्ल्याचं, इशाऱ्याचं व्यवहारचातुर्य दिसतं. ते म्हणाले, 'गर्भप्रतिबंध करून संततिनियमन ही वंशआत्महत्या आहे.' कृत्रिम गर्भप्रतिबंधक उपायांचा वापर करणं हे आपल्या प्रतिष्ठेशी विसंगत वाटून स्त्रिया ते नाकारतील अशी त्यांची श्रद्धा होती. तसंच, अशा उपायांनी कामवासना वाढेल आणि विवाहसंस्थेचं विसर्जन होईल असंही त्यांना ठामपणे वाटत होतं.¹⁴

स्त्रीहक्कांसाठी संघर्ष करणाऱ्या भारतीय महिलांच्या पहिल्या संघटित गटाला मात्र संततिनियमनाचा प्रश्न हाती घेण्यात तशी आडकाठी आली नाही. ऑल इंडिया विमेन्स कॉन्फरन्सची स्थापना १९२३ मध्ये झाली,¹⁵ त्यानंतर १९३१ सालच्या वार्षिक सभेपासून एआयडब्ल्यूसीच्या पहिल्या संघटक सचिव कमलादेवी चट्टोपाध्याय यांनी मागणी केली की, 'संततिनियमन हे आपल्या शरीरावर ताबा ठेवण्याचं साधन स्वतःजवळ असण्याचा प्रत्येक स्त्रीचा पवित्र आणि स्वायत्त हक्क आहे आणि तिच्या स्त्रीत्वावर घाला घालायचा अपराध केल्याखेरीज, तिचा तो हक्क हिरावून घेण्याचा प्रयत्न परमेश्वर किंवा पुरुष करू शकणार नाही.'¹⁶

साम्राज्यवादी अंतस्थ हेतूंना मिळणाऱ्या पाठिंब्याची कल्पना होती आणि ते पुढे लेखनातून उघडकीलाही आलं, तरीही हे बोललं गेलं. भारतातील स्त्री आरोग्याच्या, विशेषतः बाळंतपणाशी संबंधित समस्यांचा विचार करण्याच्या मिषाने भारतावर ब्रिटिश सत्ता चालूच राहावी याचा पुरस्कार करण्यासाठी कॅथरिन मेयो यांनी खोडसाळपणाने साहित्य प्रकाशित केलं (पहा प्रकरण ३). 'मदर इंडिया' या राष्ट्रवाद्यांच्या बोधवचनाचा त्यात त्यांनी गैरवापर केला.¹⁷

आपल्या स्वतःच्या मातृत्वावर आपलाच ताबा असावा म्हणून गर्भप्रतिबंधक उपाय आणि गर्भपात यांचं तंत्रज्ञान वापरण्याच्या स्त्रियांच्या मागण्या, लोकसंख्या नियमनाच्या वर्चस्ववादी मागणीत सामावून घेतल्या गेल्या हे आपण पाहिलं. या प्रक्रियेत, मनुष्यजातीतील 'अपात्रां'ना वगळणे आणि उत्तम वंशाची हमी ही दोन्ही उद्दिष्टे सामावली गेली. नवमाल्थसवाद्यांचा वर्गपूर्वग्रह आणि सुप्रजननवाद्यांचा वंशपूर्णग्रह यांनीदेखील हे तंत्रज्ञान आपलंसं करून घेतल्याचं दिसून येतं. पाश्चात्त्य देशातील स्त्रीवादी संघर्षाच्या तिसऱ्या लाटेने जेव्हा हा प्रश्न १९६०—१९७० पासून हाती घेतला. तेव्हा आपल्याला या चळवळीचं आंतरराष्ट्रीय स्त्रीवादी चळवळीच्या तात्त्विक बैठकीच्या मुद्द्यावर महत्त्वाचं आणि अत्यंत रोचक असं पुनर्समूहीकरण झाल्याचं दिसलं.

'*विमेन, पॉप्युलेशन अँड ग्लोबल क्रायसिस*'[१८] या आपल्या व्यापक पुस्तकात असोका बंडारगे यांनी गर्भप्रतिबंधक उपाय स्त्रीमुक्तीचं शस्त्र म्हणून स्त्रीवाद्यांच्या अपेक्षांवर असलेल्या जाचक मर्यादा सांगितल्या आहेत. सामाजिक पत असलेल्या वरच्या वर्गातील स्त्रिया या तंत्रज्ञानाच्या वापराची आवश्यक ती माहिती मिळवू शकत असल्यामुळे त्याचा फायदा घेऊ शकतात. 'आययूडी' किंवा नॉर्प्लांट आणि तत्सम अद्ययावत गर्भप्रतिबंधक उपाय यांसारख्या अधिक प्रभावी गर्भप्रतिबंधक तंत्रज्ञानात आवश्यक असलेली सामाजिक आणि वैद्यकीय शुश्रूषा, निगा त्यांना मिळू शकते. बंडारगे अगदी नेमकेपणाने सांगतात तसं

> 'गर्भप्रतिबंधक क्रांती'चे वेगवेगळ्या वर्गाच्या आणि वंशाच्या स्त्रियांवर वेगवेगळे परिणाम झाले. सुस्थितीतल्या स्त्रिया संततिप्रतिबंधक साधनं वापरण्याबद्दल सजग राहू शकत होत्या आणि निवड करू शकत होत्या, तर त्या मानाने गरीब स्त्रिया आणि गौरेतर वर्णाच्या स्त्रिया प्रायोगिक गर्भनिरोधक साधनं आणि अनैतिक व प्रायोजक डावपेचांच्या जुलमांना बळी पडत होत्या. गोळ्यांपासून ते शल्यक्रियेची गरज नसलेल्या निर्जंतुक क्विनक्राईनपर्यंत सर्व प्रकारच्या आधुनिक गर्भनिरोधकांबद्दल असंच घडताना दिसतं.[१९]

'इतरां'ची (Other) पैदास होण्याची नवमाल्थसवाद्यांना असलेली भीती आणि शारीरिक-मानसिकदृष्ट्या 'अपात्र' संततीवर सुप्रजननवाद्यांनी दिलेला भर यावर स्त्रीवाद्यांनी प्रश्न उपस्थित केले, त्या संदर्भात बंडारगे भूमिका मांडतात.[२०] हे पुस्तक 'समथिंग लाइक अ वॉर'चे अत्यंत परिणामकारक संदर्भ होते. दीपा धनराज या स्त्रीवादी माहितीपटकर्त्यांनी त्याची निर्मिती केली आहे. त्यात सामूहिक नसबंदी शस्त्रक्रिया ज्या भयंकर धोकादायक परिस्थितीत केल्या जातात त्याचं चित्रण आहे.[२१] एलिझाबेथ बुमिलर या लोकसंख्या नियंत्रणाच्या कैवारी होत्या आणि 'शतपुत्रांना जन्म देणारी माता हो' या हिंदू नववधूला देण्यात येणाऱ्या आशीर्वादाला विरोध करून त्यांनी पाठिंबा

व्यक्त केला होता.²² पण सामूहिक नसबंदी शिबिराला भेट दिल्यावर त्यांना जो क्षोभ झाला तो त्या असा व्यक्त करतात: 'पण मी ती शस्त्रक्रिया स्वतः पाहिली तेव्हा माझी प्रतिक्रिया अशी झाली की स्रियांना गुरासारखं वागवणं ही मानवतेचीच काय पण लोकसंख्यानियंत्रणाचीदेखील प्रभावी पद्धत होऊ शकत नाही.'²³

'सेफ मदरहूड' उपक्रमांसारख्या स्रीहितकर्त्या मोहिमांची संख्या वाढली तशी वर्गवादी आणि वंशवादी पूर्वग्रहाला अधिकच सामाजिक अभिव्यक्ती मिळाली. डॉ. मोहन राव यांच्या *वर्ल्ड बँक रिपोर्ट, इंडिया'ज फॅमिली वेल्फेअरः टूवर्ड्स ए रिप्रॉडक्टिव्ह अँड चाइल्ड हेल्थ अप्रोच* (१९५५) च्या परीक्षणाचा संदर्भ देतात. डॉ. मोहन राव हे सार्वजनिक आरोग्याचे भारतीय तज्ज्ञ असून, भारतीय स्रीवादी चळवळीबद्दल त्यांना मैत्रभाव आहे: 'राव दाखवून देतात की भारतात फार मोठ्या प्रमाणात होणारे बाळंतपणातील मृत्यू हे अपुरे पोषण, अशक्तपणा, जंतुसंसर्ग, संसर्गजन्य आजार व अन्य गरिबीसंबंधित कारणे यामुळे होतात पण ती कारणे बँक अहवालाच्या नवीन प्रजोत्पादन 'हक्कां'वर लक्ष केंद्रित केल्यामुळे झाकून टाकली जातात.'²४

जननात घट झाल्यामुळे भारतातील स्रियांच्या आरोग्याची स्थिती सुधारली आहे. या दाव्याला विरोध करणाऱ्या वीणा मजुमदार यांचाही ते संदर्भ देतात. भारत सरकारने १९७४ साली प्रसिद्ध केलेल्या टूवर्ड्स इक्वालिटी या प्रसिद्ध स्टेटस कमिटी रिपोर्टच्या शिल्पकार वीणा मजुमदार मत मांडतात, 'लोकसंख्या नियोजन करणाऱ्यांना वाटतं तसं भारतातील स्रियांच्या दर्जात झालेली सुधारणा हा कुटुंबनियोजन कार्यक्रमांचा परिणाम नव्हे; वास्तविक तो विवाहवयातील वाढ, शिक्षण, नोकरी, राहण्याच्या स्थितीत सुधारणा, स्रियांमधील सर्वसाधारण जाणीवजागृती इत्यादी घटकांचा तो व्यामिश्र परिणाम आहे.'²५

नवीन प्रकारच्या संघटनांमधली एक महत्त्वाची शाखा म्हणजे डेव्हलपमेंट अल्टरनेटिव्ह्स फॉर विमेन इन ए न्यू इरा (DAWN) याचा उदय. त्याने दक्षिणेकडील स्रियांच्या प्रजोत्पादन हक्कांच्या प्रश्नांची दखल घेतली. भारत, दि कॅरेबियन आणि लॅटिन अमेरिका यांत त्याची ठळक उपस्थिती आहे. मातृत्वाची आपली स्वतःची परिस्थिती बोलून दाखवण्याचा स्रीचा हक्क याची पद्धतशीर मांडणी कैरोमधील वर्ल्ड पॉप्युलेशन कॉन्फरन्सच्या आदल्या दिवशी झाली. १९९५ मध्ये बीजिंगमध्ये झालेल्या 'वर्ल्ड कॉन्फरन्स ऑन विमेन'च्या आधी ही कॉन्फरन्स झाली. लोकसंख्या आणि प्रजोत्पादन हक्क यावर दक्षिणेतील स्रीवादी परिप्रेक्ष्यातून लिहिताना ब्राझिलच्या सोनिया कोरिया, १९९४ मधल्या कैरो कॉन्फरन्सची पूर्वतयारी म्हणून झालेल्या चर्चा व कृतिव्यूह रूपरेषा यांची थोडक्यात मांडणी करतात. आधीच्या साम्राज्यशाही रचनेपासून स्वतःला स्पष्टपणे अलग करणाऱ्या दक्षिणेच्या स्रीवादांचा दृष्टिकोन कोरिया मांडायचा प्रयत्न करतात. मातृत्व ही संस्कृतीत रुजलेली गोष्ट आहे आणि आपण

आधीच पाहिल्याप्रमाणे, ते जगभर बदलत्या स्वरूपात दिसतं. प्रजोत्पादन हक्कांसाठी झगडणाऱ्या दक्षिणेतील स्त्रीवादी चळवळींना तिहेरी संघर्ष करावा लागेल: सांस्कृतिक प्रथा, राष्ट्राची जबाबदारी आणि बाजारपेठेची आव्हाने. कोरिया म्हणतात, सांस्कृतिक क्षेत्रात:

सांस्कृतिक सापेक्षतावादात न अडकता स्त्रियांच्या सचोटीचा आदर करणाऱ्या, सांस्कृतिक स्थित्यंतर आणि सातत्य यांच्या सर्व पैलूंना सबल करणं आणि आधार देणं हे आपल्या पुढचं आव्हान आहे.²६

कोरिया म्हणतात, 'राष्ट्र जबाबदारीच्या अंतर्गत आपण दोन स्तरांवर काम करायला पाहिजे–धोरणं वहिवाटीत आणणं आणि संमत करणं यासाठी शासकीय आणि वैधानिक शाखांवर दबाव आणणं आणि राष्ट्रीय कायदा उचलून धरण्यासाठी न्यायव्यवस्थेला हाताशी धरणं.'²७

यात लक्षात आलेलं सगळ्यात लबाडीचा डाव म्हणजे बाजारपेठेची आव्हाने. आपलं प्रजोत्पादन नियंत्रित करण्यासाठी स्त्रियांनी स्त्रीकेंद्रित पद्धतींचा अवलंब करावा आणि लैंगिक संसर्गजन्य रोगांपासून स्वतःचं संरक्षण करावं. बाजारपेठेच्या या लोभी आक्रमणाविरुद्ध कोरिया इशारा देतात.

गर्भप्रतिबंधक आणि नवीन प्रजोत्पादक तंत्रज्ञान विकसित करणाऱ्या बहुराष्ट्रीय कंपन्यांच्या भूमिकांवर स्त्रियांनी लक्षपूर्वक देखरेखही ठेवायला हवी, अलीकडची बरीचशी गर्भनिरोधके आणि जैवजनुकीय संशोधन नैतिक मानकांच्या मर्यादांचं उल्लंघन करतात आणि अशा संशोधनावर नियमित देखरेख ठेवण्यासाठी आपण आंतरराष्ट्रीय वैज्ञानिक नैतिक तत्त्वांचा वापर करायला पाहिजे.²८

कलकत्त्यातील झोपडपट्टीत झालेल्या दोन सूक्ष्म अभ्यासांतून असं दिसतं की या स्त्रिया गर्भपात आणि नसबंदी (ligation) वरच पूर्ण भरवसा ठेवतात, कारण दोन गर्भारपणांमध्ये अंतर ठेवण्यासाठी मदत होईल अशा पायाभूत सुविधांचा अभाव असतो. मातृत्वाचा विचार करणाऱ्या ज्यांच्या मुलाखती घेतल्या अशा बऱ्याचशा स्त्रिया लहान कुटुंब असण्याला अनुकूल होत्या, पण खात्रीशीरपणे हे कसं साध्य करायचं याचा मार्ग त्यांच्याजवळ नव्हता. गर्भपातानं शरीराची हानी होते म्हणून त्याबद्दल मनस्वी नकोसेपणा असला तरी हीच पद्धत अंगीकारणं त्यांना भाग पडत होतं. कारण तीच काय ती पद्धत त्यांना सहजपणाने उपलब्ध होणारी होती. पारोमिता बॅनर्जी सांगतात, 'गर्भपात करून घेतलेल्या बऱ्याच जणी दोन गर्भारपणात अंतर ठेवणं आणि गर्भपात या दोन्ही पद्धतींना अनुकूल होत्या.'²९ याला जोड मिळते 'ती गर्भप्रतिबंधक उपायांच्या उपलब्ध पर्यायांच्या ज्ञानाचा अभाव, गर्भनिरोधक गोळ्या किंवा आययूडीएस (IUDS) न मिळणं आणि बरेचदा तर या पद्धतीविषयी त्यांना वाटणारी भीती,' या गोष्टींची.³०

याच स्त्रियांविषयी हिमानी बॅनर्जी म्हणतात, 'आम्ही ज्यांच्याशी बोललो त्या स्त्रियांना एका खेपेत करून टाकायच्या शस्त्रक्रिया उपाययोजनांची भरपूर माहिती होती, पण ज्याला वैद्यकीय पर्यवेक्षण, तपासण्या, आर्थिक तरतूद लागते आणि ज्याला दीर्घ नियोजनही लागतं अशा "नियोजन" पद्धतीची त्यांना फारच तुटपुंजी माहिती होती.'[३१] कुटुंबात मुलांमध्ये विचारपूर्वक अंतर ठेवावं याची गरज ओळखण्याइतक्या या झोपडपट्टीतील स्त्रिया स्वयंसिद्ध होत्या, पण प्रजोत्पादन 'हक्कां'बद्दलचं मोठं शाब्दिक अवडंबर माजवूनदेखील, लोकसंख्यानियमनाची जबाबदारी असलेल्या आंतरराष्ट्रीय संस्थांत भागीदारी असलेला भारत देश त्यांना नेमक्या हव्या त्या प्रकारची साधनसामग्री पुरवू शकत नाही.

संततिनियमन करण्यात वैवाहिक संबंधातल्या अनेक गुंतागुंती स्त्रियांना सांभाळाव्या लागतात. म्हणून गर्भप्रतिबंधक उपाय योजण्यावर त्यांना खूपच मर्यादा येतात. अर्णा स्याल यांनी कलकत्याच्या झोपडपट्टीतील स्त्रियांवर खूपच बारकाईने आणि संवेदनशीलतेने अभ्यास केला आहे. त्यात त्यांना गर्भप्रतिबंधक उपायांच्या निवडीप्रमाणे वर्गसंदर्भ असल्याचं आढळून आलं. मातृत्वाच्या संदर्भात स्त्रियांनी केलेली निवड पाहिली तर त्यात संततिप्रतिबंध, विशेषतः स्त्रियांनी करणं खूपच प्रचलित आहे असं दिसतं. या पुस्तकात सर्वेक्षणासाठी घेतलेल्या शंभर स्त्रियांपैकी बहुतेक जणी स्त्री नसबंदीला पसंती दर्शवणाऱ्या आहेत. असं दिसते की, या पद्धतीत नवऱ्याकडच्या गोतावळ्याशी त्याबद्दल करावं लागणारं बोलणं कमीत कमी असतं. ते सर्वांत कमी तापदायक तर होतंच पण कधीकधी तर त्यातून उत्तेजनपर आर्थिक लाभही होतो.[३२] मात्र प्रजोत्पादक तंत्रज्ञानाच्या आगमनाने उत्पादन आणि प्रजोत्पादन यांच्यामधील तार्किक संबंध परिपक्व होतील असं जे भाकीत मेरी ओब्रायन यांनी केलं होतं तसं न होता बाजारपेठ नियंत्रित समाजातील उत्पादनसंबंधांचं वर्चस्व अधिकच वाढलं. जागतिकीकरण झालेल्या नवउदारमतवादी भांडवलशाही जगात अधिकच कमकुवत ठरलेल्या गरीब स्त्रिया व अन्य स्त्रिया यांचं शोषण होणं आणि त्यांना परिघावर ढकलणं यात वाढच झाली. ज्योत्स्ना अग्निहोत्री-गुप्ता यांच्या अभ्यासावरून असं दिसतं की गेल्या तीस वर्षांत जेव्हा भांडवलशाही जग नव-उदारमतवादी सुधारणांच्या अवस्थेत शिरलं तेव्हा प्रजोत्पादन तंत्रज्ञान अधिक आक्रमक बनलं. नवीन प्रजोत्पादक तंत्रज्ञान किंवा अधिक गोंडस नावानं ओळखलं जाणार असिस्टेड प्रजोत्पादन तंत्रज्ञान या संपूर्ण नव्याच भानगडीचा प्रजोत्पादनाच्या क्षेत्रात प्रवेश झाला. यात ताबडतोब लक्षात येण्याजोगी गोष्ट अशी की संततिप्रतिबंधन तंत्र नव्यानं आलं तेव्हा त्या सोबत असणारा सुरुवातीचा समाजवादी आवेश आणि ज्या तंत्रामुळे कष्टकरी महिलांना मातृत्व ऐच्छिक करता आलं असतं त्या सबलीकरणाची शक्यता यांचा प्रवास पूर्ण उलट दिशेला वळला. मागरिट सँगर ज्या सुप्रजननवादी आणि व्यावसायिक प्रतिसादाच्या आहारी गेल्याचं आपण पाहिलं तोच अधिकाधिक प्रबळ झाला.

जननविरुद्ध, गर्भपातधार्जिण्या, गर्भसंभवपूर्व आणि जन्मपूर्व नैदानिक तंत्रज्ञानावर पाश्चात्त्य देशात संशोधन झाले होते. सुप्रजननवादी ज्याबद्दल बोलत होते त्या 'अपात्र' बालकांचा जन्म रोखण्यासाठी या तंत्रज्ञानाचा पुरस्कार केला गेला. ते तंत्रज्ञान विनाविलंब पुत्रप्राधान्यासाठी जुळवून घेतले गेले. पुत्रपसंतीची ही विखारी सांस्कृतिक प्रथा तिसऱ्या जगातल्या, तुलनेने सधन कुटुंबांमध्ये प्रचलित होती. भारतात, पितृसत्ताक सामाजिक व्यवस्थेतील श्रेष्ठत्व संरचनेत ही पुत्रपसंती रुजलेली-भिनलेली होती. २००८ मधल्या इंडियन हिस्टरी काँग्रेसच्या प्राचीन भारतीय इतिहासाच्या सत्रात, स्त्रीवादी संशोधक कुमकुम रॉय यांचे अध्यक्षीय भाषण झाले. त्यावेळी 'टूवड्स अ हिस्टरी ऑफ रिप्रॉडक्शन'मध्ये त्यांनी प्राचीन भारतातील वैविध्यपूर्ण प्रथांचे चिकित्सक विवेचन केले. किती झालं तरी स्त्रियांच्या प्रजोत्पादनावर पुरुषी रेटा असतोच हा मुद्दा मांडला. प्राचीन भारतातील वैद्यकीय ग्रंथावरील 'दि लीगसी ऑफ चरक' या, एम. एस. वलीयाथन यांच्या लेखनातील पुढील उतारा उद्धृत करतात:

देव, ऋषी, वैद्य, विद्यार्थी, रुग्ण, परिचारक आणि इतर यांच्या चरकसंहितेतील सर्व भूमिका एकूणएक पुरुषांच्या आहेत; पुरुष संततीला अधिक पसंती आहे आणि पुत्रप्राप्तीसाठी, गरोदरपणाच्या सुरुवातीच्या काळात एक विशेष विधी सांगितला गेला आहे, त्यालाही मान्यता आहे; परिचारक पुत्रजन्माची–कन्याजन्माची नव्हे–शुभवार्ता आईला हळूच सांगतो.[३३]

आपल्या या आजच्या काळातही याला समांतर असे प्रकार घडताना आढळतात. समर सेन यांच्या 'घरेलू इलाज' Gharelu Laj (Homely advice) मधल्या एका कवितेचं कुमकुम संगारी उदाहरण देतात. पुत्राचा गर्भ कसा राहील याचं वर्णन ते करतात. संगारी म्हणतात, 'अधिक सूचक किंवा वर्णनात्मक रचनेऐवजी, मी कवितेची निवड केली आहे. ऐतिहासिक समाजशास्त्रीय किंवा वैद्यकीय विश्लेषण हे कदाचित कच्चे ठरेल.'[३४]

मुलगाच व्हावा म्हणून पुरुष आणि स्त्री, गर्भसंभवाच्या पूर्वी, तो होताना आणि झाल्यावर कायकाय करतात याचं शब्दशः वर्णन ही कविता करते. मुलगेच असावेत ही इच्छा हा पितृसत्तेचा एक पैलू आहे आणि भारतीय स्त्रियांवरचा जुलूम, त्यांचं अवमूल्यन आणि शोषण यांचा अविभाज्य भाग आहे. ही कविता डॉ. समर सेन यांच्या 'घरेलू इलाज' नावाच्या घरगुती उपचारांच्या लोकप्रिय संकलनामधली आहे.

घसरतं स्त्री-पुरुष गुणोत्तर हे भारताचं दुखणं आहे, शिवाय मुलगाच हवा ही खोलवर रुजून बसलेली पारंपरिक समजूत आणि लिंगनिश्चिती पश्चात गर्भपाताचं प्रगत तंत्रज्ञान यांची सांगड यांनी भारताच्या बऱ्याच भागात धुमाकूळ घातलेला आहे. प्री-कन्सेशन-प्री-नॅटल डायग्नोस्टिक टेक्निक्स (PC-PNDT) कायदा, १९९४ याचा दुरुपयोग होऊ नये म्हणून ठराव करायला राज्याला भाग पाडण्यात, या अमानुष प्रथेविरुद्धच्या

मोहिमांना यश आलं आहे. पण त्याची प्रत्यक्ष अंमलबजावणी करणं अत्यंत कठीण असल्याचं स्त्रीवाद्यांना दिसून आलं आहे. हा कायदा व्हावा म्हणून प्रयत्नांची शर्थ झाली होती. आंतरराष्ट्रीय स्तरावर नियोजित केलेल्या लोकसंख्या नियंत्रण पद्धती तिसऱ्या जगात जशा वापरल्या जातात तसं लिंग निवड गर्भपाताबद्दल होत नाही. लिंगनिवड गर्भपात हा गरीब आणि त्याविषयी अनभिज्ञ असलेल्यांपर्यंत पोचत नाही. म्हणूनच त्यातल्या लिंगभाव आधारित अमानुषतेमुळे हा स्त्रीविरोधी लिंगनिवड गर्भपात अत्यंत अहितकारक आहे.

भारतातल्या तथाकथित हरितक्रांतीच्या पट्ट्यातला पंजाब-हरियाणा घ्या. इथे हे तंत्रज्ञान इतक्या मोठ्या प्रमाणावर अंगीकारलं गेलं आहे की आधीच स्त्रियांविरुद्ध झुकलेलं स्त्रीपुरुष गुणोत्तर काळजी वाटण्याइतकं खाली घसरलेलं आहे. (८३६ मुली/१००० मुलगे). ही नवी प्रजोत्पादक तंत्रज्ञान लिंगनिदान निश्चिती पश्चात गर्भपात करायला उद्युक्त करून खुद्द प्रजोत्पादन करणाऱ्यांनाच लक्ष्य करतात. त्यामुळे स्त्री-लोकसंख्या कमी होते—पर्यायाने 'हरवलेल्या स्त्रिया' असं विशेषण ज्यांच्यासाठी अमर्त्य सेन यांनी वापरलंय, त्यांची संख्या अधिक वाढते. तसंच, स्त्रियांच्या, विशेषतः मुलींच्या, आरोग्याकडे सरसकट दुर्लक्ष केलं जातं. ³⁵

डेन झिआओपिंग यांच्या नेतृत्वाखाली चीनने एक अपत्य धोरण अंगीकारलं आणि त्यातून सामुदायिक स्त्रीभ्रूणहत्या झाल्या. त्या सर्व माओच्या नेतृत्वाखालील कम्युनिस्ट चीनमध्ये अदृश्य झाल्या. २०१२ च्या यूएनएफपीए अहवालानुसार, चीन, भारत, बांग्लादेश आणि दक्षिण कोरिया कॉकेशसमधले देश (अझरबैजान, आर्मेनिया, जॉर्जिया) हे स्त्रीभ्रूणांची हत्याभूमीच झालेले आहेत. ³⁶ तथाकथित पारंपरिक सांस्कृतिक विचारविश्वात पाळंमुळं असलेल्या पुत्रपसंतीला पुढे नेण्यासाठी अत्याधुनिक तंत्रज्ञानाचा वापर हे निश्चितच मातृत्वाच्या गौरवीकरणावरचे औपचारिक भाष्य आहे. ते तसे आपण भारतीय संस्कृतीत पाहिलेलेच आहे.

मातृत्वाच्या वाढत्या वैद्यकीकरणामुळे आणि तंत्रज्ञानीकरणामुळे जनन-अक्षम दांपत्यांना जननिक मातृत्व या नवीन भाषेत अपत्यप्राप्तीचा लाभ घेणं शक्य झालं आहे. न्यू रिप्रॉडक्टिव्ह टेक्नॉलॉजी (नवीन प्रजोत्पादक तंत्रज्ञान) हे त्याचं नाव आहे; त्याला स्त्रियांचे तुकडे पाडणं म्हटलं जातं. या स्त्रियांची जन्म देण्याची प्रक्रिया वैज्ञानिक व तांत्रिक समुदायाच्या एका गटाकडून ओलीस ठेवली जाते. १९८० च्या दशकाच्या सुरुवातीपासून स्त्रीवाद्यांना याची चीड आहे. अशा प्रकारे एड्रियन रिचच्या पुस्तकाच्या *ऑफ विमेन बॉर्न* या शीर्षकात त्या मातृत्वाचा अनुभव साजरा करतात. तर त्यांच्याच *मॅन-मेड विमेन: हाऊ न्यू प्रॉडक्टिव्ह टेक्नॉलॉजीज् अॅफेक्ट विमेन* यामध्ये तो नाकारतात. ³⁷

एप्रिल १९८४ मध्ये हॉलंडमध्ये झालेल्या 'सेकंड इंटरनॅशनल इंटरडिसिप्लनरी काँग्रेस ऑन विमेन'मध्ये ज्या सत्रात निबंध सादर केले गेले त्याचं नान कृपया ध्यानात

ध्या: स्त्रीचा मृत्यू ('दि डेथ ऑफ दि फिमेल').' स्त्रीवादी परिप्रेक्ष्यातून लिंग-पूर्वनिश्चितीवर भर देणारी परंतु इन-विट्रो सुफलन, सरोगेट मातृत्व आणि भ्रूण स्थलांतर (embryo transfer) यांचा समावेश असणारी नवीन प्रजोत्पादन तंत्रज्ञानं.³⁸ हे सत्र एवढं तणावपूर्ण झालं की त्याची परिणती एका नवीन 'फेमिनिस्ट इंटरनॅशनल नेटवर्क ऑन द न्यू रिप्रॉडक्टिव्ह टेक्नॉलॉजीज़ (FINNRET)' ची स्थापना होण्यात झाली.³⁹

ज्याला असिस्टेड प्रजोत्पादक तंत्रज्ञान म्हटलं गेलेलं आहे. त्याच्या आक्रमक चढाईला गेल्या तीस वर्षांत खूप 'विरोध' करण्यात आलेला आहे. या रिप्रॉडक्टिव्ह टेक्नॉलॉजीचं जननप्रमाण अर्भकावस्था, त्याच्या जोडीला जननिक पालकत्वावर भर हे पितृसत्तेला पुरक ठरतं. मात्र, आंतरराष्ट्रीय व स्थानिक अशा स्त्रीवादी गटांकडून सक्रिय 'प्रतिकार' होऊनदेखील हे प्रजोत्पादक तंत्रज्ञान फोफावतच आहे. या संदर्भात ज्योत्स्ना अग्निहोत्री-गुप्ता यांचा युक्तिवाद पाहण्यासारखा आहे. त्या गेली कमीत कमी दोन दशकं असिस्टेड प्रजोत्पादक तंत्रज्ञानाच्या क्षेत्रात संशोधन करत आहेत. २०१२ मध्ये प्रकाशित झालेल्या एका निबंधात त्या म्हणतात:

आपल्या आजच्या काळातली ग्राहक संस्कृती आणि जागतिकीकरण झालेल्या जगाची मुक्त बाजारपेठ यांना साजेल अशा पद्धतीनं स्त्रियांची प्रजोत्पादक शरीरं आणि त्यांचे शरीरावयव (उदा. स्त्रीबीजं, भ्रूण आणि गर्भाशयं) या गोष्टी दान किंवा व्यापार करण्याच्या विक्रीयोग्य वस्तूंमध्ये रूपांतरित झाल्या आहेत. वंध्यत्व उपचारतज्ञ किंवा वैज्ञानिक संशोधक यांच्या उपयोगासाठी या वस्तू कामी येतात. हा 'प्रजोत्पादन उद्योग' नवीन बाजारपेठ शोधून आणि एकगठ्ठा ग्राहक वर्ग आणि 'ऑफ शोरिंग' आणि 'आइटसोसिंग' सारख्या पद्धतींनी स्वस्त मनुष्यबळ मिळवून भांडवलशाही औद्योगिक उत्पादनाची सहीसही नक्कल करतो.⁴⁰

एकट्या राहणाऱ्या स्त्रिया किंवा समलिंगी स्त्रिया यासारख्या आतापर्यंत परिघावर असलेल्या वर्गाला रूढार्थानं ज्याला 'कुटुंब' म्हणता येईल ते मिळवणं आणि गर्भसंभवानं मातृत्वाच्या अनुभवातला आनंद घेणं हे या तंत्रज्ञानानं शक्य झालं असलं तरी, तिसऱ्या जगात विखुरलेल्या अगणित स्त्रियांच्या दृष्टीनं सरोगेट गर्भारपण आणि मातृत्व हे मात्र निर्णय करणं, कर्तेपण किंवा अगदी प्रसूतीतील कष्टांबद्दल मोकळेपणानं बोलणं या जाणिवांच्या अभावाने ग्रस्त आहे:

बऱ्याचशा सरोगेट माता आणि त्यांचे कुटुंबीय सरोगसीला पैशाच्या मोबदला घेऊन केलेले श्रम असं मानतच नाहीत. त्या बाईचा नवरा आणि सासूसासरे सरोगसीला एक कौटुंबिक कर्तव्य व दायित्व मानतात. सरोगेट मातांच्या भाषितांमध्ये सरोगसीकडे काम म्हणून पाहण्या या दृष्टिकोनाचा ठळक अभाव दिसतो. यातून असं सूचित होतं की, 'कुटुंबाची सेवा करणं हीच जिची आद्य भूमिका आहे अशी निःस्वार्थ कर्तव्यपरायण स्त्री' या प्रतिमेला त्या विरोध करत नाहीत.⁴¹

नवीन प्रजोत्पादन तंत्रज्ञानाला असिस्टेड प्रजोत्पादक तंत्रज्ञान हा गोंडस सौम्य शब्द लाभलेला आहे हे आपण पाहिलंच त्याचं कारण ज्यांच्याकडे जगण्याची साधनंच कमी असतात, आणि ज्या, १९८० पासून आपल्या जगाचा ताबा घेतलेल्या नव-उदारमतवादी जागतिकीकरणानं आणलेल्या, अधिकाधिक धारदार होत जाणाऱ्या विषमतेत जगण्याची किंमत मोजतात अशा स्त्रियांच्या जिवावर जननच्या विचारप्रणालीचा प्रसार करणं, हे आहे. जनन-अक्षम दांपत्यांना जननिक अपत्य हवं असतं. अत्यंत सधन असलेल्या या दांपत्यांची इच्छा पूर्ण करण्यासाठी, दारिद्र्याशी झगडणाऱ्या स्त्रियांची गर्भाशयं भाड्यानं घेतली जातात. बीजांडदान आणि सरोगेट मातृत्व याच्याद्वारे जननिक मुलांचं पालकत्व हवं असलेल्या मनुष्यप्राण्यांना साह्य केले जाते. ज्योत्स्ना अग्निहोत्री-गुप्ता यांच्या अलीकडच्या संशोधनात त्यांनी म्हटल्याप्रमाणे खुद्द जननाच्या क्रियेचं फार मोठ्या प्रमाणावर वस्तूकरण झालेलं आहे. आर्ली हॉक्चाइल्ड यांनी 'निकट जीवनाचं वस्तूकरण' असा त्यासाठी शब्द वापरला आहे, संगोपन अंतराचं मर्यादित क्षेत्र या अर्थानि. अग्निहोत्री-गुप्ता या मोकळेपणाने कबूल करतात की नवीन प्रजोत्पादक तंत्रज्ञानातील भारतीय महिलांचे भवितव्य या विषयावर त्यांनी पहिल्यांदाच निबंध सादर केला तेव्हा त्यांच्या हे लक्षातच आलं नव्हतं की,

या तंत्रज्ञानाचा वापर जगभर एवढ्या मोठ्या प्रमाणावर, इतक्या कमी अवधीत वाढेल. त्याची वाढ तर एका परिपूर्ण उद्योगात झाली होती. त्यावर कडी म्हणजे या क्षेत्रात होणाऱ्या आउटसोर्सिंगमध्ये उत्पादक म्हणून भारतीय स्त्रीच्या सहभागाची तर मी कल्पनासुद्धा करू शकले नसते.४२

उत्पादन आणि प्रजोत्पादन यांच्या युक्तिवादात भर घालण्याऐवजी, जागतिकीकरण झालेल्या भांडवलशाही जगातल्या प्रजोत्पादनावरच्या बाजारपेठ–नियंत्रित संशोधनानं निव्वळ मुख्य प्रवाहातल्या उत्पादनाची भर केली आहे.

टीपा

1. Mary O'Brien, 'Feminist Theory and Dialectical Logic', *Signs* 7, 1 (Autumn 1981): 147.
२. तत्रैव.: १५०.
३. तत्रैव.: १४८.
४. तत्रैव.: १५०.
५. तत्रैव.: १५७.
6. Linda Gordon, *Woman's Body, Woman's Right. Birth Control in America* (London: Penguin Books, 1990).
७. तत्रैव.: २२९.
८. तत्रैव.

९. तत्रैव.: २३०.

१०. तत्रैव.: २३७.

११. तत्रैव.: २४२.

१२. तत्रैव.

१३. तत्रैव.

१४. तत्रैव.: २०७.

१५. Aparna Basu and Bharati Ray, *Women's Struggle: A History of All India Women's Conference, 1927–1990* (New Delhi: South Asia Books, 1990).

१६. तत्रैव.: २०४–०५.

१७. Mrinalini Sinha, *Spectres of Mother India: The Global Resructuring of an Empire* (New Delhi: Kali for Women, 2006).

१८. Asoka Bandarage, *Women, Population and Global Crisis: A Political and Economic Analysis* (London: Zed Books, 1997).

१९. तत्रैव.: ८१.

२०. तत्रैव.: ६५–११४; विस्तृत चर्चेसाठी पहा प्रकरण २: 'Politics of Global Population Control'.

२१. तत्रैव.: ७७.

२२. Elizabeth Bumiller, *May You Be the Mother of a Hundred Sons: A Journey Among the Women of India* (New York: Fawcett Books, 1990): 259.

२३. Bandarage, *Women, Population and Global Crisis:* 77.

२४. तत्रैव.: ९५.

२५. तत्रैव.: ९५–९६.

२६. Sonia Correa, *Population and Reproductive Rights. Feminist Perspectives from the South* (New Delhi: Kali for Women, 1994): 104.

२७. तत्रैव.: १०६.

२८. तत्रैव.: १०९.

२९. Paromita Banerjee, 'Women as Bonded Reproducer for the Family', *Canadian Woman's Studies,* 17, 2 (Spring 1997): 120.

३०. तत्रैव.

३१. Himani Bannerji, 'Conceptualizing the Grounds of Research', *Canadian Woman's Studies*, 17, 2 (Spring 1997): 126; शिवाय पहा: Jasodhara Bagchi, 'From Heroism to Empowerment: Identity and Globality among the Slum Women of Chidipur', in *Identity, Locality and Globalization: Experiences of India and Indonesia.* (New Delhi: ICSSR, 2001): 211–38.

३२. Arna Seal, *Negotiating Intimacies. Sexuality Birth Control and Poor Household* (Kolkata, Stree 2000); पहा विशेषकरून प्रकरण ५ 'Negotiating Birth Control: 73–95.

३३. M.S. Valiathan, *The Legacy of Caraka* (Hyderabad: Orient Longman, 2006): xiv.

३४. Kumkum Sangari, 'If You Would Be the Mother of a Son', in *Test-Tube Women: What Future for Motherhood?* edited by Rita Arditti, Renate Duelle Klein, and Shelley Minden, (London: Pandora Press, 1984): 286.

३५. Amartya Sen, 'Missing Women', *British Medical Journal* 304 (1992): 586–97.

३६. पहा A.K. Bagchi, 'Global Social Reproduction and the Neoliberal Order'. Paper presented at workshop on 'Economic Crisis and the Reorganization of the Global Economy: Trans/regional Responses', Simon Fraser University, Vancouver, 10 September, 2011. या कार्यशाळेत सादर केलेला निबंध.

३७. Gena Corea et al. eds., *Man-made Women: How New Reproductive Technologies Affect Women* (London: Hutchinson, 1985); प्रस्तावनेत जेनिस रेमंड म्हणतात, 'या खंडात सादर केलेले निबंध' 'Second International Interdisciplinary Congress on Women in Holland', in April 1984' मध्ये सादर केले गेले.

३८. तत्रैव.

३९. तत्रैव.

४०. Jyotsna Agnihotri-Gupta, 'Parenthood in the Era of Reproductive Outsourcing and Global Assemblages', *Asian Journal of Women's Studies* 18, 1 (2012): 10.

४१. Amrita Pande, 'Not an "Angel" not a "Whore": Surrrogates as "Duty" Workers in India', *Indian Journal of Gender Studies* 16, 2 (2009): 158; quoted in Agnihotri-Gupta, 'Parenthood in the era of Reproductive Outsourcing and Global Assemblages': 21.

४२. Jyotsna Agnihotri-Gupta, 'Reproductive Bio-Crossing: Indian Egg-Donors and Surrogates in the Globalized Fertility Market', *International Journal of Feminist Approaches to Bioethics* 5, 1 (Spring 2012): 20.

समारोप

मातृत्वाचं स्त्रीवादी सैद्धान्तीकरण हा एक दीर्घ प्रवास आहे. आया, मुली आणि त्यांची अपत्यं यांच्यातल्या विशेष नातेसंबंधाची उकल, मातृत्वाची जीवशास्त्रीय नियती नाकारणं महत्त्वाचं मानणाऱ्या स्त्रिया, वेगवेगळ्या वर्गांतल्या कामकरी माता, ज्यातल्या काही जणींना, अधिक विशेषाधिकार असलेल्या वर्गांतील आणि वंशातील मुलांच्या संगोपनाचं काम करावं लागतं; आणि अशा अनेक प्रकारच्या माता असा हा प्रवास आहे. अनुभवातून सांगायचं तर, मातृत्वाचा हा संपूर्ण प्रदेश मातृत्वाचं दुःख आणि आनंद, लिंगभावाची स्त्रीजीवनाच्या गौरवात भर टाकणारी आनंददायक खूण आहे.

स्त्रीवादी सैद्धान्तीकरणासाठी मात्र एक वेगळा मोठा अडथळा आहे, ऑड्रियन रिच यांनी त्याला अनुलक्षून मातृत्व ही संस्था असं म्हटलेलं आहे. इथे स्त्रियांना माता म्हणून सामाजिक व्यवस्थेच्या अधिकारशाहीला तोंड द्यावं लागतं म्हणून राष्ट्र उभारणीच्या प्रक्रियेकडून मातृत्वाची निर्दयपणे हाताळणी होते; वसाहतकारांकडून आणि वासाहतिकांकडूनदेखील. राष्ट्राच्या वर्ग आणि वंशाच्या कार्यसूचीवर केंद्रस्थानी असल्यामुळे मातृत्वाची कुऱ्हाड सर्वांत जोरात आदळते ती जगातल्या गरीब कामकरी स्त्रियांवर: गुलाम, पाश्चात्त्य देशांतील वांशिक अल्पसंख्याक आणि स्थलांतरित कामकरी स्त्रिया ज्यांचं मातृत्व भांडवलशाही पितृसत्तेतील नवमाल्थसवादी आणि सामाजिक डार्विनीय सुप्रजननवादी याच्याकडून ओलीस ठेवलं जातं. गेल्या तीन उत्तरवासाहतिक दशकांतील नवउदारमतवादी जागतिकीकरणाकडच्या वळणामुळे हे शोषण अधिकच धारदार झालेलं आहे. कारण प्रजोत्पादक तंत्रज्ञानाची त्याच्या अनेक अवतारांमधली अनियंत्रित वाढ अशा प्रकारे 'खाजगी'ने सार्वजनिकाचा ताबा घेतला आहे आणि 'दि पर्सनल इज पोलिटिकल' या स्त्रीवादी घोषणेच्या ध्यानीमनी नसलेल्या शक्यता समोर आणल्या आहेत. जागतिक बाजारपेठकेंद्रित व्यवस्थेने स्त्रियांच्या खाजगी आयुष्यातील 'स्थानिका'चा वापर आणि नियमन केलं त्यानं हे मातृत्वाच्या स्त्रीवादी सैद्धान्तीकरणाचं आव्हान अत्यंत वादग्रस्त केलं आहे.

हे पुस्तक मातृत्व साजरं करतं आणि आपल्या काळात स्त्रीवादाचं सैद्धान्तीकरण करण्यासाठी मातृत्व हे केंद्रस्थानी आहे असा विश्वास असणाऱ्यांसाठी नवीन आव्हानं प्रकाशात आणतं. हे पुस्तक लिहिण्यासाठी माझी प्राथमिक बांधीलकी माणसाशी आहे, जो अखेर 'स्त्री-जनित' आहे.

संदर्भ

Agnihotri-Gupta, Jyotsna, 2012a. 'Parenthood in the Era of Reproductive Outsourcing and Global Assemblages', *Asian Journal of Women's Studies* 18, 1: 7–29.

——, 2012b. 'Reproductive Bio-crossings: Indian Egg-donors and Surrogates in the Globalized Fertility Market', *International Journal of Feminist Approaches to Bioethics* 5, 1 (Spring): 25–61.

Arnold, Matthew, 1891. On *the Study of Celtic Literature*, London: Smith and Elder.

Bagchi, Amiya Kumar, 2011. 'Global Social Reproduction and the Neoliberal Order'. Paper presented at workshop on Economic Crisis and the Reorganization of the Global Economy: Trans/ Regional Responses, at Simon Fraser University, Vancouver, Canada, 10 September.

——, 2005. *Perilous Passage: Mankind and the Global Ascendancy of Capital,* New Delhi: Oxford University Press.

Bagchi, Jasodhara, 2011. 'Reading Mother/Reading Swadesh: The Case of Rabindranath's Gora' in *Rabindranath and the Nation,* edited by Swati Ganguly and Abhijit Sen, Kolkata: Punascha, in association with Visva-Bharati. 2011: 205–11.

——, 2005. 'Matriliny within Patriliny', in *A Space of Her Own,* edited by Leela Gulati and Jasodhara Bagchi, New Delhi: SAGE: 223–36.

——, 2001. 'From Heroism to Empowerment: Identity and Globality among the Slum Women of Khidirpur', in *Identity, Locality and Globalization: Experiences of India and Indonesia.* New Delhi: ICSSR: 225–38.

——, 1999. ed., *Indian Women: Myth and Reality,* Hyderabad: Sangam Books 1997.

Bandarage, Asoka, 1997. *Women, Population and Global Crisis: A Political and Economic Analysis,* London: Zed Books.

Banerjee, Paromita, 1997. 'Women as Bonded Reproducer for the Family', *Canadian Woman's Studies* 17, 2 (Spring 1997): 118–21.

Bannerji, Himani, 2012. *Demography and Democracy: Essays on Nationalism, Gender and Ideology,* Hyderabad: Orient Blackswan.

———, 2002. 'Re-generation: Mothers and Daughters in Bengali Literary Space', in *Literature and Gender: Essays for Jasodhara Bagchi,* edited by Supriya Chaudhuri and Sajni Mukherjee, Hyderabad: Orient Longman: 185–215.

——— and Jasodhara Bagchi, 1997. 'Modernization, Poverty, Gender and Women's Health in Calcutta's Khidirpur Slum', *Canadian Woman's Studies* 17, 2 (Spring): 122–128.

Berger, John, 1972. *Ways of Seeing,* London: B.B.C. and Penguin Books.

Bhattacharya, Malini, 1995. *'Rabindrasahityey o Srishtite Narumuktir Bhabna',* in *Nirmaner Samajikata o Adhunik Bangla Upanyas,* Kolkata: Orko Prakashani: 80–94.

Bhattacharya, Rinki, ed., 2006, *Janani: Mothers, Daughters, Motherhood.* New Delhi: SAGE.

Bhattacharya, Sukumari, 1995. *The Legends of Devi,* Calcutta, Orient Longman.

Briffault, R, 1927. *The Mothers: A Study of the Origins of Sentiments and Institutions,* 3 vols. New York: Macmillan.

Chakravarti, Uma, 2003. *Gendering Caste Through a Feminist Lens,* Kolkata, Stree.

Chatterjee, Partha, 1986. 'The Moment of Departure: Culture and Power in the Thought of Bankimchandra', in *Nationalist Thought and the Colonial World: A Derivative Discourse?* Delhi, Oxford University Press: 54–84.

Chattopadhyay, Bankimchandra, 1962. *Rachanavali.* Calcutta: Sahitya Samsad, 2 vols.

Chaucer, Geoffrey, 2008. 'The Wife of Bath's Prologue and Tale', *The Canterbury Tales,* in *The Riverside Chaucer,* Larry D. Benson, general ed., 3rd ed, Oxford: Oxford University Press: 105–121.

Chodorov, Nancy, 1979. *The Reproduction of Mothering: Psychoanalysis and the Sociology of Gender.* London: University of California Press.

Chowdhury, Indira, 1998. *The Frail Hero and Virile History: Gender and the Politics of Culture in Colonial Bengal,* New Delhi: Oxford University Press.

——— (-Sengupta), 1995. *Colonial Masculinity. The 'Manly Englishman' and the 'Effeminate Bengali' in the Late Nineteenth Century.* Studies in Imperialism series. Manchester: Manchester University Press.

Chowdhury, Indira (-Sengupta), 1992. 'Mother India and Mother Victoria: Motherhood and Nationalism in Nineteenth-Century Bengal', *South Asia Research* 12, 1 (May).

Corea, Gena, R. Duelli Klein, J. Hanmer et al., 1985. *Man-made Women: How New Reproductive Technologies Affect Women,* London: Hutchinson, 1985.

Correa, Sonia, and Rebecca Reichmann, 1994. *Population and Reproductive Rights.* Feminist Perspectives from the South. New Delhi: Kali for Women, with DAWN.

Davis, Nira Yubal, and Floya Anthias, eds, 1989. *Woman Nation State,* London. Macmillan.

Diamond, Jared, 1992. *The Third Chimpanzee: The Evolution and Future of the Human Animal,* Malden, Ma: Wiley-Blackwell.

Dube, Leela, 2001. 'Seed and Earth: The Symbolism of Biological Reproduction and Sexual Relations of Production', in *Anthropological Explorations in Gender Intersecting Fields,* New Delhi: SAGE: 119–53.

Ehrenreich, Barbara, and Deirdre English, 1979. *For Her Own Good: 150 Years of the Experts' Advice to Women,* London: Pluto Press.

Ferguson, Ann, 1989. *Blood at the Root: Motherhood, Sexuality and Male Dominance,* London, Pandora Press, 1989.

Gordon, Linda, 1990, rev ed. *Women's Body, Women's Right. Birth Control in America,* London: Penguin Books.

Haug, Frigga, 1988. 'Mothers in the Fatherland', *New Left Review* (Nov Dec): 105–14.

Innes, C.L., 1993. *Woman and Nation in Irish Literature and Society 1880–1935,* London: Harvester Wheatsheaf.

Ivekovic, Rada, and Julie Mostov, eds. 2002. *From Gender to Nation, Ravenna:* Longo Editore.

Jacobus, Mary, 1995. *First Things: The Maternal Imaginary in Literature, Art and Psychoanalysis,* New York: Routledge.

Jaggar, Alison, and William L. McBride, 1985. 'Reproduction as Male Ideology', *Women's Studies International Forum* (Hypatia Issue), 8, 3: 85–196.

Kakar, Sudhir, [1978] 1980. The *Inner World: A Psychoanalytic Study of Childhood and Society in India,* New Delhi: Oxford University Press.

Kelkar, Govind, and Lily Wangchuk, 2013. 'Women's Land Use Knowledge and Entitlement in Swidden Agriculture', in *Women, Land and Power in Asia,* edited by Govind Kelkar and Maithreyi Krishnaraj, New Delhi: Routledge.

Krishnaraj, Maithreyi, 2012. 'Social Reproduction', *Journal of Social and Economic Development* 14, 1: 103–12.

——, Krishnaraj, Maithreyi, ed., 2010a. *Motherhood in India: Glorification without Empowerment?* New Delhi: Routledge, 2010.

——, Krishnaraj, Maithreyi, and Lakshmi Lingam. 2010b. 'Maternity Benefit in India', Draft, ILO, Mumbai.

——, Krishnaraj, Maithreyi, ed., 1990. 'Review of Women's Studies', *Economic and Political Weekly* 25, 17 (28 April).

———, Krishnaraj, Maithreyi, and Ratna Sundaram and Abusaleh Sharif, eds., 1988. *Gender, Population and Development,* New Delhi, Oxford University Press.

Kosambi, Meera, 2000. 'Motherhood in the East-West Encounter: Pandita Ramabai's Negotiation of "Daughterhood" and "Motherhood" ', *Feminist Review* 65 (Summer): 49–67.

Lerner, Gerda, 1986. *The Creation of Patriarchy,* New York, Oxford University Press.

Mukhim, Patricia, 2013. Women's Entitlement to Land and Livestock in Matrilineal Meghalaya', in *Women, Land and Power in Asia,* edited by Govind Kelkar and Maithreyi Krishnaraj, New Delhi: Routledge.

Mayo, Katherine, *Mother India,* London: Jonathan Cape, 1927.

Mitchell, Juliet, Nancy F. Cott and Ann Oakley, eds., 1986. *What Is Feminism?* New York: Pantheon.

Nandy, Ashis, 1980. *At the Edge of Psychology: Essays in Politics and Culture.* New Delhi: Oxford University Press.

O'Brien, Mary, *The Politics of Reproduction.* 1986. London: Routledge and Kegan Paul.

———, 1981. 'Feminist Theory and Dialectical Logic', *Signs* 7, 1 (Autumn): 144–57.

Olcott, Jocelyn, 2011.' Introduction: Researching and Rethinking the Labors of Love', *American Historical Review* 91, 1: 1–27.

Omvedt, Gail, 1984. 'Patriarchy and Matriarchy', in 'Contribution to Women's Studies Series'. Part I Mimeo. (Working Paper) edited by Maithreyi Krishnaraj.

Pal, Bipin Chandra, 1955. *Nabajuger Bangla,* Calcutta: Jugajatri.

Pande, Amrita, 2009. 'Not an "Angel" not a "Whore": Surrogates as "Duty" Workers in India'. *Journal of Gender Studies* 16, 2: 141–73.

Rich, Adrienne, 1977. *Of Women Born: Motherhood as Experience and Institution,* London: Virago.

Rowbotham, Sheila, 1973. *Hidden from History: 300 Years of Women's Oppression and the Fight Against It,* London: Pluto Press.

Roy, Kumkum, ed., 2005. *Women in Early Indian Societies,* Delhi: Manohar.

Sangari, Kumkum, and Sudesh Vaid, eds., 1989. *Recasting Women: Essays in Colonial History,* Delhi: Kali for Women.

Sangari, Kumkum, 1984. 'If You Would Be the Mother of a Son', in *Test-Tube Women: What Future for Motherhood?* edited by Rita Arditti, Renate Duelle Klein, and Shelley Minden, London: Pandora Press: 256–65.

Sanger, Margaret, 1927. *Proceedings of the World Population Conference,* London, Edwin Arnold.

——, 1920. *Women and the New Race,* Preface by Havelock Ellis, New York, Blue Ribbon Books.

Sarkar, Tanika, 1987. 'Nationalist Iconography: Image of Women in Nineteenth-Century Bengali Literature', *Economic and Political Weekly* (Nov. 21, 1987): 1–15; reprinted in Ideas, Images and Real Lives, edited by Alice Thorner and Maithreyi Krishnaraj, Hyderabad: Orient Longman, 2000.

Schwartz, Berthold, M.D., and Bartholomew Ruggiero, 1971. You CAN *Raise Decent Children.* New York, New Rochelle, Arlington House.

Seal, Arna, 2000. *Negotiating Intimacies: Sexuality Birth Control and Poor Household,* Kolkata: Stree.

Sen, Amartya, 1992. 'Missing Women'. *British Medical Journal* 304 (March): 587–88.

Sen, Samita, 1993. 'Motherhood and Mothercraft: Gender and Nationalism in Bengal', *Gender and History* 5, 2 (Summer): 231–43.

Sinha, Mrinalini, 2006. Specters of Mother India. *The Global Restructuring of an Empire* Delhi: Zubaan, 2006.

——, 1995. *Colonial Masculinity. The 'Manly Englishman' and the 'Effeminate Bengali' in the Late Nineteenth Century,* Manchester: Manchester University Press.

Sister Nivedita, 1900. *Kali the Mother,* Almora: Advaita Ashram.

Sojourner Truth (1797–1833), 'Ain't I a Woman' speech delivered in 1851 at the Women's Convention, Akron, Ohio U.S.A. http://legacy.fordham.edu/halsall/mod/sojtruth-woman.asp Accessed 13 March 2005.

Tripathi, Amales, 1967. *The Extremist Challenge,* Kolkata: Orient Longman.

लेखिका आणि मालिका संपादक यांच्याविषयी

लेखिका

यशोधरा बागची (१९३७–२०१५) या जादवपूर विद्यापीठात महिला अभ्यास विभागाच्या गुणश्री प्राध्यापक होत्या. पश्चिम बंगाल महिला आयोगाच्या भूतपूर्व अध्यक्ष, स्कूल ऑफ विमेन्स स्टडीज, जादवपूर विद्यापीठाच्या भूतपूर्व संचालक, जादवपूर विद्यापीठात इंग्रजीच्या प्राध्यापक म्हणूनही त्यांनी काम पाहिले. त्या स्त्री अभ्यासाचा पाया घालणाऱ्या भारतातील अग्रगण्य विदुषी समजल्या जातात. त्यांची काही प्रकाशित पुस्तके–स्त्री प्रकाशनासाठी: *Loved and Unloved: The Girl Child in the Family* (१९९७); with Subhoranjan Dasgupta, *The Trauma and the Triumph: Gender and Partition in the Easter Region*, 2 vols (२००६, २००९); सहलेखक शुभरंजन दासगुप्ता; *कर्मक्षेत्रे जोनो हीनस्तर मुकाबिलये ऐन व्यवहारेर निर्देशिका* (कायद्याचा वापर करून कामाच्या ठिकाणी होणारा लैंगिक छळ कसा हाताळावा); सेजसाठी: *Changing Status of Women in West Bengal, १९७०–२०००; The Challenges Ahead,* २००५.

मालिका संपादक

मैत्रेयी कृष्णराज, स्त्री अभ्यासात पायाभूत काम करणाऱ्या विदुषी, रिसर्च सेंटर फॉर विमेन्स स्टडीज्, एसएनडीटी (श्री. ना. दा. ठा.) महिला विद्यापीठ, मुंबईच्या ज्येष्ठ मानद अधिछात्र, आणि डॉ. आवाबाई वाडिया अर्काइव्ज्जच्या स्टिअरिंग कमिटी मेंबर.

Made in the USA
Monee, IL
23 August 2025

23974471R00080